KB040331

로댕의 생각

로댕의 생각

개정 1쇄 2016년 12월 30일

지은이 오귀스트 로댕
편 역 김문수
발행인 권오현

펴낸곳 돌을새김
주 소 서울시 종로구 이화동 27-2 부광빌딩 402호
전 화 02-745-1854~5 **팩스** 02-745-1856
홈페이지 http://blog.naver.com/doduls
전자우편 doduls@naver.com
등록 1997.12.15. 제300-1997-140호

인쇄 금강인쇄(주)(031-943-0082)

ISBN 978-89-6167-229-0 (03600)

값 15,000원

아름다움이란 무엇인가?

로댕의 생각

오귀스트 로댕

김문수 편역

돋을새김

일러두기

이 책은 로댕이 조각과 일반 예술에 관한 이론을 정리하여 발간한
〈프랑스 대성당 *Les Cathedrales de France*〉(1914)과 폴 구젤, 주디트 클라델 등이
그의 예술관을 정리해 발표한 저서들에서 주제별로 발췌하여 편집한 것이다.

Camille Mauclair, "L'Art de M. Auguste Rodin", Revue des revues(June 15, 1898)

Rodin, L'Art, Entretiens Réunis par Paul Gsell(Paris, 1911)

Frederick Lawton, The Life and Work of Auguste Rodin(London, 1906)

Gustav Coquiot, Rodin(Paris, 1915)

Judith Cladel, Rodin ; The Man and His Art(New York, 1918)

高田博厚, 菊池一雄, 〈ロダンの 言葉抄〉, 岩波書店, 1960

우리는 언제나 한없이 크고도 깊은 신비의 한복판에 머물고 있으며,
그 안에서 늘 혼미한 상태에 빠져 있다.

젊은 예술가들에게

아름다움의 숭배자가 되기를 열망하는 젊은이들이여!

여러분이 섬기려 하는 아름다움에 대해, 먼저 기나긴 예술의 길을 걸어온 한 사람으로서, 내가 겪고 느꼈던 것들을 이야기하려 한다.

무엇보다 먼저 앞선 시대에 활동했던 예술의 대가들에게 마음에서 우러나는 경의를 표해야 한다. 그들 중에서도 페이디아스*와 미켈란젤로는 특별히 경건하게 대해야 한다. 페이디아스의 성스러운 명징함과 미켈란젤로의 처참한 고뇌는 찬탄할 만하다. 찬탄은 그들의 숭고한 정신에 바치는 맑은 술인 것이다.

그러나 예술의 대가가 되기를 원한다면 선배들의 작품을 무작정 모방하지 않도록 경계해야 한다. 전통을 존중하는 동시에, 그 전통

* Pheidias ; BC 5세기경의 조각가. 아테네의 정치가 페리클레스의 의뢰를 받아 파르테논 신전 건축을 총감독한 것으로 알려져 있다. 그래서 파르테논 조각을 이야기할 때 '페이디아스' 양식이라고 부르기도 한다.

속에 내재되어 있는 영원한 진실을 식별할 줄 알아야 하기 때문이다. 영원한 진실은 '자연을 사랑하는 마음'과 '성실'이며 자연과 성실이야말로 천재를 이루는 두 가지 강한 정열이다.

천재들은 한결같이 자연을 숭배했으며, 결코 허위를 용납하지 않았다. 그렇게 함으로써 전통은 판에 박힌 듯한 고정된 양식에서 벗어날 수 있는, 강한 힘을 지닌 열쇠가 될 수 있었다. 이러한 전통이야말로 우리들로 하여금 꾸준히 '현실'을 직시할 수 있도록 이끌어주며, 특정한 어느 위대한 예술가를 맹목적으로 추종하는 잘못을 막아준다.

그렇기 때문에 '자연'을 오직 하나의 신으로 받들어야 하며 '자연'을 절대적으로 신뢰해야 하는 것이다. 자연이 절대로 추하지 않다는 것을 확신할 수 있을 때, 인간은 맹목적인 욕심을 억제하고 오로지 자연에만 충실할 수 있게 된다.

예술가의 눈에는 모든 것이 아름답게 보일 수 있다. 예술가의 통찰력은 온갖 사물의 성격 ― 다시 말해 그 형체 밑에 투시되어 있는 내면적 진실을 발견해낼 수 있기 때문이다. 예술가의 통찰력에 의해 발견되는 진실이 곧 아름다움이다.

이렇듯 경건한 믿음으로 자연을 연구하게 되면 아름다움을 찾아낼 수 있을 것이며 또한 반드시 진실과 마주치게 될 것이다. 그리고 진실과 마주치게 되었을 때는 곧바로 그것에 몰두해야 한다.

특히 조각을 하려 한다면 스스로 깊이에 대한 감각을 강화시켜 두어야 한다. 사실 인간의 감각으로 이것을 터득하는 것은 무척 어려운 일이다. 사물의 표면은 쉽게 파악할 수 있지만 그 내부를 명확하게 포착하기란 어려운 일이다. 눈에 보이는 형체를 그 깊이로 상상하기란 더더욱 어려운 일이다. 하지만 이것이 바로 예술가들의 임무이다.

무엇보다도 먼저, 조각하고자 하는 인물을 커다란 면(面)으로 인식할 필요가 있다. 그리고 나서 몸의 각 부분 – 머리, 어깨, 골반, 다리 등 – 이 지향하고 있는 방향을 뚜렷이 강조해내야 한다.

예술에서는 과감한 판단이 필요하다. 선을 잘 추구하여 깊이를 만들어낼 수 있어야 그 공간 속으로 들어가 깊이를 포착할 수 있게 된다.

요컨대 조각에서는 면이 구성되었을 때 비로소 모든 것이 존재하게 되며 마침내 생명을 얻었다고 할 수 있다. 세부적인 것은 그 후에 그 속에서 솟아나와 스스로 마무리하게 된다.

조소를 할 때, 대상을 평면이 아닌 오목함과 볼록함이 있는 입체로 느껴야만 한다. 그렇게 함으로써 표면에 드러난 것은 모두 안에서부터 밀려나온 양(量)으로 보아야 하며, 형(形)은 옆으로 벌어진 것이 아니라 우리들을 향해 앞으로 돌출한 것이라고 생각해야 한다.

모든 생명은 하나의 중심으로부터 솟아나온다. 내부에서 싹을 틔운 꽃들이 외부를 향해 피어나는 것과 같은 이치이다. 아름다운 조각을 만났을 때 알 수 없는 강렬한 내적 충동이 일어나는 경험을 했던 적이 있을 것이다. 그것이 바로 고대 예술의 비결이다.

화가를 지망하는 사람들 역시 현실을 그 깊이로 관찰해야 한다. 라파엘로가 그린 초상화를 예로 들어보자. 라파엘로는 인물을 정면에서부터 묘사하면서 가슴을 비스듬하게 잡아 깊이를 구성하고 있다. 그렇게 함으로써 3차원(dimension)의 환각을 보여주는 것이다.

위대한 화가들은 한결같이 공간을 탐구한다. 그렇게 부피(두께)의 관념 속에 그들의 힘을 실을 수 있게 됨으로써 외피가 아닌 양(量)만이 존재하게 된다는 사실을 잊어서는 안된다. 소묘를 할 때 결코 외곽선에 눈이 홀려서는 안된다. 요철(凹凸; 오목함과 볼록함)을 잘 관찰하면 결국 오목하고 볼록한 면이 외곽선을 지배하고 있다는 사실을 알 수 있게 된다. 그 후에는 꾸준한 연습을 통해 손이 익숙해져야 한다.

예술은 결국 감정이다. 그러나 양과 비례 그리고 색채에 대한 지식도 없고 더 나아가 손마저 익숙하지 않다면 지극히 예리한 감정도 제구실을 할 수 없게 된다. 아무리 위대한 시인이라 할지라도 말이 통하지 않는 외국에서는 아무런 소용이 없는 것과 마찬가지이다. 신세대의 예술가들 중에는 불행하게도 언어도 제대로 배우지 않고 시를 쓰려는 사람들이 많다. 그들은 결국 말을 더듬거릴 수밖에 없을 것이다.

꾸준히 인내하면서 공부하지 않고 영감만이 떠오르기를 바라고 있어서는 안된다. 하늘에서 뚝 떨어지는 영감 같은 것은 존재하지 않는다. 예술가의 자격은 오직 지혜와 관심 그리고 성실과 의지에 달려 있다. 예술가는 정직한 노동자들처럼 자신의 일에 온힘을 집중시켜야 한다.

참다운 예술은 예술을 경멸한다

젊은이들이여, 항상 진실하기를…….

진실이란 단순히 정확해야 한다는 것과는 다르다. 저급한 정확성이라는 것도 있다. 예술에서의 정확성은 그것과는 전혀 다르다. 예술은 내부에 진실을 갖추고 나서야 비로소 출발한다. 즉 우리들이 취하는 형태와 우리들이 사용하는 색채에 감정이 스며들어 있어야 한다.

눈으로 보기에 좋은 것만으로 만족하거나, 본질과 관계없는, 그래서 중요하지 않은 세부에 집착하여 그것을 표현하는 예술가는 결코 대가가 될 수 없다.

한 가지 예를 들어보자. 이탈리아에 있는 어느 묘지의 장식을 만든 조각가가 유치하게도 자수나 레이스 그리고 여자의 머릿결 같은 것을 세밀하게 묘사하는 일에만 몰두하고 있다면 정확하다고 말할 수는 있겠지만 진실하다고 할 수는 없다. 바라보는 사람의 마음에

다가가 호소하는 것이 없기 때문이다.

　현재 프랑스에서 활동 중인 대부분의 조각가들은 앞서 이야기한 이탈리아 묘지의 조각가를 연상하게 한다. 거리나 광장에 서 있는 다양한 기념상들에서 두드러지게 눈에 띄는 것은 오직 예복뿐이다. 탁자나 대좌 혹은 의자만 눈에 띄거나, 기계, 기구, 전신기들만이 눈에 들어올 뿐이다. 내면적인 진실을 전혀 찾아볼 수 없기 때문에 그것들에게는 예술이 없다.

　예술가는 그러한 잡동사니들을 만들지 않도록 조심해야 한다. 예술가는 철저하게 진실을 말할 수 있어야 하며 자신의 느낌을 표현하는 데 있어 결코 머뭇거려서는 안된다. 표현하고자 하는 것이 기존의 관습에 어긋나는 경우에도 마찬가지이다. 어쩌면 처음에는 이해를 얻지 못할 수도 있다. 그렇지만 예술가는 고립되는 것을 두려워해서는 안된다. 시간이 흘러 언젠가는 당신을 이해하는 사람이 찾아오게 된다. 어느 한 사람에게 철저하게 진실한 것은 결국 모든 사람에게 적용되는 진실이기 때문이다.

　주변의 눈치를 볼 필요도 없으며 대중의 눈길을 끌기 위해 억지로 무언가를 할 필요도 없다. 어디까지나 단순하고 솔직해야 한다.

　가장 아름다운 주제는 언제나 우리들 주변에 있으며 우리들이 가장 잘 알고 있는 것이기도 하다.

　나의 가장 다정하고도 가장 훌륭한 친구인 외젠 카리에르*는 너

* Eugene Carriere ; 1849~1906, 화가, 모성애를 주제로 한 그림을 남겼다.

무나 일찍 세상을 떠난 화가였다. 그는 자신의 아내와 아이들을 주제로 한 그림에서 천재성을 발휘했다. 그는 숭고함에 다다르기 위한 한 방편으로 모성애를 예찬했으며 그것만으로도 충분히 아름다운 예술을 만들어낼 수 있었다.

이른바 대가는 세상 사람들이 누구나 다 흔히 보는 것을 자기 자신만의 눈으로 보는 사람이며, 또 너무도 흔하기 때문에 보통 사람들은 별다른 감명을 받지 않는 것에서 진정한 아름다움을 찾아내는 사람이다.

섣부른 예술가는 항상 남의 안경을 쓰고 사물을 본다. 예술에 있어 중요한 것들은 감동, 사랑, 바람 그리고 생활이다. 그렇기 때문에 예술가이기 이전에 먼저 인간이어야 한다!

파스칼은 '참다운 웅변은 웅변을 경멸한다'고 했다. 그와 마찬가지로 '참다운 예술은 예술을 경멸한다'고 할 수 있다.

외젠 카리에르의 경우, 전람회에 출품된 대부분의 다른 작품들은 한갓 그림에 지나지 않았지만 카리에르의 그림만은 인생을 향해 열린 창처럼 보였다.

부정한 비평을 두려워하지 말라

올바른 비평을 받아들일 수 있는 마음가짐, 그리고 그것을 인정하는 것도 중요하다. 당신 자신을 둘러싸고 있는 여러 가지 의문에

대해 확인해 주는 것이 바로 비평이다. 그러나 양심이 허용하지 않는 비평에 대해서는 <u>스스로 마음을 괴롭히지 않아도 된다.</u>

다시 말해 부정한 비평은 두려워하지 않아도 된다. 그런 부류의 비평은 당신을 찬미하는 사람들을 격분하게 할 것이며, 그로 인해 당신을 더욱 깊게 이해하는 계기를 갖게 될 것이다. 그리고 더욱 깊어진 이해를 바탕으로 당신을 향한 찬미를 더욱 뚜렷하게 표명할 것이기 때문이다.

가령 당신의 재능이 매우 새로운 것일 경우, 처음에는 소수의 찬미자밖에 얻지 못할 것이며 오히려 많은 적을 갖게 될 것이다. 그러나 용기를 잃을 필요는 없다. 결국 당신을 찬미하는, 그 소수의 친구들이 이길 것이기 때문이다. 찬미하는 사람들은 당신을 사랑해야 할 이유를 알고 있지만, 당신을 싫어하는 적들은 그 이유를 모르기 때문이다.

찬미하는 사람들은 진실에 대한 열망을 품고 끊임없이 새로운 찬미자들을 모을 것이지만 적들은 자신들의 잘못된 의견을 끝까지 밀고 나갈 열정이 없기 때문이다. 전자는 꾸준하지만, 후자는 바람에 한번 흔들리면 변할 것이 분명하므로 진실이 이긴다는 것은 확실하다.

예술가는 세속적이거나 정치적인 활동에 관계를 맺어 시간을 허비하는 일이 없도록 해야 한다. 주변에서 간혹 계략에 의해 영광을 누리거나 재산을 얻는 사람을 볼 수 있다. 그러나 그 사람은 진정한 예술가가 아니다. 그러한 사람들 중에는 대단히 총명한 사람도 있는

데, 만약 그들과 함께 경쟁해야 한다면 그들에 못지 않을 만큼의 많은 시간을 – 다시 말해 당신의 모든 것을 투자해야 한다. 결국 예술가다운 시간을 위해서라면 단 1분도 아껴서는 안된다.

예술가는 온 열정을 기울여 자신의 일을 사랑해야 한다. 그보다 더 아름다운 일은 없다. 예술가의 사명은 세속에서 생각하는 것보다 훨씬 더 높은 곳에 있다. 예술가는 그것에 대한 확신을 가져야만 한다.

예술가는 광범위한 기준에서 훌륭한 모범이 되기도 하며 또한, 예술가는 자기 직업을 존중한다. 예술가에게 있어 가장 고마운 보수는 작품을 잘 만들어냈을 때 누리는 기쁨이다.

그런데 오늘날의 세태는 어떠한가? 노동자들을 선동하여 일을 싫어하게 만들고 있거나, 혹은 일부러 일을 태만하게 시켜 그들을 불행에 빠뜨리고 있다. 세계의 모든 사람들이 예술가의 마음을 지니게 될 때 비로소 행복해질 수 있다. 즉 모든 사람이 자신의 일에서 기쁨을 얻는 데까지 나아갈 때 비로소 행복하다고 말할 수 있는 것이다.

예술은 성실이라는 덕목을 보여주는 교훈이 되기도 한다. 참다운 예술가는 정설로 굳어 있는 편견을 거부하는 엄청난 위험을 무릅쓰고서라도 자신의 생각을 그대로 표현해낼 줄 알아야 한다. 그렇게 함으로써 다른 사람들에게 정직함을 가르치는 것이다.

가령 이 세상의 모든 가치들 중에서 절대적인 진실이 군림하게 된다면 얼마나 빨리 이 사회가 진보할 것인지를 쉽게 상상해볼 수

있다. 이 사회가 스스로 인정하는 과오와 추악함을 빨리 제거한다면 우리들이 발 디디고 서 있는 이곳은 매우 빠른 속도로 낙원으로 변할 것이다.

(이 글은 1911년 폴 구젤이 기록한 것이다. 로댕은 이 글을 읽어 보고 "아직 살아 있는 사람으로서는 너무 민망한 말이로군요. 간직해 두었다가 먼 훗날에 발표하도록 하세요"라고 했다. 그래서 이 글은 로댕이 세상을 떠난 후 유고로 발표되었다.)

예술과 자연

생명을 표현하기 위해서는 우선 그것을 표현하려는 의욕이 필요하다. 조각 예술은 양심과 정확성과 의지로 성립된다. 가령 나에게 어떠한 어려움이 있더라도 수행해야겠다는 마음이 없었다면, 나는 작품을 만들지 못했을 것이다. 적어도 나 자신에게 그 의미를 해명시켜 주지 못했을 것이다.

나의 유년 시절

우리는 언제나 한없이 크고도 깊은 신비의 한복판에 머물고 있으며,
그 안에서 늘 혼미한 상태에 빠져 있다.

나는 어릴 때부터 그림 그리는 것을 좋아했다. 어머니가 단골로
다니던 식품점의 주인은 그림이나 판화가 찍혀 있는 종이를 말린
매실을 담아주는 봉투로 사용했다. 나는 그것을 열심히 모사했으
며, 그것은 나에게 훌륭한 교과서가 되었다.

14살 때, 친척이 경영하던 보베 사립학교에 입학하여 기숙사 생
활을 했다. 과목 중에 라틴어가 있었지만 나는 무슨 까닭에서였는
지 라틴어를 좋아하지 않았다. 그러나 먼 훗날 라틴어를 열심히 공
부하지 않았던 것을 몇번이나 후회했는지 모른다. 라틴어를 공부
했더라면 내 운명이 달라졌을지도 모르겠다는 생각을 자주 했다.
가난했기 때문에 어쩌면 학교 교사가 되었을지도 모르겠다.

진로를 결정할 때가 되자 부모님께서는 내가 선화(線畵) 그리기를 좋아한다는 것을 생각해내고 에콜 드 메디신 가의 미술학교에 입학시켰다.

당시에 그 학교는 '프티트 에콜(Petites Ecoles)'이라 불렸는데 그것은 물론 '에콜 데 보자르(프랑스 국립미술학교)'와 구별하기 위한 것이었다. 루이 15세 때 바쉬리에가 창립한 그곳에서 나의 모사 능력은 급속하게 진전되었다. 모사를 할 때 모범으로 삼았던 것들은 모두 그 시대의 경향에 따른 것이었으며, 학교의 창립 초기부터 줄곧 사용되던 것들도 많았다.

부셰*의 작품을 모사해서 상긴화**(sanguine)를 그렸던 일이 기억난다. 부조 데셍을 배우는 시간에는 고대 조각을 보며 소조를 연습했다.

그곳에서 난생 처음으로 점토를 만지게 되었을 때 하늘을 나는 듯한 기쁨에 휩싸였다. 나는 작품을 따로따로 만들었다. 팔, 목, 다리, 그렇게 각 부분을 만든 다음 인물의 전체상을 구성했다. 그렇게 하면 어렵지 않게 전체를 한눈에 파악할 수 있었다. 지금만큼이나 쉽게 작품을 만들 수 있었던 것이다. 전체를 한눈에 파악할 수 있었

* Francois Boucher ; 1703~1770, 18세기 대표적인 화가, 판화가.
** 산화철로 만든 적갈색 분을 이용해 그린 소묘.

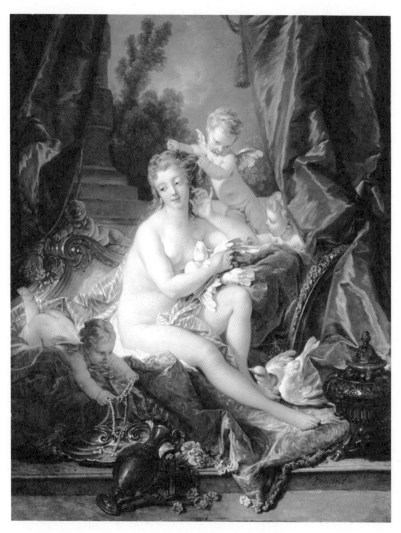

비너스의 화장_ 프랑수아 부셰 1751, 캔버스에 유채, 뉴욕 메트로폴리탄 미술관.

을 때 나는 말할 수 없을 정도로 기뻤다.

그 무렵 학교에서는 실제 인물을 모델로 하는 경우가 없었기 때문에 에콜 데 보자르에 입학해야겠다는 생각을 하게 되었다. 당시에 그곳에서는 매일 4~6시간씩 살아있는 모델을 대상으로 데생을 할 수 있었기 때문이었다. 그즈음에는 연구소라는 것이 없었으며 1863년이 되어서야 처음으로 생겼다.

그러나 에콜 데 보자르 입학시험을 세 번이나 치렀지만 세 번 다 낙방을 하고 말았다. 하지만 내 습작은 우수했다. 휴식시간에는 학급의 학생들이 내 주위에 모여 구경을 했으며, 그들은 좋다고 생각되는 점을 지적하며 칭찬해주기도 했다. 그들은 내가 에콜 데 보자르에 합격할 것에 대해 추호의 의심도 하지 않았다.

프티트 에콜에는 18세기의 기풍이 남아 있었으며 18세기의 생활, 감정, 우아함 등을 금기시하지 않았으므로 내 데생에는 그 영향이 뚜렷이 나타나 있었다. 그렇지만 에콜 데 보자르는 랭스티튀(L'nstitut-Académie Beaux Arts)에서 관리하고 있었다. 랭스티튀는 시험작품을 심사하고, 한 달 동안 차례로 학생들의 습작을 봐주기도 했지만 소위 18세기 미술이라는 것은 철두철미하게 업신여기고 있었다. 조금이라도 18세기의 경향을 띠고 있는 작품은 사교(邪教) 취급을 했던 것이다. 물론 당시에는 그런 사정을 모르고 있었으며 훨씬 훗날에 그러한 금기와 규제가 있었다는 것을 알게 되었다.

학교를 마치고 나면 고대 조각을 모사하기 위해 루브르 미술관에 가거나, 왕립도서관 판화실에서 연구에 몰두했다. 퍽 궁색한 옷

차림을 하고 다녔기 때문에 도서관 사서는 내가 원하는 모든 자료를 보여주려고 하지 않았다. 그래서 나보다 더 신뢰를 받는 다른 열람자가 탁자 위에 올려놓은 책을 슬쩍 펴보기도 했다. 당시에 나는 대단히 왕성한 지식욕을 가지고 있었다.

그리고 저녁 5시부터 8시까지는 고블랭 제조소에서 열리고 있던 데생 강좌를 받으러 다녔다. 에콜 데 보자르에서는 하나의 습작에 12시간 정도밖에 시간을 할애해주지 않았기 때문에 나는 항상 부족함을 느끼고 있었던 것이다.

고블랭에서는 18세기의 전통을 충실하게 지키고 있었으며, 데생은 훨씬 더 깊이가 있었다. 그곳에서는 루카라는 미술가가 봉사의 정신으로 우리들을 가르쳤는데, 당시로서는 매우 드문 일이었다.

지금은 나의 친구인 제프르와가 고블랭을 관리하고 있다. 나에게는 너무 소중했던 시간이었기 때문에 불현듯 그 시절의 데생 교실을 보고 싶다는 생각이 들 때도 있다. 그러나 옛날하고는 많이 달라졌다고 한다. 교실이 작아져 학생수도 줄었다고 하는데 내가 다니던 때에는 60명도 넘는 학생들이 그곳을 다니고 있었으며 교습시간에는 르브랑의 식당을 이용하기도 했다.

나는 식물원에도 자주 갔는데 그곳에서는 바리*가 가르치고 있었다. 나는 그의 아들과 친구가 되었다. 우리는 아마추어 미술가나 부인들 사이에 끼어 배우면서 어색해했으며, 초를 발라 윤이 나게 만든, 작업실로 쓰던 도서실 마룻바닥의 반들거림을 두려워했던 기억이 난다.

그 외에 즐겨 찾아가던 곳은 마장(馬場)거리였다. 나는 그곳의 말들을 여러 각도에서 그리곤 했는데 이리 밀리고 저리 쫓기며 얼마나 혼이 났던지! 나의 조각작품 중에는 동물상도 많이 있지만 아직까지도 기마상을 만들어보지 못한 것을 늘 유감스럽게 생각하고 있다.

식물원에서는 이곳저곳을 헤집고 다니다 땅굴 같은 지하실이라도 발견하면, 신이 나서 습기 찬 그곳에 틀어박혀 있기도 했다.

땅바닥에 막대기를 꽂아 널빤지를 붙이고 그것을 작업대로 썼다. 조각용 작업대는 회전이 되어야 하는 것이 보통이지만 그것은 회전이 되지 않았으므로 우리는 그 주위를 돌아가면서 작업을 해야 했다.

지금 생각해보면 그곳을 사용하도록 허락하고, 동물의 체구나 사자의 발 등이 늘어서 있는 강당을 자유롭게 드나들 수 있도록 해준 관원들이 정말 친절했던 것 같다.

* Antoine Louis Barye ; 1796~1875, 프랑스의 낭만파 조각가.

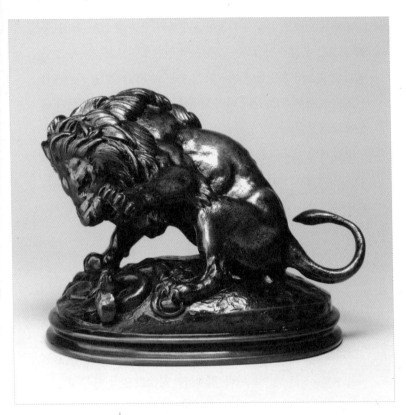

뱀과 싸우는 사자_ 바리 1832-35, 브론즈, 파리 루브르 미술관.

우리는 그곳에서 마치 흥분한 짐승들처럼 열심히 공부했다. 흡사 맹수처럼 날뛰며 미친듯이 공부했다.

위대한 바리도 가끔 우리들이 공부하고 있는 장소를 둘러보곤 했다. 그는 우리가 작업하는 것을 쓰윽 한번 둘러보고는 아무 말도 하지 않고 돌아가곤 했다. 하지만 그 누구보다도 나는 그 사람에게서 가장 많이 배운 것 같다. 아마 당시에는 내가 너무나 평범했기 때문에 그의 관심을 끌지 못했던 것 같다.

반면 어린 나도 그를 완전히 이해하지는 못했던 것 같다. 그는 매우 소박한 사람이었다. 그의 낡은 양복은 당시 교사들의 참담한 현실을 보여주고 있었다. 바리는 자신의 작품을 팔기 위해 무척 애를 써야 했다. 그것도 아주 헐값으로.

천재로서 그와 같이 냉혹한 시대에 살고 있었다는 것은 얼마나 불행한 일이었을까! 사실 그는 숱한 오해와 비방 속에 살고 있었다. 가난했지만 위대한 그는 언제나 철부지인 우리들의 마음속에 알지 못할 외경과 함께 의구심을 불러일으켰다.

그리고 또 한 곳, 잊지 못할 나의 최초의 아틀리에가 있었다.

그 시절은 너무나 어려웠다. 경제적인 사정이 열악했던 나는 고블랭에서 가까운 르브랑 가에 있는 부엌 한 칸을 1년에 120프랑씩 주기로 하고 빌렸다. 제법 밝았으며 내가 만든 점토를 자연과 비교하기 위해 몇 걸음 뒤로 물러날 수 있을 정도의 공간적인 여유는 있었다. 뒤로 조금 물러나 작품을 바라보는 것은 나에게는 절대적으로 필요한 원칙이었다.

그곳은 잘 닫히지 않는 창문 틈으로 늘 바람이 들이닥쳤다. 지붕은 슬레이트가 낡아 떨어져 나갔는지 바람에 날려갔는지 사시사철 바람 소리가 들려왔다. 벽 한구석에는 언제나 물기가 축축하게 스며들어 있어 방 안은 항상 습기로 가득했다. 특히 겨울에는 얼음 속에 들어앉아 있는 것만 같았다.

가끔은 내가 그 고생을 어떻게 견뎌냈는지 나 스스로도 이해할 수 없을 정도였다.

바로 그 아틀리에에서 '코가 일그러진 사나이'를 만들었다.

나는 아직도 '청춘'*보다 더 좋은 작품을 만들어내지 못했다. 꾸준한 연구 태도나 조소의 성실성이란 면에서 그만큼 좋은 작품을 다시 만들지는 못했다. 그때는 정말 인내하는 것만으로 일을 했으며 조각 외에는 아무것도 생각하지 않았다.

아틀리에는 제작중인 작품들로 가득 차 있었다. 윤곽만 잡은 것, 초상, 완성된 단편 같은 것들이 한쪽 벽면을 꽉 채우고 있었다. 그러나 완성한 것들을 모두 석고로 찍을 돈이 없어 매일 물 먹인 헝겊으로 점토를 싸 두어야 했기 때문에 귀중한 시간을 많이 허비했다. 아무리 잘 싸 둔다 해도 추위나 열기 때문에 어떻게 파손될지 알 수가 없었다. 흙덩어리 전체가 허물어져버린 적도 있고, 목이나 팔, 무릎이 동체에서 떨어져 나가기도 했다.

내가 인내하며 만든 것들이 돌을 깔아 놓은 바닥 위에 산산조각

* 로댕은 이 아틀리에에서 1년 동안 '청춘'을 만들었는데 그 작품은 석고로 찍을 돈이 없어 얼어서 부서지고 말았다.

나는 것을 수시로 보았다. 때로는 그 파편들을 다시 수습할 수도 있었지만 이런저런 이유 때문에 잃어버린 것은 상상도 못할 정도로 많았다.

행복은 어디에 있을까

아직 어둡다. 이제 곧 동이 틀 시간이다. 나는 창을 열어 상쾌한 공기를 마시며 잠을 쫓아낸다.

마당 한구석에서 들려오던 새소리는 이제, 낮은 관목 수풀을 지나 아주 가까이에서 더욱 활기차게 들려온다. 저 새들은 어쩌면 그토록 일찍 일어나 노래를 부르는 것일까. 새들의 노랫소리는 사랑의 축복이며 또한 봄의 축복이다.

지금은 행복이 숨을 쉬기 시작하는 시간

어느덧 날이 환하게 밝아온다.

티티새가 봄과 조화의 노래를 부르고 있는 동안, 그 소리에 귀기울이고 있던 꽃들이 오르페우스*의 부름에 응하여 활짝 피어난다. 안개낀 아침은 서서히 활기찬 선율로 충만해지고 있다. 그러나 이 노래가 정적을 깨뜨리지는 않는다. 오히려 고요의 한 부분이라는

* 그리스 신화에 등장하는 시인, 음악가.

생각이 든다.

시간이 더 흐르면 늦잠에서 깨어난 다른 새들의 노랫소리도 들을 수 있을 것이다. 하지만 그것은 이미 우리 대지의 어머니가 영원한 통치를 포고하는 사랑의 노래, 아침의 노래는 아니다.

지금은 행복이 숨을 쉬기 시작하는 시간. 꽃은 대지의 여신 데메테르*를 미화하는 일에 자신의 몸을 바친다. 오르페우스는 더욱더 애절하게 사랑하는 아내 에우리디케를 찾아 헤맨다. 그렇게 그의 노랫소리가 고요 속으로 퍼져나간다.

흐느적거리는 안개에, 대지의 향기에, 여명의 햇빛에 내 이마를 가볍게 적시고 싶다.

나는 급히 마당으로 나간다. 그곳에는 생기발랄한 새로움이 있다. 나는 그것을 온몸으로 갈망하고, 기다리고 있었다. 싹이 돋아나기 시작한 나뭇가지에서는 생명이 가득 차 넘치고 있다. 나는 어제의 기억에서 벗어나 다가오는 계절을 향해 새로이 태어난다. 여기 이 궁전**에서는 마음이 차분해지고 엄숙해지며, 구석구석이 조화를 이루고 있어 뿌듯한 만족감을 느낀다 – 그것은 모든 것이 균형을 이루고 있기 때문이며 다른 이유는 없다.

티티새의 노래가 시간이 흐르고 있음을 알려준다. 모차르트의 음악만큼이나 매력적인 그 노랫소리는 어디서 들려오는지 가늠할

* 그리스 신화에 나오는 대지의 여신.
** 로댕의 아틀리에가 있던 오텔 비롱. 로댕은 이곳을 매우 좋아했으며 이곳에서 죽음을 맞이했다.

수조차 없다. 사방에서 들려오는 것 같기도 하고 오른쪽에서, 혹은 왼쪽에서 들려오는 것 같기도 하다. 때로는 메아리처럼, 때로는 독창처럼 들리는 이 노랫소리는 수풀 사이 혹은 어떤 동굴 속을 빠져나오는 것일까?

이곳의 계단은 내가 반성을 위해 찾는 장소, 나의 살드 파 페르듀*이다. 계단 밑에는 조그마한 초록색 별이 점점이 박혀 있는 파란 카펫이 펼쳐져 있다. 그것은 마치 옛날 아라비아의 건축 재료 또는 윤택한 대리석처럼 보인다. 땅에는 미묘한 회색 얼룩점이 찍혀 있으며 밤의 음영이 아직도 희미한 베일처럼 마당을 둘러싸고 있다.

멀리 내다보이는 지평선에 윤곽을 뚜렷이 드러내기 시작한 건물들의 쓸쓸한 벽이 거대한 바위처럼 보인다. 지금 내 주위에는 저 광대한 바빌론**이 펼쳐지고 있다 – 파리라는 큰 도시가.

나의 피곤한 신경은 이 숲에서 위로받고, 내 생활의 재료들은 이 숲에서 만들어지며, 나는 이 숲에서 인생을 배우고 겸양이라는 교훈을 얻는다.

* 법정 옆에 붙은 별실을 이렇게 부른다.
** 고대 바빌로니아의 도시로 오리엔트 문명의 중심 도시.

아름답고 널찍한 오솔길은 마치 코로*의 그림 같다. 코로의 풍경화에 등장하는 님프들이 조용히 나타날 것만 같다. 잎이 떨어진 나목은 사지를 뻗고 서 있고, 환한 잔디밭이 그 아래의 땅을 부드럽게 만들어주고 있다. 불쑥 뛰어나온 토끼 한 마리가 옆을 스쳐 지나가고 멀리서 마차가 땅을 울리며 지나가는 소리가 들린다.

이곳은 판(Pan)**들에게는 아주 적합한 소굴이다. 마치 지붕처럼 나뭇가지가 무성하게 덮여 있고 하늘로 뻗어오른 나뭇가지의 끄트머리에는 새싹이 돋아나고 있다. 새로 태어나고 있는 생명들이 곳곳에서 활기찬 움직임을 보이고 살아 있는 모든 것들이 감동의 외침을 내지르고 있다.

삼라만상의 생생한 기운을 받으면 새로운 생각들이 절로 떠오른다. 이 낙원에서, 이 아름다움에 더욱 보탬이 될 수 있는 것은 오로지 고대 조상(彫像)뿐이다.

나무들이 씩씩하게 가지를 뻗어 하늘에 뚜렷한 윤곽을 그리고 있는 오솔길은 마법의 길이다. 길을 따라 걸어가면 뭔지 신기한 것들이 기다리고 있을 것 같다. 깊숙한 그 수풀 속에는 행복이 숨어 있을 것만 같다.

* Camille Corot ; 1796~1875, 프랑스의 풍경화가.
** 그리스 신화에 나오는 목신. 상반신만 사람의 모습을 하고 있다.

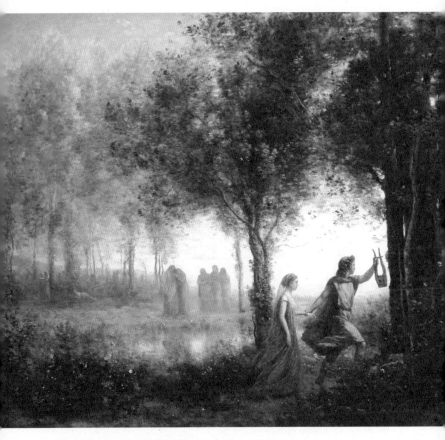

에우리디케를 이끌고 지하세계를 빠져나가는 오르페우스_카미유 코로 1861
캔버스에 유채, 휴스턴 파인아트 미술관.

그러나 그것은 잘못된 생각이다. 행복은 먼 곳에 있는 것이 아니다. 바로 여기에 있다. 내 주변 가까이에 – 지금만큼은.

햇빛이 비스듬히 나무와 풀을 비춘다. 오솔길 위에 드리워진 그늘이 파랗게 물드는 것 같다. 나무의 기다란 그림자가 짙푸른 잔디 위에 가볍게 떨어진다. 풀숲에서도 파란 점이 박힌 것처럼 보이는 것은 물망초들이다. 저기 늘어선 나무들은 겨우 일주일 전부터 분장을 하기 시작했는데, 어느덧 그 부드러운 초록색 치맛자락을 땅에 끌고 있다.

자연의 젊음은 너무나 엄숙하고도 매력적이어서 모방하기 어렵다. 그러나 몇몇 천재적인 예술가들은 봄의 정기를 멋지게 표현해 낼 수 있었다.

정원의 숲속을 가로질러 나 있는 오솔길에는 명상하는 마음이 살고 있다. 이곳을 거닐 때에는 여신 폴림니아*가 우아한 옷을 입고, 나와 함께 거닌다. 나는 공손하게 그녀의 뒤를 따를 뿐이다.

모든 소란으로부터 멀리 떨어진 이곳에 서 있으면 우리가 살고 있는 시대가 만들어내는 끊임없는 초조와 번뇌에서 벗어날 수 있다. 현대인들은 어찌하여 그렇게도 번거로움에 빠져들어 있는 것일까? 그들은 무엇 하나 진실로 소유하지도 못하면서도 모든 것에 손을 뻗어 간섭하고, 그로 인해 얼마나 귀중한 보배를 잃어버리고 있는지는 까마득하게 모르고 있다.

* 그리스 신화 뮤즈의 여신. 항상 명상에 잠긴 모습으로 표현된다.

부질없이 스쳐 지나가는 공허한 바람은 참다운 시가(詩歌)가 아니다. 또 멀리 있는 행복을 무작정 기대하고 있다면 진정한 행복을 느낄 수 없다. 무엇이 자꾸 재촉하여 맹목적으로 서두르게 만드는가. 자신의 생활은 어디에 있는가. 어딘가 딴 곳에 있다는 말인가. 그렇게 생각하는 사람이라면 그곳으로 가기를 권하겠지만, 나는 고대 조각과 함께, 조용하고 아름다운 이 정원에 머물러 있겠다.

무성한 풀숲에 둘러싸여 있는 이끼 낀 돌의자에 걸터앉아 주변을 둘러본다. 고목나무의 가지들이 이리저리 뒤엉켜 있고 나무 꼭대기는 반원을 형성하고 있다. 그리고 판테온*처럼 하늘로 치솟아 있는 가지는 마치 번갯불처럼 지그재그로 뻗어 있다.

대지의 생기가 나무의 동맥을 타고 올라 봄의 대축제에 참여하기 위한 준비를 하고 있다. 지금 이 시간, 늘어선 수목에는 빛과 그늘이 교착하며 미묘한 매력을 발휘하고 있다. 빛은 서서히 전진하고 그늘은 조금씩 움츠러들고 있다. 아침이 그늘을 쫓아내기 시작하는 것이다. 그늘은 마침내 지혜로운 습기만을 골짜기에 남겨두고 차츰 사라져간다.

앞을 바라보면 둥글게 솟아 있는 작은 언덕 위에는 둥근 기둥이 마치 기도를 올리고 있는 듯이 서 있다. 흡사 플루토**의 나라에서 솟아난 것처럼 보이던 그것은 이제 우리들과 함께 밝은 햇빛 속에 서 있다.

* 로마 시대에 건축된 돔 형식의 신전으로 서양 건축사상 최고의 작품으로 손꼽힌다.
** 그리스 신화에 등장하는 지하세계의 왕.

신의 선물, 돌

돌 – 정말 순수하고 아름다운 이 자재는, 직물이 여자의 작업에 적합한 성질을 지니고 있다면, 남자의 작업에 어울리는 성질을 지니고 있다. 돌은 땅속에 숨겨져 있는 신의 선물이며, 인간들은 열광적으로 이 선물을 활용해왔다. 깊은 은신처에서 조심스럽게 끌어내어 사원의 탑에 쌓아올리기도 하고, 거친 암석을 다듬고 변형하여 걸작을 만들어내기도 했다.

인간의 손으로 다듬어져 도시를 아름답게 꾸미는 데 쓰이기도 하는 돌은 나무를 향한 따사로운 동정을 품고 있다. 나무의 뿌리와 돌의 뿌리는 서로 결합되어 있다.

사람들은 단단한 돌과 연한 돌을 똑같이 소중히 여겨왔지만 조각은 특히 단단한 돌을 빛나게 했다. 단단한 돌로 빚어낸 원주는 나무 기둥과 같지만 나무보다 단순하며, 그 자신만의 침묵을 지니고 있다.

그리고 나무에 덩굴과 풀이 매달리는 것처럼 돌기둥 역시 덩굴이나 잎을 가지고 있다. 스핑크스를 건축에 배치할 것을 생각해낸 예술가는 돌기둥을 전당과 비법의 수호자로 삼았던 것이다.

언덕 위의 원주는 마치 드루이드(Druid)*처럼 서 있다. 그것은 마치 밤에는 달과 대화를 하는 것만 같아서 흡사 밤이라는 숭고한 제전

* 드루이드교를 믿던 갈리아 사람들이 제사에 사용했던 거대한 석주.

을 열어놓고 인간이 나타나기를 기다리고 있는 듯이 보이는 것이다.

그것은 마치 본래부터 인간들이 어떤 의미를 부여해서 만들었다는 듯한 자태를 보여주고 있지 않은가. 아주 미미하지만, 인간은 창조의 세계에서 일정한 역할을 맡고 있었다. 인간의 사고는 신의 활동과 경쟁한다. 이스라엘*이 천사와 싸웠던 것처럼 인간의 찬란한 사상은 돌에 표현되어 그것이 아니었다면 아름다움을 느끼지도 못했을 사람들을 감화시킨다. 인간의 손은 신의 손과 마찬가지로 영혼을 변형시키기도 하고 다시 새롭게 만들어내기도 하는 것이다.

나는 신비한 세계에 살고 있다. 하지만 이제 겨우 그것을 이해하기 시작했는데 떠날 시간이 얼마 남지 않은 것 같다. 이 세계는 너무나 아름답고 너무나 신비로운데 작별을 해야만 하는 것일까. 하지만 이것은 인간뿐 아니라 지상의 모든 살아 있는 것들의 정해진 운명이다.

하늘이 점점 푸르게 변하고 있다. 그늘은 이제 모두 물러났다. 아름다움이 이 오솔길에 이르러 비로소 정착한 것이다. 이따금 구름이 지나가며 이 찬란한 자연의 광채에 어둠을 던진다. 하지만 초록은 그늘 속에서도 빛난다. 나무와 나무 사이로 보이는 하늘은 마치 푸르른 강이 흐르고 있는 것처럼 보인다. 물속에서 우뚝 솟은 산봉우리처럼 보이는 커다란 구름 조각들이 꽃의 갈증을 위로하는 듯 나무 위에 걸려 있다.

* 구약성서에서 천사와 씨름했던 야곱의 별명.

인생에서 가장 훌륭한 것

산책을 하면 규칙적인 운동으로 인해 마음이 상쾌해진다. 특히 어려운 작업을 할 때에는 몹시 피곤하기 때문에 마당으로 나와 산책을 하면 심신에 큰 위로가 된다. 걷고 있노라면 팽팽히 긴장되어 있던 신경이 마디마디 풀어지고 어느새 편안함을 느낀다.

나무는 아직 잎이 돋아나지 않아 헐벗은 겨울의 모습을 하고 있다. 그러나 가지마다 새싹이, 땅에는 풀들이 어렴풋이 돋아나고 있다.

밝음이 어둠으로 차츰차츰 기울어지고 있다. 해가 저물어가고 있기 때문이다. 태양신은 조그만 화초들을 위해 그의 힘을 조절한다. 낮에는 빛과 열을, 밤에는 휴식을…… 그렇게 하지 않으면 꽃은 쉬 말라 시들어버릴 것이므로.

해가 서쪽으로 기울어진 지금이야말로 태양이 인간의 창조물에 충분한 가치를 부여해주는 시간이다. 건축물은 아름다운 모습을 완연하게 드러내고 태양은 구름을 물들여 장엄한 황혼을 펼치며 화답한다.

비롱관(오텔 비롱:현재의 로댕 미술관)의 지붕 합각머리가 저물어가는 햇빛을 받아 찬란하다. 발코니의 받침대 위로 그림자를 떨어뜨리고 조개 장식들이 빛 속에서 반짝인다. 유리창은 영광을 한가득

담고 있다. 커다란 계단은 긴 치마를 끌며 마당으로 내려가는 부인을 위해 만들어진 것 같다.

희망에 부푼 순례자가 저녁 나절의 상쾌한 공기를 들이마시기 위해 도시의 문 앞에 잠시 걸음을 멈추어 섰던 것처럼 나도 잠시 이 정원에 자리를 잡는다. 시간이 빨리 흐른다. 하지만 이처럼 훌륭한 경관에 도취하는 일보다 더 좋은 목적에 시간을 사용할 수는 없다.

열렬한 찬탄, 끊임없는 새로움

마치 용광로의 화염처럼, 태양이 찬란한 광채를 뿜으며 지평선을 넘어갈 때면 마음은 경탄과 외경으로 충만해진다. 이윽고 태양은 최후의 승리를 선언하듯 삼라만상을 황금색으로 물들인다. 이제 하늘은 너무도 찬란해 지평선을 쉽게 분간해낼 수 없다.

이제 막 태양이 숨어버린 서쪽 하늘은 서서히 적갈색을 띠고 모든 색들이 차츰 바래간다. 낮을 대신하여 정반대의 광대한 풍경이 전개된다. 바야흐로 밤의 영광이 그 우울한 매력을 공간 가득히 펼쳐 보이기 시작한 것이다.

이 정원의 한켠은 곧 행복의 한 귀퉁이이다. 혹은 영원의 한 귀퉁이라고 할 수도 있다. 그래서 이곳에서는 생각을 진보시키고, 혹은 자연을 찬미하기도 한다. 여기에 모든 것이 있기 때문이다.

인생에서 가장 훌륭한 것은 특별하거나 예외적인 것이 아니라,

우리가 늘 보고 있는 일상적인 아름다움이다. 그러한 수많은 보물들은 항상 우리 손이 닿는 곳에 있는데도 사람들은 그것을 얻으려 하지 않는다. 그것이야말로 가장 귀중한 것임에도 불구하고.

사람들은 대부분 자연을 찬탄하는 것을 일종의 행복이라고 말한다. 하지만 그 행복에는 여러 단계가 있다. 열렬한 마음으로 자연을 찬탄하는 것이 행복이라는 사실은 의심할 여지가 없으나, 끊임없이 그 마음을 새롭게 하지 않으면 이윽고 싫증을 내고 피상적으로만 찬탄하게 된다. 나는 그렇게 되는 까닭을 잘 모르겠다 - 자연과 접촉하는 생활을 충분히 즐기지도 못하고 또 이해하지도 못하면서 다른 생활을 추구하려는 까닭을 알 수 없다.

어찌 되었든 만약 이 세계가 아름답지 않다고 생각한다면 그것은 우리들의 생활 태도에 잘못이 있는 것이다. 우리는 아직도 이 세계에 대해서는 어린아이에 지나지 않는다.

인간들은 자주 고집을 부리기도 하고 서로를 비방하지만 나무들은 그런 짓을 하지 않는다. 계단을 내려가 숲으로 나가면 커다란 생명의 흐름에 압도당하게 된다. 생명과 밀접한 접촉을 하기 때문이다. 그 이상 더 무엇을 바랄 게 있으랴.

내 주위에서 전개되고 있는 이 모든 정다움과 - 나에게 이다지도 많은 것을 얘기해주는 무진장한 대자연의 - 나를 둘러싸고 있는 분위기는 마치 이미 천국에 와 있는 듯한 느낌, 혹은 시인이 된 듯한 느낌에 빠져들도록 한다.

아름다움은 어디에서 오는가

 자연에 대한 비평은 성당의 건축물을 비평하는 것과 마찬가지로 어리석은 짓이다. 오늘날의 사람들은 비평을 좋아하지만 그것은 냉담하고 인색한 이 시대의 나쁜 버릇일 뿐이다. 타락한 인간이 품고 있는 불행인 것이다. 우리는 오늘날 진보의 시대, 문명의 시대에 살고 있다는 말을 자주 듣는다. 과학이나 기계학의 시각에서는 사실일지는 모르지만 예술의 입장에서는 전혀 틀린 말이다.

 과학은 과연 행복을 가져오는가. 나는 그렇게 생각하지 않는다. 더구나 기계학은 그야말로 일반의 예지력을 저하시킨다. 기계학은 기계를 이용하여 인간의 정신이 맡아 해야 할 일을 대신하지만, 이는 예술에 있어서는 죽음을 의미한다.

 실내 장식의 기쁨, 즉 우리가 공예 미술이라 부르는 것(이를테면 가구 제작자, 융단 직조업자, 금속공예가)의 특기와 덕성은 기계로 인해 파괴되었다. 기계는 균일주의를 앞세워 세계를 압도한다. 옛날에는 직공들이 창작을 했지만 지금은 제조를 한다. 미술품을 만드는 기쁨으로 고무되어 있던 그들은 이제 공장에서 일하는 것이 싫어 파업을 계획하거나 술을 마시거나 한다.

근대의 건축물을 보면 기분이 울적해진다. 그러나 옛날 건축은 아직도 감명을 준다. 지방의 오래된 마을에 들렀다가 기차를 놓쳐 다음 열차를 기다려야 하는 경우가 있다. 그럴 때 나는 그곳에 있는 오래된 성당들을 보러 간다. 성당에는 안온한 분위기가 있다.

매우 단순하면서도 분위기 있는 고딕 장식은 미묘한 요철을 드러내며 불가사의한 기쁨을 준다. 기둥을 스치며 조용히 움직이는 그림자처럼 부드럽고도 침착한 사색으로 끌어들이는 분위기. 나는 그 조그마한 곳에 얼마 동안 머물러 있다 흐뭇한 마음으로 그곳을 떠난다.

그때 만약 기차역에서 다음 기차를 기다리고 있었다면 정말로 답답했을 것이며 피곤에 지쳐 불만스러운 기분으로 집에 돌아왔을 것이다. 그러나 훌륭한 조화가 빚어내는 지혜와 아름다운 건축의 매력에 잠시나마 빠질 수 있어 행복한 마음으로 돌아올 수 있는 것이다.

이처럼 오직 예술만이 행복을 준다. 예술은 바로 자연에 대한 연구이다. 그리고 해부의 정신을 통해 끊임없이 자연과 친교를 나누는 일이다. 볼 줄 알고, 느낄 줄 아는 사람이라면 이 세상 어디에서나 찬탄할 만한 대상을 발견할 수 있을 것이다.

볼 줄 알고, 느낄 줄 아는 사람은 '권태'라는 근대사회의 맹수에게 사로잡히지 않는다. 좀 더 깊이 보고, 좀 더 깊이 느끼는 사람은

자기 감정을 표현하고 싶은 의욕, 예술가의 의욕을 결코 잃어버리지 않는다.

자연은 모든 아름다움의 원천이다. 자연은 궁극적인 유일무이한 창조자이다. 예술가는 우선 자연에 다가가 자연을 탐구해야 한다. 그래야만 자연이 그에게 말없이 전해준 것을 우리들에게 재현해 보여줄 수 있다.

이렇게 말하면 보통의 사람들은 그저 평범한 말이라고 생각한다. 모두 다 이미 알고 있다는 듯이. 그러나 자신들이 그저 피상적으로만 알고 있으며, 진실의 껍데기만을 알고 있을 뿐이라는 사실을 모르고 있다. 참다운 이해에는 여러 단계가 있다. 이해는 신성한 사닥다리와 같아서 맨꼭대기 단에까지 오른 사람만이 전체를 내려다볼 수 있는 것이다.

추악한 것은 대상이 아니라 우리의 눈이다

대중들에게는 일관된 의견이 없다. 가령 누군가가 자신들의 선입견과 어긋나는 방향으로 나아가는 경우에는 깜짝 놀라며 어리둥절해한다. 어찌 되었든 말만 늘어놓아서는 아무 소용이 없으며 실질적인 일만이 유익한 것이다. 예술가가 아름다움을 발견하고 표현하는 것은 심미학에 관한 책을 읽어서 되는 일이 아니라, 직접 자연에 의지할 때 비로소 가능해지는 일이다.

아쉽게도 우리는 보고 느끼는 일에 적절한 준비가 되어 있지 않다. 근대의 교육은 사람들의 정신 속에 감동할 수 있는 능력을 길러주지 않는다. 오히려 너무 일찍부터 사이비 학자로 만들어버린다.

자기 자신을 억눌러 창조적인 것은 아무것도 하지 못하도록 만들고 상대방에 대해서는 허식을 일삼는 현학자로 만들어버린다. 그중의 어떤 사람들은 천신만고 끝에 간신히 이 어리석고 무서운 상태에서 벗어나기도 하지만 그때는 이미 힘이 다 빠져 기진맥진해 져 버린다. 그래서 신이 낙원의 표상으로 사람들의 마음속에 심어 둔 '감동의 꽃'은 이미 시들어 있게 되는 것이다.

감동을 잃어버린 사람은 그 깃발을 머리 위에 높이 치켜세우지도 못한 채 땅에 늘어뜨리게 된다.

사람들은 흔히 '이 시대는 어쩌면 이다지도 추악한가, 저 여자는 개성이 없다, 저 개는 못생겼다'라고 말한다. 그러나 추악한 것은 시대도 아니고 여자도 아니며 더 나아가 개도 아니다. 우리들의 눈인 것이다. 제대로 볼 줄을 모르는 눈이 추악한 것이다.

흔히 자신의 이해를 벗어나는 것에 대해 나쁘게 말하는 버릇이 있다. 그것은 무지에서 비롯된 비난에 지나지 않는다. 이것을 깨닫기만 해도 우리들은 새로운 눈으로 기쁨을 발견할 수 있을 것이다.

사람이나 짐승, 조그만 벌레, 아주 미세한 존재에 이르기까지 강과 호수와 바다, 수풀, 하늘 모든 것이 아름답다. 그중에서도 하늘은 가장 위대한 풍경이다. 가장 깊고 가장 매력적이고, 그 빛과 색채의 변화가 주는 효과는 사람의 눈을 기쁘게 하고, 정신을 각성시키고,

마음을 정복한다.

그럼에도 불구하고 예술가들이, 예술가로 자처하는 사람들이 그것을 연구하지 않고, 그것을 읽으려 하지 않고, 그것을 느끼지 않고 그저 피상적으로 보이는 것만을 재현하려는 것을 나는 안타깝게 생각한다. 그들은 진실을 외면하고 어리석은 짓에만 몰두하는 수인(囚人)이며 노예라 할 수 있다.

'주제'란 무엇인가

나 역시 잘못된 판단에 빠졌던 청년시절 초기에는 그들과 마찬가지였다. 하지만 나는 나 자신을 구출했다. 참다운 연구의 길을 따라 자연으로 접근하는 자유를 되찾았다. 책에 수록된 조각이나 도안을 연구하는 것만으로는 자연의 이치를 터득할 수 없다.

나와 같은 길을 나아가는 사람들이 있다면…… 그들은 훌륭한 나무를 알아볼 것이다. 가을이 와서 커다란 나뭇가지가 잎을 다 떨어뜨리고 벌거벗은 몸을 드러내게 되면 나무는 더욱더 아름다운 한 그루의 거대한 자연이 된다. 하늘을 향해 무한의 형태를 펼치고 있는 가지의 구조를 보면 탄성을 지르게 된다. 마치 저 고딕 성당의 장미창과 같은 아름다움에 절로 감탄하게 된다. 이 나무들을 단순히 한 개의 덩어리로만 보지 않고 그 골격의 무수한 세부들을 스케치한다면, 그 아름다움을 더 잘 이해할 수 있을 것이다. 그리고 기쁨은

한층 더 완전해질 것이라 믿는다.

　그런데 학교에서 그림이나 조각을 공부하는 학생들에게 주제를 찾으라고 권하는 것은 무슨 짓인가? 주제! 주제라는 것은, 누구나가, 다 같은 물건, 같은 사건, 같은 틀에 박힌 자세를 뒤척거려 겨우 만들어내는 빈약한 구도 속에는 존재하지 않는다.

　인간의 상상력은 좁다. 그런데도 눈앞에 전개되어 있는 무진장한 예술의 모티브를 보려 하지 않는다. 전 생애를 정원 안에 갇혀 지낸다 해도 보고 느끼도록 해주는 주제를 찾아내는 데에는 부족함이 없을 것이다.

　주제는 어디에나 있다. 자연의 표상이 모두가 다 주제이다.

　예술가여, 이곳에 서서 이 꽃을 스케치하라.

　문학가여, 여기 이 꽃을 글로 묘사하라.

　늘 그렇게 하나의 덩어리가 아닌, 각 기관의 경탄할 만큼 치밀한 조직, 동물이나 인간과 마찬가지로 그 다양한 변화의 특성을 볼 줄 알아야 한다. 그래서 예술가인 동시에 식물학자이어야 하며, 그리는 동시에 연구해야 한다. 그렇게 하면 행위 자체가 아름다워진다. 독특한 사실적 예술을 발달시킨 일본 사람들은 이러한 이치를 잘 알고 있었다. 그래서 식물에 관한 지식과 재배를 교육의 기초에 두고 있었다.

우리는 애정과 육체적 쾌락을 같은 부류에 포함시키고 있다. 그
것은 자연이 인간들을 존속시키기 위해 그 두 가지를 하나의 본능
속에 결합시켜 두고 있기 때문이다.

젊은 시절에는 그 본능이 마치 넘쳐흐르는 강과 같아서 모든 것
을 다 휩쓸며 흘러간다. 쾌락은 우리가 생각하고 있는 것보다 훨씬
더 광범위하며 우리 주변 어느 곳에서나 찾아볼 수 있다.

나는 하늘을 무대 삼아 웅장한 건축을 실행하는 구름을 보며 쾌
락을 얻기도 한다. 또한 아기를 가슴에 안고 있는 모성에서 얻기도
한다. 그것은 성스러운 모습이며 너무 아름답기 때문에 복음서를
쓴 시인들이 신격화했던 것이 바로 성모상인 것이다.

나는 또 언제나 나를 둘러싸고 있으면서 평화와 휴식 그리고 건
강을 가져다주는 이 대자연, 그 너른 공간의 분위기에서 쾌락을 얻
기도 한다. 자연이 제공하는 풍경에 아름다움을 구성하는 요소는
곧 건축에 아름다움을 구성하는 요소이기 때문이다. 대기와 공간
이 바로 그것이다. 오늘날에는 공간의 깊이를 실감하는 사람은 그
다지 많지 않다. 인간의 정신을 지향하는 바로 그곳으로 나아가게
하는 것이 바로 이 깊이의 특질이라 할 수 있다.

성당 주위를 거닐고 있는 사람들은 자신들이 그곳에서 느끼게
되는 감정이 신비주의에서 오는 것이며, 신을 우러러보는 정신적
희열에 기인하는 것으로 생각한다.

그러나 그러한 감정이 사실은 그 옛날 건축가가 품고 있던 '커다란 면'에 관한 정확한 지식에서 온다는 것을 전혀 깨닫지 못한다. 면의 정신적 작용은 가장 무지한 관람자에게도 여과없이 영향을 끼친다는 사실을 모르기 때문이다.

사람들에게는 이미 소유하고 있는 것을 무시하고 새로운 무언가를 바라는 경향이 있다. 사람들은 새처럼 날개를 갖고 싶어하며 누구나 빨리 움직일 수 있기를 원한다. 그러나 그들은 자신들이 이미 공간을 날아다니는 쾌락을 누리고 있다는 사실은 알아차리지 못한다.

인간의 영혼은 이미 빠른 속도의 비상을 즐기고 있다. 영혼에는 날개가 돋아 있기 때문에 어디든 가고 싶은 곳이라면 다 갈 수 있다. 하늘, 바다, 깊은 숲속 등 그 어느 곳이라도 갈 수 있다.

우리가 속해 있는 이 하계(下界)의 모든 불행은 이해의 부족, 인식의 부족에서 일어나는 것이다. 사람들은 한정된 자신들의 지식을 자질구레한 계통으로 분류한다. 마치 사무실에서 카드를 분류하는 것처럼. 그리고는 그렇게 분류된 빈약한 방식과 습관을 열광적으로 존중한다.

그러나 그러한 분류는 유기적인 상호 관계가 없는 사물만을 가르치며 우리는 그것을 분산된 상태로 받아들인다. 간혹 그러한 사실들을 하나로 모으려 시도하는 사람도 있지만 끈질기게 연구하는 사람은 매우 드물다.

뭔가 답답한 면이 있다 해도 자신이 모르고 있다는 이유만으로

참다운 인식을 갖추고 있는 사람을 나쁘게 말하는 것처럼 답답한 경우는 없다. 사물을 정확하게 보는 것은 좋은 도안을 만드는 비결이다. 사물이 서로 접근하고, 결합하고, 빛을 교환하고, 상호 해명하는 일, 그것이 곧 생명이다. 삼라만상은 경탄할 만큼의 아름다움을, 마치 옷을 입고 있는 것처럼, 혹은 비단처럼 몸에 두르고 있다.

　신은 대칭적 균형이라는 위대한 법칙을 만들어냈다. 대칭이라는 의미에서 선과 악은 형제간이라 할 수 있다. 근시안적인 우리들은 기쁨을 준다고 믿는 선만을 바라고, 우리가 보기에 잘못된 것으로 여겨지는 악은 절대 바라지 않는다. 그러나 일정한 거리를 두고 모든 것들을 생각해보았을 때, 경우에 따라서는 악이 선으로 보이기도 하고, 선이 악으로 보이는 예도 없지 않다. 그러한 혼란이 일어나는 원인은 당초에 적절한 고찰을 바탕으로 판단하지 않았기 때문이다.

　이를테면 소묘를 할 때 백과 흑이 필요한 것처럼 인생에서도 그 심미적인 의미에서 선과 악의 대칭을 필요로 한다. 슬픔도 마구 내버릴 것만은 아니다. 인간이 이 지상에서 생존하는 한 슬픔도 역시 찬란하게 빛나는 온갖 기쁨과 함께 우리 생활을 구성하는 중요한 부분인 것이다. 가령 이 세상에 '슬픔'이라는 것이 전혀 없다면, 우리는 지극히 무의미한 존재가 되고 말 것이다.

자연을 이해하기 위해 특히 조심해야 할 것은 우리들 자신을 자연의 대용으로 삼아서는 안된다는 것이다. 사람들은 흔히 자기 자신을 변형해서 바로잡으려는 버릇이 있는데 이것은 큰 잘못이다. 호랑이는 발톱과 송곳니를 가지고 있으며 그것을 교묘하게 사용한다.

인간은 경우에 따라 동물보다 하등하게 보이기도 하지만 지혜를 가지고 있기 때문에 항상 지혜에 의지하려고 한다. 일반적으로 동물들은 모든 사물을 하나하나 있는 그대로 두며 일부러 변형을 일으키려고 하지 않는다. 개는 주인을 사랑하고 존경할 따름이지 주인을 비평하지는 않는다.

그러나 사람에게는 자기 본위로 생각하는 습성이 있다. 이를테면 부모는 딸이 지니고 있는 천성보다는 자신들이 머릿속에 생각하고 있는 '여자다운 태도'를 가르치려고만 한다. 딸이 지니고 있는 천성의 아름다움 같은 것은 부모가 만든 계획표 속에는 들어 있지 않는 것이다.

그러나 소녀 자신은 자연스럽게 성장하여 천성에 따른 아름다움을 나타낼 것이다. 천성은 누구의 간섭과 상관없이 저절로 나타나게 마련이기 때문이다. 천성의 아름다움과 같은 것은 눈먼 사람에게는 보이지 않지만 예술가의 눈에는 강하게 다가오는 것이다.

같은 이치로 자신의 이상만을 내세우는 예술가는 바로 그러한

과오를 범하고 있는 것이다. 그가 품고 있는 이상은 허위다. 그는 이상이라는 명목으로 자기 앞에 놓인 모델을 정정한다. 수정이 가능하다고 생각하는 것이다. 자연의 법칙이 조절하고 있는 오묘한 유기체에 손을 대어 이상적인 변형을 일으켜 바로잡으려 한다. 그러나 결과는 실존을 파괴하는 것으로 나타난다.

그런 경우 그는 예술작품을 만드는 것이 아니라 모자이크를 조립하고 있는 것이다. '모델'에는 어떤 식의 오류(정정이 필요한 오류)도 있을 수가 없다. 우리가 이른바 '오류'라고 부르는 것을 정정하는 경우, 실제에 있어서 그것은 자연이 제공하는 것에 인위적인 어떤 것을 덧붙이는 것이며 그로 인해 오히려 균형은 깨지고 만다. 사람이 정정해버린 부분도 역시 전체의 조화에 꼭 필요한 것이었기 때문이다. 이것이 바로 생명의 법칙이다. 모든 것이 다 천성에 따라 원만하게 존재하고 있는 것이다.

전능의 법칙은 항상 대칭의 조화를 유지하고 있다. 그런데 우리가 이 이치를 발견하는 것은 우리의 사상이 상당한 힘을 획득하게 되었을 때에서야 비로소 가능하다. 다시 말해 사상이 자연과 밀접하게 연결될 때 가능한 것이다. 그렇게 될 때 비로소 사람의 마음도 커다란 전체의 한 부분, 혹은 통일된 복잡한 힘의 일부가 되는 것이기 때문이다.

전체의 일부가 되지 못한 어느 한 사람의 이상이라는 것은 그저 빈약한 일부에 지나지 않는다. 즉, 하나의 전체와 경쟁하는, 거기에서 밀려 떨어져나온 일부분에 지나지 않는 것이다.

그러므로 자연은 우리가 반드시 복종해야 할 오직 하나뿐인 안내자라고 할 수 있다. 자연은 우리에게 진실함을 준다. 자연은 처음부터 우리에게 진실한 형체를 주고 우리가 그것을 성실하게만 묘사한다면, 그 형체를 통일하고 표현하는 방법까지도 지시해주고 있기 때문이다.

숙련이 군림하면 예술은 파산한다

성실과 양심은 예술가의 작업에 있어 그 사상의 진정한 토대이다. 그런데 예술가들은 보통 그 표현 수단이 어느 정도 교묘해지면, 숙련으로 양심을 대신하려는 경향이 생긴다. 숙련이 군림하게 되면서부터는 예술의 파산이 오게 된다. 그것은 조직화된 허위라 할 수 있다. 비록 한 가지 또는 그 외의 여러 가지 과오를 범할지라도 성실은 영원한 순수성을 지니고 있다. 아무런 과오가 없는 것으로 자신하는 교묘함은 오히려 과오투성이를 드러내는 일이 되고 만다.

원시인이 원근법을 모르고 있었음에도 위대한 예술작품을 창작할 수 있었던 것은 절대적인 성실을 그 작품에 바쳤기 때문이다. 페르시아의 세밀화를 보라. 눈으로 본 대로 묘사한 풀과 나무 그리고 동물의 형체 혹은 인물의 자세에 대한, 채색가의 경탄할 만큼이나 경건한 마음! 얼마나 열심히 그린 것일까. 애정을 쏟아서 그렸다는 것이 여실히 드러나 있다.

그 그림을 그렸던 원시인이 원근법을 제대로 몰랐다고 해서 이 작품을 나쁘다고 말할 수 있는가. 그리고 프랑스 초기의 위대한 작가나 로마네스크 양식의 건축가와 조각가! 그들의 양식을 야만이라고 악평하는 사람들이 있었지만, 사실은 정반대로 감탄할 만한 아름다움을 지니고 있었던 것이다.

그들의 작품에는 자연이 만들어놓은 삼라만상에 대한 신성한 외경의 마음이 호흡하고 있다. 그 사람들은 생명의 요소가 되었고, 그 신비의 일부분이 되었으며, 그 유력한 증거를 우리에게 제시하고 있다.

생명을 표현하려면 우선 그것을 표현하려는 의욕이 필요하다. 조각 예술은 양심과 정확성과 의지로 성립된다. 가령 어떠한 어려움이 있더라도 수행해야겠다는 마음이 없었다면, 나는 작품을 만들지 못했을 것이다. 적어도 나 자신에게 그 의미를 해명시켜주지 못했을 것이다.

자연은 나에게 있어 언제나 새로운 책과 같다. 나는 그 책을 겨우 몇 페이지 간신히 읽은 정도에 지나지 않는다는 것을 잘 알고 있으며, 그러한 자각으로 자연을 대하고 탐구를 계속한다. 예술에 있어 이미 이해한 것, 터득한 것만을 인정하게 되면 무능해지기 쉽다. 자연은 항상 미지의 힘으로 충만되어 있기 때문이다.

나 자신에 대해 말하자면, 나는 분명 내가 살고 있는 이 '시대의 과오' 때문에 상당한 시간을 낭비했다. 그렇지 않았더라면 우여곡절을 거치며 느리게 획득한 것보다 더 많은 것을 배울 수 있었을 것

이다. 그러나 작업을 통해 행복을 누렸던 시간도 짧지는 않았다고 생각한다. 이제 어느 시기가 되면 나는 자연 속에 영주하며 아무런 회한도 느끼지 않게 될 것이다.

고대 예술의 세계

고대 예술은 우리가 지금 '기교'라고 부르는 것들을
추구하지 않았고, 크고 강하게 느껴지는 구조만을
터득하고 있었지만 우리들의 상상은 고대 조각가가
추구했던 그 지고의 정열에 도저히 따르지 못한다.
다시 말하면 옛날 사람은 인간의 모습에 대해서도
열렬한 사랑을 느꼈으며, 인간의 모습을 자연의 총
체, 삼라만상과 마찬가지로 천상의 존재로 보았던
것이다.

고대 예술에 숨겨진 신비 ·

고대 그리스의 예술 ; 숭고한 단순성

'고대 예술가들이 가장 위대하다'고 말한다면 그것은 그들이 자연에 가장 접근해 있었기 때문일 것이다.

고대 예술가들은 한없이 성실한 마음으로 자연을 연구했으며 자신의 예지를 다해 그것을 묘사했다. 그들이 뭔가를 발명하려 했을 때 시간을 허비하는 일은 결코 없었다. '발명하다, 창조하다'와 같은 종류의 말에는 아무런 의미도 없다. 고대의 예술가는 그들의 눈을 매료하는 고귀한 모델을 묘사하는 것만으로 충분히 만족하고 있었다. 만물에 대해 그처럼 성실한 애정과 존경이 표현되었던 것은 고대 이후로는 한 번도 이루어진 적이 없었다.

그들은 눈으로 본 것을 있는 그대로 묘사하지는 않았다. 어느 정도까지는 형체의 성격을 이해하려 했던 것이다. 원래 예술의 목적은 있는 그대로 묘사하는 것이 아니다. 필요한 경우에는 특징을 뚜렷이 하기 위해 모델의 성격을 조금 과장하거나 같은 모델의 연속적인 표현을 단일 표현 속에 집결시키기도 한다. 그래서 예술은 생동감의 종합이다.

고대인들은 훌륭한 미적 취향을 바탕으로 작업을 했다. 비할 데 없이 훌륭한 솜씨였으며, 어디까지나 통일을 존중한 까닭에 그들의 작품들은 조용히 내면으로 배어든 힘, 크고 너그럽고 맑은 감정, 작품을 둘러싼 평화로운 분위기를 드러낼 수 있었던 것이다.

무지한 사람들이나 그러한 모든 요소의 원천을 모르는 심미학 교수들은 이것을 가리켜 그리스의 이상주의라고 불렀다. 하지만 이것은 몰이해를 은폐하는 말에 지나지 않는다. 고대인에게는 이상주의라는 것이 없었기 때문이다. 선택의 능력, 경탄할 만한 미적 취향만이 있을 뿐이며, 인체의 아름다움을 묘사함에 있어서도 가장 사실적인 방법에 의존했다.

고대인들과 달리 우리 근대인들은 불안한 시대에 살고 있다. 우리는 피상적이다. 사물을 세밀하게 보지 않고 대략적으로 본다. 그래서 그 숭고한 단순성을 알아차리지 못하는 까닭에 사실은 따사로움을 간직하고 있는 그리스 예술이 오히려 냉담해 보이는 것이다.

활발한 질감, 형체의 현실성 및 운동감의 정확성도 모두 숭고한 단순성에서 우러나오고 있다. 그렇기 때문에 완전한 균형을 유지하고 있는 것이다. 우리들의 소심한 기질은 도저히 그러한 경지에 미치지 못한다. 우리는 작은 부분부분에 얽매어 전체를 잃어버리고 있기 때문이다. 옛날 그리스 사람들은 어디까지나 전체를 보았다. 전체 – 균형·조화.

앞서 언급한 그리스 예술의 특징은 로마 예술에 있어서도 똑같이 적용된다. 비평가들과 일반인들 사이에는 전혀 다른 견해가 상존하고 있다. 그것은 로마의 경우 그리스만큼 아름답지 못하다는 것이었다. 어쩌면 어느 일정한 부분에서는 그럴 수도 있다. 그러나 그것은 그런 견해를 내세우는 사람들조차 찾아내어 감상할 수 없을 만큼 지극히 사소한 정도이다.

로마는 조금은 실질적이지는 않지만 역시 훌륭하다. 로마는 독특한 성격을 지닌 그리스다! 님(Nimes)에 있는 메종 카레(Maison Carrée)는 그리스의 미소와 마찬가지로 감미로운 로마인의 미소이며, 퐁 뒤 가르(Pont du Gard)는 평화로운 풍경 위에 로마의 힘을 과시하는 거인과도 같은 영웅적인 걸작이지만, 사람들은 그것을 비난하고 있다.

로마는 장엄하다. 우리는 이렇게 말하면서도 그것을 믿지 않고 있다. 믿고 있다면 그것을 파괴할 리 없다. 아니, 오히려 그들은 로마에 가서도 로마의 아름다움을 이해하지 못한다.

로마여, 그대를 감상할 줄 아는 훌륭한 예술가는 어디에 있을까! 그 늠름한 천재, 당당한 도시, 늑대의 자손이여.* 그들은 하루하루 그대의 천재를 약탈하고 그 비례를 파괴하고 있다. 그것은 유서 깊

* 로마의 건국 설화에 의하면 로마인들은 늑대 젖을 먹고 자란 쌍둥이 형제인 로물루스와 레무스의 후손이다.

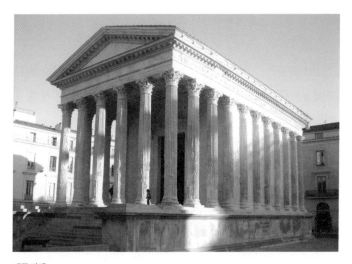

메종 카레

로마 시대의 신전. BC 10년경 로마제국의 장군 아그리파가 세운 건축물.
열주로 둘러싸인 장방형의 전당으로, 현존하는 로마 건축에서 가장 아름다운 것 중의 하나.

퐁 뒤 가르

프랑스 남부 아를르 북서에 있는 고대 로마의 수도교. 1세기 전반에 석회암으로 건축되었다.

은 걸작들을 모조리 망쳐버리는 짓이다.

비례는 건축의 법칙이다. ……그런데 오늘날 사람들은 고대의 도읍 한가운데에 무질서하게 건물들을 마구 세우고 있다. 비례를 무시한 채 너무 크거나 너무 조그만 건물들을 세우고 있다.

고대 로마에서는 아테네가 그랬던 것처럼, 또 고딕 예술의 프랑스가 그랬던 것처럼, 옛날 건축가들은 풍경과의 관계를 고려하며 건축물을 설계했다. 산맥과 조화시키고 교외의 넓이와 조화시켰다. 그리고 그 비례를 주위의 경역(境域)에 따라 정했다.

현대의 건축가는 자기 서재 안에서 한 장의 종이 위에 제멋대로 설계를 한다. 건물에 사용하는 돌덩어리가 그것을 둘러싼 건물을 죽이는지 살리는지, 혹은 그것이 과거의 위대한 건축물들 한가운데서 빈약하고 경박한 생각을 노출시키게 될지 어떨지와 같은 연구는 더 이상 현대의 건축가들에게는 그다지 중요한 일이 아니며 또한 알지도 못한다.

프랑스의 아카데미*는 연구생을 로마에 보내 공부를 시키고 있으나 그들은 로마에서 아무것도 얻어오지 못한다. 얻으려 해도 얻지를 못하는 것이다.

그들은 오히려 로마와 반대의 정신을 갖고서 돌아온다. 나는 그들이 로마를 알기 전에, 산탄젤로 다리에 대해 악평하는 것을 들었

* 17세기에 창설된 학술원. 프랑스어와 프랑스 문화를 옹호하는 기관이지만, 그리스와 로마의 예술 문화를 연구하기 위해 아테네와 로마에 지소를 설립하여 많은 사람들을 유학시켰다.

산탄젤로 다리

로마 시내 테베레 강변에 있는 산탄젤로 성 앞에 설치된 다리.
다리 위에는 12개의 조각상이 있다.

으며, 또 몸을 비튼 천사를 비웃는 말을 들었다. 그러나 나중에 알고 보니 그 천사들은 모두 그 장소에 매우 적합했다. 그곳에는 그것이 꼭 필요하다. 평온이 필요하다면 천사들은 다른 곳에 넉넉하게 있기 때문이다.

베르니니*가 웃음거리로 대접받고 있으나, 미켈란젤로와 같은 정도로 아름답다. 다만 미켈란젤로만큼 순수하지 못할 뿐이다. 17세기의 로마를 만든 것은 바로 베르니니였다.

사람들은 아피아 가도(街道)**가 숭고하다는 것을 모른다. 머지않아 그 길도 없어지리라. 지금 그 길은 사형선고를 기다리고 있는 중이다. 로마는 지금 강기슭을 축조하고 있다. 그것을 중지하지 않으면 로마는 결국 파괴될 것이다.

19세기에 이르러 그러한 사태가 벌어진 여러 도시의 경우를 직접 보지 않은 사람은 그것이 어떤 변화를 초래할 것인지를 전혀 이해하지 못할 것이다. 나는 이탈리아 친구에게 이 이야기를 한 적이 있다. 그도 역시 내가 하는 말을 잘 알아듣지 못하고 어리둥절해 하는 눈치였다. 연구를 하는 사람이면 뻔히 알 수 있는 고찰인데, 사람들은 굳이 생각해 보려고 하지 않는다.

오히려 세상 사람들은 나를 우울한 사람, 염세주의자로 생각한다. 내가 우울한 사람이라고? 그럴 수도 있겠지. 퇴폐의 시대에 산

* Bernini ; 1598~1680, 르네상스기에 바로크 양식을 시작한 화가 · 조각가 · 건축가.
** BC 312년 건설. 이탈리아 중부인 로마에서 남부에 이르는 로마시대의 길

다는 것은 가슴 아픈 일이니까.

하지만 나는 아무런 사심도 없으며, 단지 세상에서 벌어지고 있는 그러한 학살 행위를 중지시키려고 애쓸 뿐이다.

프랑스도 다른 곳과 마찬가지로 똑같은 과오를 범하고 있다. 위대한 건축물들을 커다란 공터가 포위함으로써 파괴하고 있다. 우리는 노트르담 성당의 정면을 엉망진창으로 만들었다.[*]

브뤼셀에서는 산 칸트렐 미술관 안에 파르테논의 모형을 만들어 놓았는데, 커다란 물건들 사이에 놓여 있어 엉망이 되게 하고 있다.

오늘날 우리는 이렇게까지 되고 만 것이다!

우리는 파르테논을 죽였다! 이보다 더한 야만은 없다. 우리는 야만의 시대에 살고 있다. 이것은 확실하다!

사람들은 예술을 배우는 사람을 위해 학교를 설립해야 한다고 말한다. 그러면서 실제로는 학교 중에서도 가장 훌륭한 학교의 경영에 실패하고 있다. 바로 미술관이라는 가장 훌륭한 학교의 경영에 실패하고 있는 것이다.

[*] 19세기에 접어들어 고딕 예술에 대한 재인식이 대두하자 여러 중세 건축물의 복원 사업이 추진되었다. 그러나 원형에 충실하려는 나머지 당초의 고딕 건축이 장기간에 걸친 양식의 추이에 따라서 만들어졌음을 무시하여, 오히려 아름다움을 손상한 예가 많았다.

고대 예술의 비밀

고대 예술의 경우, 총명하지 못한 해설자들의 그릇된 판단에 이끌려 수많은 젊은이들이 부질없는 연구에 정력을 허비하고 있다. 여기 지금, 찬탄할 만한 여인상*의 사진이 내 손에 놓여 있다.

이 기회에 나는 다시 한번 고대 예술에 관한 내 의견을 요약하고 좀 더 지속적으로 이야기하려 한다. 그리고 이론적 접근 태도를 버리고 실제적인 방법으로 이야기하려 한다.

진실, 아름다움, 유용성

고대 예술을 – 이 작품은 생명의 신비를 표현한 훌륭한 상이다 – 그저 아름답다고 말하는 것만으로는 부족하며 말뿐인 찬사에 지나지 않는다. 아름다움이 도달점이기는 하지만 출발점은 아니기 때문이다.

작품이 '아름다울' 수 있는 것은 오로지 그것이 진실을 품고 있을

* 로댕은 자신이 수집한 고대 예술품을 가리키며 설명하고 있으나, 원문에도 그 조각상에 대한 구체적인 설명은 없다.

때에만 가능하다. 진실을 제외하고는 아름다움이 있을 수 없다. 그런데 '진실'이라는 것은, 예술적인 의미에서 완벽한 조화를 의미하며 조화는 결국 어떤 '유용성'의 한 부류라는 것을 의미한다.

그런즉 이 '유용성'의 모델이 되는 것은 무엇일까? 그것은 바로 자연이다. 자연에 있어 삼라만상 모든 것이 다 존재의 이유를 가지고 있다. 우리의 제한된 인식의 한계 내에서도 그렇고 우리가 모르는 넓은 범위에서도 그렇다. 생명의 기적은 우주적 평형의 끊임없는 반복 갱신에 의해 계속된다. 그렇기 때문에 자연에 있어서는 모든 것이 유용하다.

그리고 이 유용성 사이에서도, 분명 조화 또는 기본 원칙이 뚜렷이 자리 잡고 있다. 그렇기 때문에 조화로운 자연은 곧 진실이다. 또한 그렇기 때문에 진실은 아름답다. 영구히 아름답고, 장엄하게 아름답다.

고대인은 이 영원무궁의 리듬을 감지했으며, 그것을 경배했던 것이다. 그들의 예술은 진실을 통해 느껴 알게 되고, 진실에 의거해 만들어졌다. 따라서 오늘날에도 가장 자연스러운 조화로 보이고, 아름다움의 숭고한 표현으로 보이는 것이다.

이 여인의 자세를 보라. 두 다리 위에 가볍게 몸을 얹어 상반신을 조금 기울이고 있다. 이 아름다움은 어디에서 오는가.

어떤 해설자는 이것을 만든 조각가의 조예 깊은 예술적 안목이 우아한 모습을 찾아내어 그것을 정확한 끌 솜씨로 표현했기 때문이라고 말할 것이다. 그러나 나는 그렇게 생각하지 않는다. 그러한 방

법은 오늘날 우리 시대에서나 쓰고 있는 방법이다.

오늘날 우리의 화실은 날마다 똑같은 모델을 사용하며 똑같은 모델의 지배를 받고 있다. 모델은 생명 없는 자동인형처럼, 틀에 박힌 여러 가지 포즈를 되풀이한다. 어느 학교에서나 똑같은 방식으로 직업적 모델을 지도하고 있으며, 그리하여 이 모델을 순순히 따르는 예술가들을 틀에 박힌 전통으로 유도하고 있다.

저절로 터득되는 자연의 움직임

그러나 이 고대 조각의 여인상에는 전혀 다른 특징이 있다. 여기에서 모델을 지도하고 있는 것은 학교가 아닌 자연이다.

자연, 다시 말하면 어떤 유용하고 조화된 리듬에 따라 무릎과 허리의 다양한 포즈가 나오고 있는 것이다. 스스로 움직이면서 근육을 조절하고 있다. 어디까지나 자연스러운 자세이다. 현실의 여인, 현실의 자세인 것이다.

무릎을 꿇고 있는 자세를 취하기 위해 일부러 정해진 틀에 맞추어 모델대에 올라온 직업적인 여인이 아니다. 옛날의 조각가는 자연스럽고 단순하고 현실적인 동세를 눈앞에 보면서 이 조상을 만들었던 것이다.

그러므로 오늘날 우리가 이 작품의 원리를 터득할 생각이라면, 이것을 모사해서는 안 된다. 우선 이 작품의 등쪽을 돌려놓고 누구

든지 좋으니 한 여인을 시켜 몇 번이고 되풀이해서 이 자세를 취하게 한 다음 자세히 관찰해야 한다.

개별적인 근육들이 교대로 움직인다 ― 그러다가 어떤 새로운 아름다움이 나타난다. 자연 속의 움직임이 저절로 터득되는 것이다. 이윽고 움직임이 멈춰진다. 여러분은 이 과정에서 이미 어떤 원리를 터득하게 될 것이다. 여러분은 이때, 이 여인상을 만든 옛 조각가의 인상을 독자적으로 다시 체험한 것이다.

아름답고도 진실한 선이 고대의 그 조각가로부터 2천 년 후에 여러분이 순간적으로 발견한 조화의 결과로서 다시 태어난 것이다. 옛 조각가는 이 인상을 생생하게 감지하고 있었으며, 그렇기 때문에 그가 만든 이 작품은 힘과 균형에 의해 하나의 조그만 세계, 살아 있는 세계를 형성하고 있다.

그리고 왜 그렇게 되는지는 조각가 스스로도 모르고, 다른 사람도 모르지만, 윤곽의 흐름이 적절히 맞아 있는 까닭에, 또한 형체의 기하학이 마술적인 효력을 나타내고 있는 까닭에 오랫동안 숨어 있던 여인의 영혼이 대리석상에 영구히 깃들게 된 것이다.

비평가는 이 점을 지적하여 웅변이라 하고 혹은 감정이라 한다. 하지만 그것은 무의미한 말이다. 사실 여기에 깃들어 있는 것은 영혼이다. 진실에 의해 영원히 변하지 않을 영혼이 깃들어 있는 것이다.

가령 여러분이 지금 이것을 만든 예술가가 어떤 방법으로 우주적 진실을 지닌 이 순수한 작품을 구성했는가를 연구하고 싶다면 그것은 매우 용이한 일이다.

200년이 지난 후에야 여러 가지 작품의 해부를 통해 해석자의 머릿속에 생겨난 - 고대 예술가 자신은 꿈에도 생각하지 않았던 - 법칙·정률·원리 등의 어휘를 사용할 필요도 없다.

예술에 있어서는 가장 어려운 이치도 거리에서 흔히 들을 수 있는 일상적인 말로 설명할 수 있다. 여기에는 형식화된 법칙도 없고, 대단히 특별한 용어도 없다.

옛날 어떤 사람이 이 조상을 만들었다 - 어떻게 만들었을까.

고대 예술의 본질, '선의 진실'

고대 예술을 학문적으로만 연구해서는 그 비밀을 규명할 수 없다. 20년간 연구를 한다 해도 표면적인 형체는 파악할 수 있겠지만, 그 정신을 포착할 수는 없다. 그러므로 참다운 모든 양식을 구체적으로 터득하기 위해서는 자연을 연구하는 일부터 시작해야 한다.

이를테면 렘브란트의 예술을 루브르 박물관에서 모사하는 방법으로 터득할 수 있을까. 그렇지 않다. 그것은 오로지 자연을 통해서만 터득될 수 있다. 먼 옛날을 그저 학문적으로만 연구해서는 안되며, 최초의 그 느낌, 예술적 감흥이 나온 근본을 연구할 때 비로소 가능하다.

자연은, 그렇듯 정답고 친절한 자연은 언제나 가까이에 있다. 누군가 고대 예술을 다시 구현하게 될 것을 꾸준히 기다리고 있다. 그

것을 제공하는 모델도 역시 가까이에 있다. 옛날과 마찬가지로 언젠가는 누군가 찾아올 것을 기다리며 살아 있는 것이다.

어떤 방향에서 오든지 그것에는 구애를 받지 않는다. 그렇기 때문에 고대 예술이 남쪽 나라에만 있다고 생각하는 것도 틀린 생각이다. 그것은 어디에나 있다. 네덜란드 사람도 만들 수 있고, 아메리카의 여성도 만들 수 있다. 모양은 대수로운 문제가 아니다. 조소를 어떻게 하느냐가 근본적 문제이기 때문이다.

앵그르는 늘 이렇게 말했다고 한다. '윤곽을 둘로 하고 그 가운데 두고 싶은 것을 두어라.' 그러나 이것은 터무니없이 틀린 말이다. 자연은 명백히 이에 반대하고 있다.

이 조각상도 그렇다. 이 조각상은 고대 예술의 본질을 형성하는 것은 '선의 진실'이라는 사실을 증명하기 위해 여기에 있다. 지금 이 조각상을 슬쩍 보기만 해도 이 작품의 완연한 진실성은 모든 측면의 윤곽을 통일한 것에 있다는 것을 알 수 있다.

광선을 정면으로 받으면 전면을 형성하는 선은 사람이 그 주위를 돌 때에만 보인다. 피상적인 관찰자에게는 그 선이 뚜렷하게 나타나지 않는다. 그러나 예술가는 그 통일성을 실감할 수 있다. 그리고 설령 눈은 그 형(形)의 전체를 포착하지 못하더라도 형이 거기에 있다는 것을 인식한다. 더 확실하게 알고 싶은 경우에는 하나하나의 윤곽을 연구하면 명백한 증거를 얻을 수 있을 것이다.

이렇게 해서 이 여체는 찬탄할 생명, 숭고한 조화, 우리를 끌어당기는 무한한 아름다움을 포함한 '유용성'의 리듬을 지닌 조각상이

된 것이다. 이것을 만든 조각가는 이 여인에게 자유로운 움직임을 부여했다. 우리들과는 달리, 자연의 조화를 손상하지 않으려고 조심했다. 다만 모든 고대인들과 마찬가지로, 빛의 강도를 증가시키기 위해 색을 조금 과장했을 뿐이다.

이 수법은 석고형을 고대 예술 옆에 놓고서 비교하면 금방 알 수 있다. 석고형은 미묘한 과장을 통해 강조된 고대 예술에 비해 힘이 약해 보인다.

이 대리석에 있어 단순하지 않은 것은 아무것도 없다. 자연은 원래 그 본연의 아름다움에 있어 단순하기 때문이다. 그리고 이 기하학적인 아름다움 속에는 생명이 깃들어 있다.

이 여인은 실은 나체이다. 왜냐하면 이 조상에서 찬란하게 나타나고 있는 것은 부드럽고 풍만한 형의 윤곽선이니까. 여인의 몸을 덮은 옷도 역시 살아 있다. 물론 그 자체가 살아 있다는 뜻은 아니다. 옷이 의지를 가졌다는 것은 자연스럽지 않으니까. 다만 나체로부터 그 움직임이 살아 있다는 말이다.

그런데 오늘날 우리가 이 조상의 자세를 연구하지만, 무슨 의미가 있겠는가. 학문적인 연구는 인위적인 분류법에 따라 자칫하면 그 그림자를 취하고, 실체를 버리는 결과가 된다.

크기는 진실성에 달려 있다

　고대 예술은 같은 모델을 취하려고 노력하지만 결코 똑같은 조소를 만들어내지는 못한다. 그런데 이 '조소'야말로 중요하다. 이 작품에는 몰비데차*라는 말을 적용할 수 있겠다. 가지고 있는 생명을 충분하게 표현하고 있다. 특히 이것은 코레조**의 독특한 유동성을 연상시킨다.

　이 대리석상에는 경탄할 만한 생명의 신비가 깃들어 있으며 크기의 관념을 완전히 초월하고 있다. 겨우 몇 센티미터의 크기에 지나지 않으면서도 실물의 크기를 느끼게 한다.

　예술에 있어서는 구성을 어떻게 하느냐에 따라 크기에 대한 느낌이 달라진다. 이를테면 에펠 탑과 타나그라 인형***을 사진으로 찍어 실물을 본 적이 없는 사람에게 보이면, 아마도 그는 타나그라가 에펠탑보다 더 크다고 말할 것이다. 다시 말하면, 크기는 그 진실성에 달려 있지, 그 부피에 달려 있지 않다는 것이다. 한 개의 배, 한 개의 사과도 조소의 견지에서는 천체의 크기를 지니고 있다고 하겠다.

　이러한 진실성을 적당하게 표현할 수 있는 언어가 없기 때문에 사람들이 이것을 이상이라고 부르게 된 것이다. 결국 이 조각은 무엇이냐 – 무엇을 표현한 거냐 – 고 묻는다면, 나는 각자 나름대로

* Molbidezza ; 유동적인 부드러움을 뜻하는 이탈리아어.
** Antonio Allegri da Correggio ; 1494~1534, 르네상스 중기 이탈리아의 화가.
*** 그리스 중부 타나그라 지방에서 출토된 헬레니즘 시대의 소형 인물상.

생각해도 좋다고 생각한다.

굳이 이 작품의 이름을 말하라고 한다면 물의 여신이라고 할까……. 그러나 실은 이 조각품을 애무하면서 이것을 만든 조각가는 자연의 신비를 표현하는 외에 – 원래 그것만으로도 넉넉하지만 – 아무것도 바라지 않았을 것이라는 생각이 든다. 다만 그는 그 목적을 매우 열정적으로 달성했기 때문에, 아무것도 바라지 않았다는 것을 현재의 우리들에게 인식시키는 데 성공한 것이다. 우리는 자신의 생각을 이 작품에 이입함으로써 그것이 작자의 생각이었던 것처럼 착각하는 것이다.

고대 예술은 우리가 지금 '기교'라고 부르는 것들을 추구하지 않았으며, 크고 강하게 느껴지는 구조만을 터득하고 있었지만 우리들의 상상력은 고대의 조각가가 추구했던 그 드높은 정열에 도저히 따르지 못한다.

다시 말하면 옛날 사람은 인간의 모습에 대해서도 열렬한 사랑을 느꼈으며, 인간의 모습을 자연의 총체, 삼라만상과 마찬가지로 천상의 존재로 보았던 것이다.

되풀이해서 말하지만 고대 예술에 대한 해석은 생명·자연·조화, 바로 그것이다.

꾸준히 되풀이하는 일이야말로 연구가 아닐까. 아주 완전히 달라질 수는 없으나 매일매일 조금씩 늘어가는 것이 참다운 연구가 아닐까.

영원한 나의 여신, 비너스

하루에도 수십 번씩 나는 이 조그만 동체(胴體) 앞을 서성거린다. 그리고 가끔씩 나의 친구들을 모두 데리고 와 보여주기도 한다. 그리스 조각은 바로 아름다움의 원천이기 때문이다.

이 동체를 볼 때마다 경탄이 절로 나는 것은 무슨 까닭인가? 그것은 이 예술품 뒤에 숨어 있는 자연의 모습이 항상 새롭고 깊은 감동을 불러일으키기 때문이다.

비너스, 영광을 지닌 비너스, 모든 여성의 모델 – 이 조상(彫像)의 순결한 아름다움은 몇천 년이 지난 지금까지도 살아 있다. 그 아름다움은 나를 매료시킨다. 이 조상과 비교하면 나의 작품은 차갑게만 느껴진다.

멀리 앞을 내다보는 정신의 소유자인 예술가로서 나의 패배를 진심으로 인정할 수밖에 없다. 나의 빈약한 재능은 이처럼 아름다운 고대 작품 앞에서는 소멸되어 버리고 만다.

형체로 보아도 내가 늘 표현하고 있었던 것은 이 조상이 나타내는 선의 조화로운 힘 앞에서는 그저 환영에 지나지 않는다. 이 선은 생명의 진실을 구체적으로 표현하고 있다. 신성한 단편 – 나는 이들과 함께 살고 싶다. 이 작품은 과거의 어느 시대에 만들어진 것일까? 아마도 그리스 조각의 마지막 시기에 만들어진 것이리라. 언제까지나 영원한 나의 여신이여.

이 동체는 관절의 부드러움과 강한 힘을 동시에 나타내고 있다. 이것은 이 작품을 만들었던 시기의 예술에 있어 그 이전 시대에 있었던 모든 걸작의 종합이다. 경험을 통해 오랫동안 축적해온 수많은 연구와 모든 균형의 특질이 이 작품에 이르러 구현되어 있다. 형상의 아름다움과 우아한 영감 밑에 그것들이 감추어져 있는 것이다. 조각가는 심령의 감동에 의해 그러한 모든 특질을 발견했으며 심혼을 바쳐 그것을 표현해낸 것이다.

이 고대 조각은 모방하는 것조차 두렵다. 동체에는 마치 영혼이 깃들어 있는 것 같다. 음영이 그 위에서 살아 움직이고 있다. 음영이 움직이고 있는 것이 보인다.

앗시리아와 이집트로부터 그리스 예술에 이르는 길에는 진실을 향해 나아가는 위대한 진보가 있다. 고대의 유물이나 작품은 우리가 그것을 볼 줄 아는 지혜만 있다면 우리를 위해 새로운 부흥을 맞이할 수 있도록 해줄 것이다. 파리의 정체된 분위기 속에 있는 우리

를 위해.

파리의 영혼은 표면으로는 젊어 보이지만, 참다운 예술을 촉진하기에는 이미 노쇠한 것이나 다름이 없다. 겉모습만 크고 화려한 건축, 석회를 반죽해 껍데기를 바른 구조처럼 그것은 쉬 허물어지며 그 밑에는 공허만이 있을 뿐이다.

비너스는 나의 스승

그리스는 다른 모든 나라에 비해 뛰어난 조각의 나라였다. 그들이 만든 조각의 주제는 생명이었다. 그들은 제우스, 아폴로, 비너스, 판 등등의 여러 가지 명칭이나 표상 밑에 숨겨두었다. 그리하여 그 모든 개별적인 조상 뒤에는 생명의 영원한 진실이 있다.

여기 지금 내 탁자 위에 있는 이 동체는 마치 파도에 부드럽게 씻기면서 기슭에 떠오른 듯하다. 썰물이 바닷가에 남겨두고 간 배처럼.

신이나 사람에게 바칠 수 있는 공물로 이보다 더 아름다운 것이 있을까? 없다. 그것은 이 조각이 곧 영원의 기도이기 때문이다.

이 하나의 동체에 표현된 생각은 무수히 많으며 또 무한하다. 그것에 관해 글을 쓰려면 얼마든지 쓸 수 있다.

그 생각은 나로부터 생겨나는 것일까, 아니면 내가 이 대리석 속으로 빠져드는 것일까. 그렇지 않다. 이 작품이 내 눈앞에서 사

라지면 그와 동시에 이 생명의 신성도 나에게서 사라져버리기 때문이다.

눈앞에 보이느냐 안 보이느냐에 따라 생명의 신성이 내 마음에 일어났다, 없어졌다 한다면, 생각을 지니고 있는 것은 이것 자체임에 틀림없다. 그것은 조각가에게 어떤 교사보다도 더 많은 것을 가르친다. 또 그것은 나에게 비밀을 속삭인다.

그리고 내가 그것에 충실하면 충실할수록 더욱더 많은 얘기를 들려주며 나로 하여금 먼 옛날의 벗, 그리스 조각가의 영혼과 조화되도록 이끌어줄 것이다. 신과 자연의 근본사상은 전세계를 통해 널리 드러나 있기 때문이다.

이 하나의 작품은 커다란 생산력을 지닌 씨눈이며, 사람의 머릿속에서 성장하기도 하고, 아름다운 일꾼의 대리석상이 되기도 하고, 마술적인 시인에 의해 포착되기도 한다. 그래서 조각가는 시인을 닮기도 하며 마술사가 되기도 한다.

이것보다 더 완전한 조화가 어디에 있을까. 이것은 하나의 건축이라고도 볼 수 있다. 조그만 단편이지만 저 커다란 아크로폴리스처럼 하나의 전체성을 지니고 있다. 여러 가지 결함이 있음에도 불구하고 진실과 끝없는 기쁨이 그러한 결함들을 보완해주고 있다.

사실 160파운드의 무게를 지닌 이 동체는 어린 여자의 육체처럼 가벼워 보인다. 우아하고 적당히 살이 오른 육체처럼 가벼워 보인다. 나는 육체의 윤곽을 완전히 알고 있다. 하지만 이런 걸작을 바라볼 때마다 새롭게 경탄한다.

조그마하고도 아름다운 동체여, 나의 눈과 마음은 너를 볼 때마다 기쁨을 느낀다. 걸작이며 나의 스승이기도 하다.

예술의 생명은 무엇인가

가령 사람들이 흔히 말하듯이, 돌이 하늘에서 내려준 선물이라 한다면 이것이야말로 하늘에서 내려준 선물임에 틀림없다. 나는 이것을 처음 발견한 상태 그대로 보관하고 있다. 처음에 그 매력으로 나의 눈을 끌어, 내가 팔에 끼고서 이 탁자 위로 옮겨온 당시의 모습대로 두고 바라본다.

태양 광선이 각도를 옮기면서 이 동체를 여러 모로 비춘다. 하지만 나는 이것에 손을 대 변화를 일으키려 하지 않는다. 이것은 하나의 완전한 진실이므로 주위의 상태와 관계없이 그 자체의 찬란한 모습을 지니고 있기 때문이다.

이 동체 속에는 여자의 유혹이 들어 있다. 신비로운 열락의 매력은 늙은이에게나 젊은이에게나 무서운 힘으로 다가온다. 때로는 우리들의 운명을 파멸시키기도 하는 여자의 매력. 사상가나 노동자나 예술가를, 좌절시키기도 하고 동시에 감동시키고 분발시키기도 하는 신비로운 여자의 힘. 그 힘은 불을 희롱하는 자에 대한 보상이다.

예술에 대한 이해는 분석에 의해서는 다다를 수 없다. 특히 그리

스 예술은 그 가치를 모르는 사람을 거부한다. 어찌하여 이 아름다움을 분석만으로 이해할 수 있으랴.

이 힘의 비밀은 어디에 있는가. 그것은 항상 움직이고 있는 것에 있다. 그늘이 잘 조정되고 있으며 광선이 오는 방향에 따라 변화하는 것에 있다.

예술에 있어 우리가 생명이라 부르는 것은 무엇인가? 우리들의 감각을 통해 우리들에게 호소하는 것이 곧 생명이다. 이 동체는 돌에 새겨진 하나의 단편이지만 설령 피가 흘러나온다 할지라도(예술적 의미에서는) 이 이상의 생명을 지닌 것은 있을 수 없다.

선의 조화가 내 마음을 끈다. 사람의 마음은 걸작을 대할 때 자극받고 또 성장한다. 그렇기 때문에 우리는 영혼을 가진 존재인 것이다.

그러므로 내가 이러한 고대 조각과 같이 호흡하며 살고 있는 것은 이상한 일이 아니다. 이 고대 조각을 만든 예술가들은 근대의 어떤 시인들보다도 훨씬 우월한 영감을 지닌 시인들이다. 그들은 우리를 뛰어넘어 보다 더 영원한 생명을 창조해낸 것이다.

고딕 예술의 아름다움

고딕 예술가들은 천국이 다른 곳이 아닌, 바로 이
지상에 있음을 알고 있었다. 그들은 천국을 특별히
발명할 필요를 느끼지는 않았다. 전설 속에서 제시
되고 있는 저 유치하고 단조로운 천상계라는 것은,
실은 이 지상의 장엄한 경관을 졸렬하게 모사한 것
에 지나지 않는다고 생각한 것은 아닐까.

빛과 그늘이 만들어내는 건축

건축은 빛과 그늘의 예술이다

프랑스의 성당을 설계한 건축가는 세부를 억제함으로써 전체가 더욱 돋보이도록 하는 효과를 만들어냈다. 멀리서 바라볼 때 성당들이 그렇게도 아름답게 보이는 것은 바로 그런 이유 때문이다. 그들은 본질 – '면(面)'이라는 본질 – 을 위해 모든 세부를 희생시켰다.

면이란 무엇인가. 모든 복합적인 관념이 그런 것처럼 이 역시 정의하기 어렵다. 굳이 말하자면 어떤 물체가 우주 속에서 차지하는 공간, 즉 그 양이라고 할 수 있다. 가령 어떤 물체가 우주에서 차지하는 공간을 정확하게 파악할 수 있는 화가나 조각가, 건축가라면 그는 면에 관한 지식을 가지고 있다고 말할 수 있을 것이다.

면에 있어서의 세부란 무엇인가. 예를 들어서 얘기하자. 브뤼헤* 성당의 탑은 있는 그대로의 모습만으로도 충분히 아름답다. 그렇지

* 프랑드르 지방의 고읍.

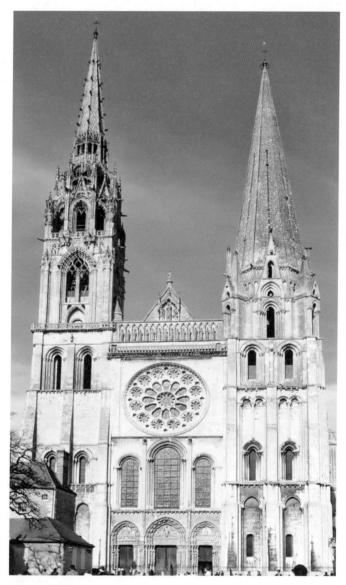

샤르트르 대성당_ 1194-1220
첨탑 양식이 다른 두 종탑, 프랑스 샤르트르.

만 우리의 근대 건물들은 지나치게 많은 세부를 장식하고 있기 때문에 보기에도 부담스럽다.

샤르트르 대성당에 있는 두 개의 탑* 중 하나는 벌거숭이 상태로 흡사 거대한 벽처럼 서 있고, 다른 하나는 장식으로 덮여 있는데 어떻게 보면 그 면이 발산하는 강력한 힘에 의해 전자가 더 아름답게 보인다.

이러한 단순성에서 우러나는 힘이 우리에게 드러내 보이는 것은 무엇일까? 그것은 곧 한 국가의 마음이라 할 수 있다. 한 나라의 국민은 건축을 통해 그 성격을 표현한다. 우리가 수정을 가하지 않고 그대로 놓아두는 한 돌은 충실하다. 언제까지나 그 모습을 지킨다.

면에 관한 지식을 통해 빛과 그늘의 상반 관계, 혹은 대칭 관계라는 중대한 법칙을 깨닫게 된다. 그러한 대립의 법칙이 건물 구조에 생생한 생명력과 색채를 부여한다. 건물의 외관은 태양의 위치에 따라 변화한다. 어떤 부분은 그늘 속으로 들어가고, 어떤 부분은 빛을 받아들인다. 그리고 그 둘 사이의 음영이 조금씩 변화한다.

지난 시대의 위대한 건축가들은 그들의 건축물을 결코 우주로부터 분리시켜 생각하지 않았다. 그들은 건축물에 온갖 자연현상이 제공하는 혜택을 끌어들였다. 여명과 황혼 무렵의 풍경, 구름과 안개의 효과, 하루의 여러 순간에 이루어지는 효과를 가감하여 건축

* 파리 서쪽 1백 킬로 지점의 고읍 샤르트르에 있는 성모 마리아 대성당(1194~1220 건립)은 고딕 건축의 걸작이다. 정면에 선 두 개의 첨탑 중 오른편은 로마네스크식, 왼편은 고딕식이며, 그 불균형이 이상스럽게도 아름다운 효과를 나타내고 있다.

물을 살아 움직이도록 했다.

무심코 성당 앞에 서서 그 건축물을 바라볼 때 그다지 아름답게 보이지 않는 경우도 있다. 일정한 수정을 가할 필요가 있는 것은 아닌가 하는 생각이 들 때도 있다. 그러나 다른 시간에 가서 다른 광선 밑에서 바라보면, 전혀 새로운 모습으로 바뀌어 있는 것을 알 수 있다.

비스듬히 내리비추는 빛 아래로 짙게 그늘이 져 있을 때, 그것은 무엇과도 비교할 수 없을 만큼 아름답다. 그리하여 그전에 품었던 성급한 판단을 스스로 부끄럽게 생각하게 된다.

움직임과 균형의 원리

건축의 면에 간직된 빛과 그늘이 번갈아가며 보여주는 이 위대한 효과 – 단순하면서도 우리를 끌어당기는 힘을 지닌 이 신비로운 효과는 세상 사람들로 하여금 '고딕 예술은 이상주의적이다'라는 견해를 갖게 했다.

흡사 손가락 끄트머리를 맞추어 두 손을 모은 것처럼 굽은 경사로 치솟은 성당의 지붕이 도시 전체에 군림하고 있는 모습을 본 사람은 분명 자연스럽게 어떤 위대한 사념 혹은 한 편의 시를 떠올릴 것이다. 다만 그들은 건축의 아름다움에 의해 고양된 정서가 주로 면의 구성에 기인하고 있다는 사실을 깨닫지 못한 것뿐이다.

아직도 그처럼 가벼운 공기 속에 자연스럽게 서 있는 석재들의 중량을 옛날의 대건축가들은 어떤 원리를 근거로 지탱시킬 수 있었을까?

균형의 법칙에 의해 꼿꼿하게 직립하고, 발을 나란히 하여 균형을 잡는 인체가 바로 그리스 원주의 근거가 되는 원리이다. 직립한 인체에 근거하여 건축된 원주의 배열에 의해 지탱되는 박공과 지붕, 그것이 바로 그리스의 신전이다.

파르테논 신전은 정지된 상태에서 보여주는 신체의 균형을 재현하고 있다. 움직이면 몸은 흔들리게 되어 있다. 무게가 한쪽 다리에 실리고 몸은 반대편으로 기울어지며 그 힘의 평균에 의해 균형이 잡힌다. 이것이 고딕 건축에 있어서의 움직임이다. 이 움직임은 인간이나 동물의 신체와 마찬가지로 완전한 균형을 끝없이 탐구하는 것에 의해 그 운동의 법칙을 이끌어낸다.

이 법칙이 없다면 움직일 수 없다. 그저 한 개의 돌멩이에 지나지 않는 것이다. 그러나 우리 인간의 신체는 자연석이 아니며 또 운동을 한다. 신체는 매순간 새로운 움직임을 보이며 그와 동시에 전혀 의식하지 않는 가운데에서도 끊임없이 균형의 법칙을 적용하고 있다.

호흡이나 순환 작용과 같은 자연스럽고도 즉각적인 변화가 전기가 일으키는 현상의 속도와 규율 그리고 침묵으로써 진행된다. 그것은 우리가 전혀 의식하지 못하는 가운데 질서정연하게 진행되는 일종의 불가사의인 것이다.

모든 자연 - 삼라만상 - 을 모사한 고딕 예술의 대가들이 인체나 동물의 움직임에서 균형의 법칙을 배웠으리라는 것은 의심의 여지가 없다.

고딕 성당의 내부 공간은 대단히 높고 광대하다. 그리고 이 막대한 중량을 지탱하기 위해 중요한 역할을 맡고 있는 커다란 장미창이 여러 개 있다. 균형 잡힌 상태로 유지하는 방법을 강구하지 않았더라면 외곽은 자체의 무게로 인해 붕괴될 수밖에 없었을 것이다. 불쑥 튀어나온 부벽의 역할이 바로 이것이다. 부벽은 거인의 팔처럼 외벽에 손을 대어 전체 중량의 균형을 잡아주고 있다.

어떤 사람은 거대한 창틀이나 부벽이 받쳐주지 않으면 중량을 지탱하지 못한다는 것을 이유로 고딕 성당의 구성이 불완전하다는 결론을 내렸다. 과연 현대인다운 해석이다. 그것은 이를테면 인체가 보행을 할 때 중심을 좌우 양쪽 다리에 교대로 이동시키며 나아간다고 비난하는 것과 같은 논리이다.

그러나 돌출된 강력한 부벽은 레이스 세공*과 함께 놀라운 효과를 보여주고 있는 것이다.

파리의 시테 섬을 대좌(臺座)로 해서 우뚝 서 있는 노트르담 대성당의 야경보다 더 아름다운 것이 있을까. 그것은 마치 중세기의 프랑스가 홀연히 그 모습을 드러낸 것처럼 보인다.

* 조각을 레이스처럼 장식하여 세공하는 것.

예술 양식의 근본, 고딕

프랑스의 고딕식 성당을 구체적으로 잘 이해하기 위해서는 현대의 편협하고 냉정한 정신에서 벗어나야만 한다. 건축에 있어 현대의 정신은 과거의 기념물들과 조화를 이루지 못하고 있다.

우선 전체를 생각해보자.

성당은 하나의 절벽이다. 꼿꼿하게 솟아오른 높고 긴 측면의 구조는 우리 프랑스인들의 정신을 잘 나타내고 있다. 고딕식 탑은 드루이드인*의 건물처럼 세워진 돌이다. 성당 전체가 돌멘(고인돌)처럼 설계되었으며 탑은 곧 멘히르(선돌)다. 고딕 양식에는 멘히르처럼 아름다운 탄력을 지닌 선이 있다. 냉정하거나 허약하지 않은 자연의 윤곽 – 왕성하고 열렬한 자연의 윤곽을 지니고 있는 것이다.

고딕식 탑은 완만한 곡선을 그으며 나무통처럼 부풀어오르고 있다. 직선은 원래 경직된 느낌을 지니고 있으며 냉정하다. 그리스인들은 그것을 알아차리고 직선을 피했으며 그래서 그들이 세운 전당의 원주도 완만하게 부풀어오른 곡선을 나타내고 있다.

* 프랑스의 선주 민족. 종교와 매장을 위해 거대한 자연석 – 멘히르와 돌멘–을 지상에 세웠으며, 특히 브르타뉴 지방 남해안에 많이 남아 있다.

고딕식 탑은 양쪽이 똑같지 않다. 건축가는 명백한 좌우균등보다 이것이 더 좋다고 생각했던 것이다. 파리에 있는 생 자크 성당*의 탑을 보면 한쪽 측면은 기다랗게 경사된 요곡(凹曲)을 나타내어 다른쪽 측면과 비교하면 전혀 달라 보이도록 되어 있다.

다른쪽 측면 역시 높이 치솟은 돌 같다. 오목한 선은 여러 가지 돌기를 허용하여 전체의 선을 부드럽게 하고 또 그것과 조화된 장식의 세부이다.

그런데 최근에 있었던 보수 공사에 의해 가까이 가면 차갑게 보이게 되었다. 오늘의 공장(工匠)들이 조소법과 기술을 잃어버렸기 때문이다. 하지만 전체 구조의 아름다움은 아직도 남아 있다. 그들이 그것을 깎아 없애지는 못했기 때문이다.

프랑스적인 고딕

부드러우며 생명에 넘치는 선은 고딕 양식의 주요한 특색 중의 하나이다. 프랑스 북쪽 풍토의 하늘이 이런 선을 만들게 했던 것이다. 중세기 건축가는 건축물 밖에서 조각을 했기 때문에 일단 전체의 면이 구성된 다음에, 세부는 빛의 유도와 자연 상태의 영향에 따라 비교적 쉽게 만들었다.

* 고딕 후기 15세기에 건립된 유적. 지금은 탑만이 남아 있다.

우리 프랑스의 빛은 옛날 저 그리스를 비추던 빛과는 다르다. 물론 인류는 지구상의 어느 곳에 있거나 다 동족이지만, 그리스인들이 영원히 청순한 광선과 숭고한 자태를 표현한 것에다 우리 프랑스의 경사진 태양빛을 첨가한 것이다.

우리의 현실, 우리나라의 가을, 겨울의 한랭한 대기, 그리스인만큼 결정적이지 않은 우리의 정신을 첨가시켰으며, 올림피아 위에 빛나던 태양으로부터의 간격, 그리고 마지막으로 우리의 나무를 첨가했다.

물론 우리에게도 빛은 있다. 하지만 프랑스의 빛은 지나가는 구름에 가려 자주 어두워지기 때문에 우리들의 예술에 그러한 느낌이 나타나는 것은 자연스러운 일이다. 거기에 풍부한 선(線)이 음울하고 긴 가을을 반영하는 것처럼 강조되었다.

이렇게 우리는 우리만의 수목과 삼림이라는 풍격을 지니게 되었다. 우리의 마음에는 그리스의 마음보다 그늘이 더 많고, 경향도 훨씬 다양하다. 프랑스의 구름과 숲이 우리들의 마음을 반영하고 있기 때문이다.

그러므로 우리 예술가들은 그런 특성을 지닌 우리 민족을 표현하는 일로 되돌아가야 한다. 정신에 있어(한갓 문자에 있어서가 아니라) 우리 외계를 형성하는 자연의 영혼을 묘사하자. 고딕적 형태뿐만 아니라 그 정신을(기계적인 묘사는 체온이 없는 죽은 것이니까) 표현해야 한다.

아름다운 건축은 인간의 손에 의해 만들어진 작품이지만, 그것은 본래 신과 자연의 모범에서 그 생명과 정열을 얻어오는 것이다. 건축이 자연의 정신에 충실하다면 그것은 자연스럽게 수목이나 암석 그리고 구름에 의해 포용된다. 그들은 인간이 만들어내는 아름다움에 대해 침묵하는 반려자들이기 때문이다.

아, 프랑스의 성당은 북방 생활의 괴수처럼 보인다.

부분적으로 결함이 있다 하더라도 그것은 영원한 존재다. 그것이 생존을 중단하는 일은 없으리라. 해가 저물어가는 시간, 일몰에 멀리서 바라보면 그것은 진실로 이 나라 땅에 도사린 커다란 괴수처럼 보인다.

성당을 구성하는 돌은 극히 부분적인 자세와 동세로서 고대 예술의 소리 없는 희곡을 상기시킨다. 아이스킬로스나 소포클레스의 '비극'을 보여주는 것 같다.

실제로 그리스의 모범에서 인간을 지도하는 사상이 솟아났다. 또 이집트의 화강암에서도, 그리고 마지막으로 고딕 양식의 암석에서도.

루이 16세 시대까지 계속되고 있는 고딕 양식이야말로 프랑스에서는 언제나 변함없는 예술의 본류이다. 다른 양식은 모두 고딕에서 나왔다. 14~18세기의 양식이 모두 다 그렇다. 그 근본은 항상 고딕이다.

그러므로 고딕이 기본 양식이다. 혹시 우리가 구제를 받을 수 있다면, 우리를 퇴폐에서 구해줄 것은 고딕이다.

그럼에도 불구하고 아직도 그리스가 더 좋다고 말할 것인가. 오오, 무슨 일에나 비판하기를 좋아하는 사람들이여. 조심하지 않으면 그리스의 걸작이 당신들을 압도해버릴지도 모른다!

그러나 프랑스의 성당은 파르테논만큼 아름답다. 어쩌면 그보다 더 아름답다. 만약 당신들이 이 양식을 이해하지 못한다면 그리스 예술은 더욱 멀어질 뿐이다.

그리스는 나라도 다르고 시대도 다르다. 그것은 아름답고 간결하며 대리석적이다. 하지만 우리는 원래보다 더 암석과 삼림에, 그리고 우리만의 풍토에 속해 있다. 우리는 보다 더 가을에 가깝고, 그리스에 비하여 더 한랭하고 우울한 계절의 모습을 갖고 있음을 알아야 한다.

과학에 근거한 고딕 건축가

고딕 건축을 바라보면서 우리는 차가운 돌로 써낸 시의 밑바탕에는 치밀하고도 광범위한 연구에 근거한 지식의 토대가 있었다는 사실을 기억해야 한다.

오늘날 나는 그것을 완전히 이해했다. 진리라는 것은 시간이 지날수록 더욱더 훌륭한 빛을 뿜어낸다. 처음에는 그 장엄함 앞에서 그저 어리둥절할 뿐이다. 어디서부터 이해의 실마리를 잡아야 할

지 모를 그것은, 사상과 찬탄 속에 구름이 일듯 천천히 솟아오른다.

마음을 활발하게 움직여 이미 알고 있는 것들을 다시 파악하고, 그것을 다시 최근에 얻은 지식과 결합하여 연구를 단순화하고, 개괄하고 결론에 다가가면 근본적인 법칙을 깨닫게 된다.

젊은 시절에, 나도 오랫동안 다른 사람들처럼 고딕 예술을 빈약한 것으로만 생각하고 있었다. 처음으로 자유를 획득한 그 시기에 그렇게 은혜를 망각하고 있었던 것이다. 그러나 여행*을 통해 그 위대성을 조금씩 이해하게 되고 꾸준한 관찰과 내가 선택한 나의 직업이 나를 바른 길로 이끌었던 것이다.

나는 인내를 갖고 노력을 계속하는 동안 선배들의 사상을 포착할 수 있었다. 나의 끈질긴 공부가 헛수고는 아니었던 셈이다. 그리하여 마침내 동방박사들처럼 경건한 마음으로 고대 예술을 우러러보게 되었던 것이다.

참다운 예술가는 창조의 원시적 원리에 투철해야 한다. 그는 아름다운 것에 대한 이해를 통해서만 영감을 얻을 수 있다. 그 자신이 지닌 감수성의 갑작스러운 각성에 의해서가 아니라 느릿느릿한 통찰과 이해에 의해, 그리고 참을성 있는 애정에 의해 얻어지는 것이다.

그렇기 때문에 예술가의 마음은 민첩할 필요는 없다. 느릿느릿한 진보는 오히려 모든 것을 자상하게 확인하면서 착실한 걸음으로 나아가게 만들어주기 때문이다.

* 로댕은 1875년 이탈리아 여행에서 미켈란젤로에게 크게 감명을 받고, 이후의 작품 활동에 커다란 변화를 가지게 된다.

고딕 건축가들은 이 세상에서 가장 뛰어난 자연 관찰자였다. 교수들이나 비평가들은 모두 그렇지 않다고 했지만, 실제에 있어 가장 뛰어난 사실가들이었다. 교수나 비평가들은 그들에 대해 이상가라는 이름을 붙이고 있다. 그렇지만 고딕 건축가들은 그리스에 대해서도 깊은 지식을 지니고 있었기 때문에 자연으로부터 매력을 빌어올 수 있었다.

비평가들은 모든 예술가들에 대해서도 같은 말을 하고 있다.

그러나 이상주의자! 이 말이야말로 무의미한 말이며 원인과 결과를 혼동한 것일 뿐이다.

중세의 건축가들이여, 그대들은 참으로 독립적인 학자들이었으며 심오한 예지의 규범이다. 그러나 그대들의 걸작에 대한 설명으로 우리 시대가 찾아낸 것은 겨우 그런 무의미한 호칭뿐이다.

나는 전생애를 바쳐 그대들이 서로 전달하며 가르치고 이어받고 했던 경험의 비결을 조금이라도 파악하기 위해 노력했다. 그리하여 아름다움의 원리를 어느 정도 종합적으로 파악하게 되었지만 어느덧 나에게 남아 있는 시간이 그다지 많지 않은 지금에 이른 것이다.

내가 탐구하여 얻은 열매는 누구에게 맡겨 계승시켜야 할까. 누가 되든지 미래의 천재가 맡아서 완성시키겠지.

프랑스의 성당은 영원불멸이다. 그것은 하늘을 향해 높이 솟아 있다. 사람들은 그 높이를 다 알았다고 생각하고 있다. 그러나 다시 한번 우러러보라! 그것이 더욱더 높이 솟아 있음을 알아차릴 수 있으리라. 마치 드높은 진리의 산봉우리처럼.

고딕 예술의 극치, 노트르담 대성당

노트르담 대성당은 겨울의 희미한 광선 아래에서 바라보면 다른 때보다 더 훌륭해 보인다. 손질을 가함으로써 오히려 이 건축물에 끼친 근대의 해악을, 마치 베일처럼 드리우고 있는 공기가 가려주고 있기 때문이다. 안개가 만들어내는 무늬가 유난히 돋아난 윤곽들을 부드럽게 해준다. 자연은 이 걸작을 대함에 있어 인간보다 훨씬 더 겸손하다.

다리를 건너면 홀연히 성이 나타난다. 그 순간 나는 맹목적으로 물질을 숭배하고 있지만 가난하기 짝이 없는 공업시대를 벗어난다. 조각가로서의 내 마음은 현대의 속박으로부터 탈출한다.

고딕의 괴수가 내 앞에 서 있다. 그 아름다운 힘이 나를 압도한다. 나는 그것과 싸워 여지없이 부서진다. 그러나 그것은 이내 감미로운 자태로 다가와 나를 다시 끌어당기고 또 열광하도록 만든다.

내 마음은 이제 눈앞의 성당, 그 조각된 산에 오르기 시작한다. 노트르담은 움직이지 않고 그곳에 서 있다.

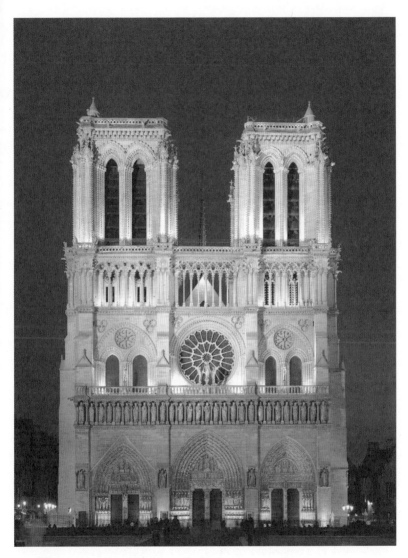

노트르담 대성당_ 1163-1200년경, 파리.

움직이지 않는 돌이 사람의 마음속에 움직임의 느낌을 불러일으
키는 힘! 이 느낌을 일으키는 것은 무엇일까?

돌을 다듬는 재능, 상반에 의한 균형의 논리, 힘의 효과와 같은 것
들은 기초공사, 커다란 벽, 기둥 등의 두께 속에 스며들어 있다. 그
구조가 보여주는 위압감은 마치 층층이 쌓아올린 둑, 바다에 뿌리
를 박고 있는 방파제와 같다. 어쩌면 이 성당은 자연의 힘과 경쟁하
기 위해 만들어졌다고도 말할 수 있을 것 같다.

사람의 마음은 돌의 그 적나라한 위압에 눌리게 된다. 그러나 곧
지붕과 탑의 높이에 의해 고무되고 마음은 평화로운 세계를 향해
높이 뛰어오른다. 단단한 재료가 인간화되어 있기 때문이다. 인간
의 재능이 그 돌의 조각들 사이에서 거닐고 있다. 조각에는 천사·
성도·동물·과실·꽃·사계절, 대자연의 온갖 선물이 새겨져 있다.

무한한 조물주의 영역이 건축가에게로 옮겨와 그대로 재현되어
있는 것이다. 그곳에는 인생 전체가 그대로 담겨 있다.

고딕 예술가들은 천국이 다른 곳이 아닌, 바로 이 지상에 있음을
알고 있었다. 그들은 천국을 특별히 발명할 필요를 느끼지는 않았
다. 전설 속에서 제시되고 있는 저 유치하고 단조로운 천상계라는
것은, 실은 이 지상의 장엄한 경관을 졸렬하게 모사한 것에 지나지
않는다고 생각한 것은 아닐까?

성당 안으로 들어가자 몸이 떨려온다. 성당의 아름다움이 전율

을 일으킨다. 어둠 속으로 들어선다. 그곳의 어둠은 어떤 비법 – 고대 종교의 어떤 무서운 비법이 행해지고 있는 것은 아닌가 하는 생각이 들 정도의 원시적인 어둠이다.

내 눈은 서서히 이 현란한 어둠에 익숙해진다. 그리고 서서히 내 주위에 세계가 존재하기 시작한다. 원주의 세계는 어쩐지 무서운 생각이 든다. 그것이 내뿜는 힘 때문에 무섭다. 그러나 그 힘에는 존재 이유가 있다. 나에게는 공포로 느껴지지만, 필요가 있기 때문에 세워진 것이다. 바로 힘의 배분을 위해 세워진 것이다. 그러므로 이 것은 나름대로 역할을 맡고 있다.

그것은 막대한 무게를 지닌 동그란 천장을 바로 내 머리 위에서 마치 천막처럼 가볍게 떠받치고 있다. 불가사의한 균형과 힘, 경탄할 만큼 지혜로운 계산, 어찌 고대 건축가들을 숭배하지 않을 수 있으랴. 사람들은 신의 이름으로 그들을 경배하러 오는 것이다.

어둠이 차츰차츰 엷어지면서 명암이 엇갈리며 뒤섞이면 저 위대한 17세기의 예술가인 렘브란트의 그림 속에 들어가 있는 느낌을 갖게 된다. 기둥의 숲이 그늘진 공간과 밝은 공간을 가른다. 그것은 난잡을 전혀 모르는 빛의 자연적 율법이다. 그 이치를 깨닫게 된 나는 또다시 기쁨을 느낀다. 사람의 눈은 결코 혼돈을 좋아하지 않는다는 것을 알아차리게 된다.

나는 원주의 인물들과 친숙하기 때문에 그들을 쉽게 식별해낸다. 그들은 로마식이다. 그들이 고딕식 궁형 공간을 지니게 된 것은 로마식이 조금씩 변화한 것이다. 알 수 없는 위험으로만 가득 찬 숲

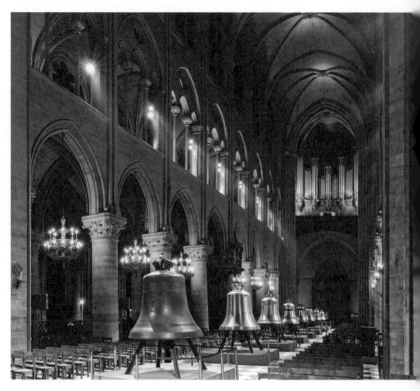

노트르담 대성당 내부_ 1163-1200년경, 파리.

인 줄로만 알고 있었던 크고 넓은 내부를, 나는 이제서야 이해하여 성서를 읽는 것처럼 경건한 마음으로 그것을 해독한다. 그 비법은 무섭고 잔혹한 것이 아니라 바로 '아름다움의 비법'이었던 것이다.

점점 밝아지면서 실내는 완전한 기쁨으로 가득 찬다. 이 장엄한 내부, 이 광대한 공간은 마치 커다란 강의 밑바닥 같다. 근엄한 원주들이 양쪽으로 늘어서서 신을 공경하는 마음에 자유로운 흐름의 길을 열어주는 것만 같다. 그것은 유유히 흐르는 커다란 강처럼, 흘러 흘러 신전에 다다른다. 그리고 그곳에서 신이 내리는 광명 아래 잔잔한 사랑의 호수처럼 확대되고 충만된다.

옛날 건축가는 돌을 가지고 어떻게 사도의 임무를 수행해야 하는지를 잘 알고 있었다. 그들은 신앙을 눈에 보이도록 세워 놓았다. 예술과 종교는 같은 것이다. 둘 다 사랑이다.

로댕과의 대화

예술은 살아 있어야 합니다. 조각가가 기쁨이나 슬픔, 그외의 모든 열정을 표현할 때, 생동하는 느낌을 주지 못하면 우리들을 감동시키지 못합니다. 그렇지 않겠습니까-생동하지 않는다면……. 한갓 돌덩어리만의 기쁨이나 슬픔이라면 그것이 우리들의 마음에 어떤 호소를 할 수 없습니다. 즉 생명의 느낌은 우리들의 예술에 있어서 교묘한 조소와 동세에 의해 얻어집니다. 이 두 가지 특질은 모든 아름다운 작품에 있어 혈액과 호흡 같은 것입니다.

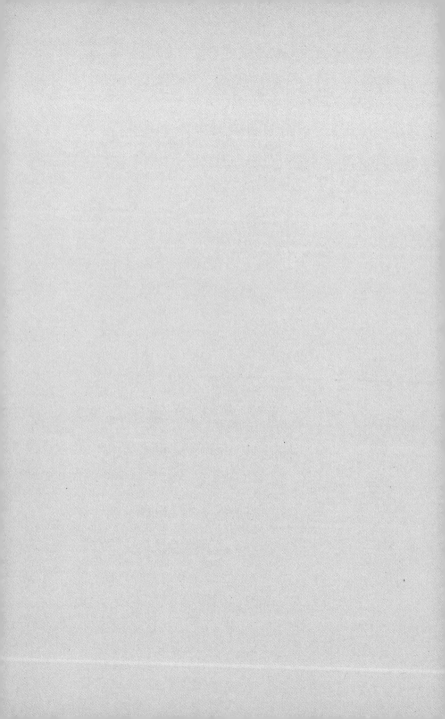

모델링*에 대하여

폴 구젤**과 로댕이 아틀리에에서 이야기를 나누는 동안 밤이 되었다. 로댕이 갑자기 구젤에게 물었다.

"혹시 램프불 밑에서 고대 조각을 본 적이 있습니까?"
"아니오, 없습니다!"
"환한 대낮이 아닌 밤에 조각을 감상한다는 것이 조금은 의아하게 생각되겠지요. 물론 아름다운 작품을 전체적으로 감상하기에 제일 좋은 조건은 자연의 빛 아래에서입니다. 하지만 잠깐만 기다려보세요! 재미있는 실험을 한번 해보도록 하지요."

* 원제는 le modolé. 양감과 질감을 나타내는 효과를 준다.
** Paul Gusell ; 1910년 전후에 로댕과 나누었던 대화를 정리하여 책으로 펴냈다. Auguste Rodin, L' Art. Entretiens reunis par paul Gsell(Paris, 1911)

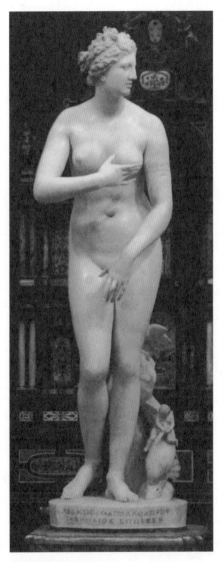

메디치의 비너스 대리석,
피렌체의 메디치 가에 전해온 아프로디테 상. 피렌체 우피치 미술관.

로댕은 램프에 불을 켰다. 그리고 구젤을 아틀리에의 한구석으로 이끌고 가서 조그만 모조품 '메디치의 비너스'를 보여주었다.

"옆으로 오세요!"

로댕은 램프를 가까이 가져가 조각상의 복부를 비추었다.

"무엇이 보입니까?"

구젤은 대리석의 표면에 지금까지 보지 못했던 세밀한 요철(凹凸)이 보인다고 말했다.

"맞습니다! …… 좀 더 자세히 보세요."

로댕은 조각상이 올려져 있는 회전대를 천천히 돌렸다.

구젤은 언뜻 보기에 단순한 것이, 사실은 복잡하다는 것을 알아차렸으며, 자기가 관찰한 대로 로댕에게 말했다.

로댕도 흐뭇하게 웃으면서 고개를 끄덕였다.

"얼마나 훌륭합니까? 이렇게 세밀한 부분을 발견하게 되리라고는 생각도 못했겠지요. 여기, 배와 넓적다리가 연결되는 골짜기에서 일어나고 있는 무한한 파동을 보세요. 골반의 육감적인 굴곡을 자세히 보세요. 그리고 또 여기 허리의 둘레, 말할 수 없이 아름다운 이 곡선을 자세히 보세요."

로댕은 황홀한 듯 조상을 들여다보며,

"흡사 진짜 사람의 몸 같지 않습니까? 이 조각은 입맞춤과 애무를 받으며 만들어졌을 것이라는 생각마저 들 정도입니다!"

조상의 골반에 손바닥을 대면서,

"이 동체(胴體)에 손을 대면 체온이 느껴지는 것 같아요."

잠시 시간이 흘렀다.

그럼 다시 이야기를 해볼까요? 요즈음 세상 사람들이 그리스 예술에 대해 이야기할 때 언급하는 것들을 어떻게 생각하십니까?

그 사람들에 의하면 ─ 특히 아카데미파*가 그런 견해를 퍼뜨렸습니다만 ─ 고대인은 우상 숭배의 관념이 있었기 때문에 육체를 속되고 저급한 것으로 삼아 경멸했으며, 또한 조각을 할 때 물질적인 현실 세계의 묘사를 배척했다고 말합니다.

그리고 어떤 사람들은 고대인들이 교훈을 주려고 생각했기 때문에 사람의 마음에만 호소하고, 감각적인 기교를 부리지 않은, 아름다움을 단순화한 형체로 창조했다고 합니다.

그리하여 고대 예술의 작품 중에는 이런 류의 작품이 많이 있으며, 그러한 고대 예술 작품은 '자연'을 수정하고 거세하여 진실과는 거리가 먼 딱딱하고, 차갑고, 단조로운 윤곽을 지닌 것이 되어버렸으며 자연을 훼손했다고 생각합니다.

하지만 이러한 판단들이 얼마나 근본적인 오류를 범하고 있느냐하는 것은 지금 막 당신이 본 바와 같습니다.

물론 옛날 그리스 사람들은 매우 논리적이었기 때문에 본질적인

* 19세기, 파리의 국립 미술아카데미인 프랑스 학술원을 중심으로 한 신고전주의 경향.

것을 포착하여 강조한 것은 사실입니다. 그들은 본능적으로 본질적인 것을 자연스럽게 강조했습니다. 인간 형체의 주요한 특성을 포착해 표현했던 것이지요. 그러나 결코 구체적인 세부 – 실제로 생동하고 있는 세부를 없애지는 않았습니다. 그것을 끌어안아 전체 속에 용해시키는 것으로 만족했습니다.

어떤 조용한 움직임을 감지했을 때, 그들은 그 동세(動勢)의 명징함에 혼란을 일으킬 염려가 있는 부차적인 굴곡은 무의식적으로 약하게 표현했습니다. 그러면서도 그것이 아주 없어지지는 않도록 조심했던 거지요. 그들은 결코 어떤 특정한 작풍을 허위로 꾸며내지는 않았던 것입니다.

자연에 대한 존경과 애정의 마음을 충족시키면서 항상 그들이 본 대로, 느낀 대로 재현해냈습니다. 그리고 어떤 경우에도 육체에 대한 숭고함을 솔직하게 표현했습니다. 그렇기 때문에 그들이 육체를 업신여겼다고 말하는 것은 어리석은 판단입니다.

인체의 아름다움에 대해 그들보다 더 육감적인 친밀감을 느꼈던 민족은 없었습니다. 그래서 그들이 만든 모든 형체에는 황홀한 희열이 떠도는 듯합니다.

이렇게 하나씩 따지고 보면 그리스 예술과 허위의 이상을 분리시키고 있는 아카데미파와의 커다란 차이를 알 수 있을 겁니다. 고대인에게 있어 선의 개괄화는 모든 세부의 총합이고 연합이며, 아카데미파의 단순화는 그것을 빈약하게 하는 것일 뿐이며, 내용이 없는 과장인 것입니다.

그리스 조각에는 생명이 느껴지며 모든 근육에 활기가 있는 반면, 아카데미파의 것은 맥빠진 인형이 죽어 얼음덩어리가 되어 있는 것 같은 느낌을 줍니다.

평면이 아닌 깊이를 보라

당신에게 한 가지 중요한 비결을 가르쳐주겠습니다.

비너스 상을 볼 때 지금 느낀 인상 – 진정으로 살아 있는 듯한 – 이 어떻게 만들어졌는지 가늠해볼 수 있겠습니까?

그것은 다름 아닌 모델링에 의해 얻어진 것입니다.

이 말이 그다지 대단하지 않게 들릴지도 모르지만, 매우 중요한 말이라는 것을 곧 알게 될 것입니다.

모델링법을 처음으로 나에게 가르쳐준 사람은 콩스탕이라는 사람으로, 그는 장식 조각 공장에서 일하던 직공이었습니다. 나는 그곳에서 처음으로 조각가가 되었다고 생각합니다.

어느 날, 내가 나뭇잎을 장식한 주두(柱頭)를 점토로 만들고 있는데 옆에서 지켜보고 있던 콩스탕이 이렇게 말하더군요.

"로댕, 그렇게 해서는 안돼. 네가 만드는 나뭇잎들은 전부 다 너무나 납작해. 그러면 진짜 잎사귀처럼 보이지 않거든. 이렇게 일으켜 세워 만들어야 해. 끝부분이 네 쪽으로 향하게 해서, 겉보기에 깊이가 있는 듯한 느낌이 생기도록 만들어야 하는 거야."

나는 즉시 그의 충고를 따랐는데 그 결과는 참 놀라웠습니다.

콩스탕이 다시 말했습니다.

"내가 말한 요령을 잘 기억해둬. 앞으로 조각을 할 때에는 형체를 평면으로 보지 말고, 항상 그 깊이를, 즉 입체적으로 보도록 해야 해. 하나의 표면을 볼 때, 반드시 그것을, 부피를 가진 덩어리의 한쪽이라고 생각하는 거지. 그 크기가 크든 작든 간에 너를 향하고 있는 한쪽이라고 생각하는 거야. 그렇게 하면 모델링법을 터득할 수 있어."

이 원리는 나에게 있어 경이로울 만큼 놀라운 것이었습니다.

나는 그가 내게 말해준 그 이치를 인체의 조각에 응용했습니다. 인체의 각 부분을 크거나 작거나 간에 평평한 표면이라고 생각하지 않고, 내면의 용적이 돌출된 것으로 느끼고 그것을 그렇게 표현해 낼 수 있도록 노력했습니다. 그리고 동체나 손과 발 등의 곳곳에, 피부 밑 깊숙한 곳에 숨겨져 있는 근육이나 골격이 외부를 향해 밀어내고 있는 듯한 느낌이 나타나도록 하기 위해 노력했습니다.

그러므로 내가 만드는 인체 조각의 진실은 피상에 있는 것이 아니고, 내부에서 밖으로 피어나고 있는 것입니다. 생명이 원래 그런 것처럼 말이지요.

그런데 나는 이러한 모델링법을 고대인들이 이미 실제로 행하고 있었다는 것을 발견했습니다. 사실 이러한 기교에 의해 그들의 작품에 나타나는 것과 같은 강한 힘과 생동하는 부드러움이 동시에 갖춰질 수 있었던 것입니다.

(잠시 비너스상을 응시하던 로댕은 불쑥 말을 꺼냈다.)

구젤 씨, 색채가 그림의 특질일까요, 아니면 조각의 특질일까요?

(그야 물론, 그림의 특질이겠지요.)

역시 그렇게 생각하는군요! 그렇다면 이것을 보세요.

로댕은 고대 조각의 동체 위로 램프를 높이 치켜올렸다.

가슴 위를 비추고 있는 이 강한 광선을 보세요. 그리고 그늘진 부분에서도 뚜렷하게 보이는 이 음영을 보세요. 그리고 이 신성한 육체의 모든 미묘한 부분에 드러나는, 떨리고 있는 듯한 이 황금색과 반투명의 색을 보세요. 공기 속에 녹아드는 듯 희미하게 움직이며 이동하는 이 음영의 경계선을 보세요.

어떻습니까? 이것이 바로 흑과 백이 만들어내는 불가사의한 교향악이 아닐까요.

이렇게 말하면 궤변으로 들릴지도 모르겠습니다만, 위대한 조각가들은 일류 화가와 마찬가지로, 혹은 일류 판화가와 마찬가지로 색채가이기도 합니다.

그들은 굴곡을 표현하기 위해 모든 수단을 자유자재로 사용합니다. 강렬한 빛과 겸손한 음영을 아주 교묘하게 조화시킵니다. 그렇기 때문에 그들이 만들어내는 조각은 가장 변화가 풍부한 동판화처럼 깊은 맛이 있습니다.

그런데 색채는 – 바로 이것을 말할 생각이었습니다만 – 조소에서 피어난 아름다운 꽃과 같다고 할 수 있습니다.

이 두 가지 특질(강렬한 빛과 겸손한 음영)은 항상 같이 따라다닙니다. 그리고 이 두 가지 특질이야말로 조각의 모든 걸작에서 볼 수 있는, 살아 있는 육체로서의 활기 띤 형태와 모습을 부여합니다.

예술에 나타난 종교적 신비

폴 구젤이 11월경, 파리의 교외인 뫼동에 있는 로댕의 아틀리에를 방문했으나, 로댕의 건강이 좋지 않은 것 같아 그대로 돌아가려 했다. 그러나 로댕이 들어오기를 권했다.

구젤은 로댕의 방에 들어갔다. 그의 방에는 난롯불이 피워져 있었다.

로댕이 구젤을 맞이하며 말했다.

지금이 나로서는 1년 중에 유일하게 병석에 누울 수 있는 시간입니다. 평소에는 일도 많고 근심도 많아 숨을 쉴 겨를도 없을 정도입니다. 게다가 피로가 겹쳐 어떻게든 이겨보려고 애를 쓰기는 하지만, 연말이 가까워 며칠 일을 쉬고 있습니다.

(구젤이 벽에 걸린 십자가를 바라보았다.)

아, 그 십자가상을 보시는군요. 묘하지요. 저 사실적인 상은 부르고스 산티시모 그리스도 전당에 있는 십자가상을 연상시킵니다.

아주 인상이 강렬하답니다. 그리고 또 무섭기도 하지요. 공포를 느끼게 합니다. 흡사 박제된 진짜 인간의 시체 같습니다.

115

그런데 여기 있는 이 그리스도는 그것에 비하면 덜 거칩니다. 몸과 팔의 선이 매우 순수하고 조화를 지니고 있거든요!

참다운 예술가는 종교적인 사람

(구젤이 '선생님은 스스로 종교적이라고 생각하십니까?' 하고 물었다.)

그것은 종교에 어떤 의미를 두느냐에 달려 있습니다. 종교적이라는 것이 어떤 종교적 습관에 따른다든가, 어떤 교조 앞에 무조건 굴복해야 한다는 의미라면 나는 분명히 종교적이지 않습니다. 이 시대에 아직도 그런 사람이 남아 있을까요? 자신의 비판적 정신과 이성을 버릴 수 있는 사람이 있겠습니까?

그러나 내가 생각하기에 종교라는 것은 경전을 읽는 것과는 전혀 다른 어떤 것입니다. 그것은 아직 설명된 적이 없으며, 또한 설명되기 어려운, 이 세상의 정서입니다.

그것은 우주의 법칙을 유지하고 만물의 종을 보존하는 힘 – 불가해한 힘에 대한 경배라고 생각합니다. '자연' 속에서 우리들의 감각으로 느낄 수 없는 모든 것, 우리 육안으로도, 심안으로도 볼 수 없는 것 – 그 무한대한 세계에 대한 추측이라고 할 수 있지요. 혹은 무한계, 영원계를 향해 끝없는 지혜와 사랑을 갈구하는 우리 의식의 비약이라고도 말할 수 있겠습니다. 그러니까 꿈이나 환각과 비슷한 것이겠지요.

하지만 이 세상에 살고 있는 우리들의 사고를 날개 달린 듯이 높게 비상시킬 수 있는 것이 바로 종교입니다.

그런 의미에서라면 나는 분명 종교적인 사람입니다. 만약 이 세상에 종교가 없다면, 나는 스스로 그것을 만들어낼 필요가 있다고 생각했을 것입니다.

요컨대 참다운 예술가란 모든 사람들 가운데서도 가장 종교적인 사람입니다.

사람들은 보통, 우리는 감각에 의해서만 살고 있으며, 외관의 세계가 우리를 만족시키는 것으로 생각하고 있습니다. 모두 찬란한 색채에 도취되어 어린아이가 인형을 가지고 노는 것처럼 형체를 희롱하며 기뻐하는 것으로 간주합니다.

하지만 그것은 오해입니다. 우리들에게 있어 겉으로 드러나는 선과 색채는 숨어 있는 어떤 실재의 표징일 뿐입니다. 우리들의 눈은 표면을 통해 정신의 영역으로 잠입하기 때문이지요. 우리가 어떤 사물의 윤곽을 묘사할 때 그 속에 들어 있는 정신적 내용이 그것을 풍부하게 하는 것입니다.

그러므로 참다운 예술가는 '자연'에 존재하는 모든 진실을 표현해야 합니다. 외면의 진실뿐 아니라 그것과 함께, 특별히 그 내면의 진실을 표현해야 합니다.

훌륭한 조각가가 인간의 동체를 만들 때, 그가 재현해야 하는 것은 근육뿐만 아니라, 근육을 움직이게 하는 생명을 재현하는 것입니다. ……어떤 의미에서는 생명 이상의 것…… 바로 그 힘입니다.

그 힘이 하나의 사물에 부여하고 전달하는 것이, 부드러운 아름다움일 경우도 있고, 사랑스러운 매력일 경우도 있고, 억제하기 어려울 만큼 격렬한 경우도 있겠지요.

미켈란젤로는 그가 재현한 모든 생명체 속에 우주적인 창조의 힘이 우러나오도록 했습니다. 루카 델라 로비아*는 그것에 신성한 미소를 부여했습니다.

이렇게 모든 조각가들은 각각 자기 자신의 기질에 따라, 매우 조심스럽게 또는 아주 부드럽게 '자연'을 표현했던 것입니다.

아마 풍경화가의 경우에는 더욱더 그렇다고 말할 수 있겠지요. 풍경화가들은 생물에서뿐만 아니라 나무·수풀·들·언덕 등에서 우주적인 영혼의 암시를 찾아냅니다. 다른 사람들에게는 그저 풀이거나 땅에 지나지 않는 것들이 위대한 풍경화가에게는 넓고 끝없는 것 – 우주의 얼굴로서 나타나는 것이지요.

코로(Camille Corrot, 1796~1875)는 나무 꼭대기에서, 들에 깔린 풀에서, 거울처럼 맑은 호수에서 이 세상에 넘쳐나는 '선함'을 보았습니다. 밀레(Millet, 1814~1875)는 그것들에서 인간의 고뇌와 운명에 대한 경건한 복종을 보았습니다.

* Ruca della Robia ; 1400~1482, 이탈리아 르네상스 시대의 조각가.

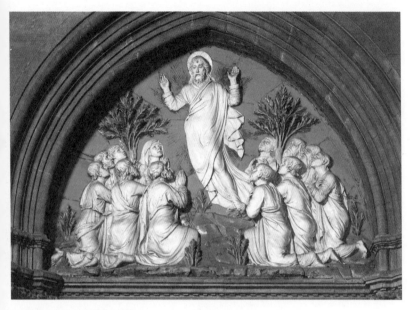

그리스도의 승천_ 루카 델라 로비아
부조, 200×260cm, 이탈리아 산타 마리아 델 피오네 대성당. 1446

위대한 예술가는 어디에서나 자신의 심령에 대답하는 우주의 심령 소리를 듣습니다. 이 이상 더 종교적인 사람들을 어디에서 찾아볼 수 있을까요?

어떤 조각가가 자신이 연구하는 어떤 형체에서 위대한 성격을 인식할 때, 어떤 일시적인 선 속에서 그 생물체의 영원한 형상을 추출하는 데 성공했을 때, 모든 법칙의 원본인 불변의 모델을 성스러운 존재 자체 속에서 찾아냈을 때 – 바로 그 조각가가 창조주에게 예배를 드린 것이라고 할 수 있지 않을까요?

이를테면 이집트 조각의 걸작 – 인간이나 동물의 상을 보십시오. 본질적인 윤곽선의 강조가 성스러운 효과를 낸 것이라고 말할 수 있지 않습니까?

형(形)을 보편화시키는 천부적인 능력 – 즉 실존하는 현실을 공허하게 만들지 않고 형체를 나타낼 수 있는 천부적 재능을 지닌 예술가는 모두 종교적 감정을 일으키게 합니다. 왜냐하면 그 예술가는 불변의 진리 앞에서 자신이 체험한 전율을 우리들에게 전달하니까요.

(구젤이 괴테의『파우스트』를 예로 들었다.)

참으로 훌륭한 장면입니다. 그리고 참으로 웅장한 환상입니다.

신비로움이라는 것은, 일종의 분위기와 같은 것이어서 아름다운 예술 작품은 모두 신비로운 분위기에 휩싸여 있습니다.

그런 작품 속에는 천재가 자연 앞에서 검증한 모든 것들이 표현되어 있습니다. 자연을 재현하면서 인간의 두뇌로 할 수 있는 한계까지 명철하게, 그리고 훌륭하고 아름답게 표현한 것입니다.

하지만 동시에 그 작품은 인간의 능력으로 알게 된 작은 세계를 끌어안고 있는 넓고 끝없는 '불가해한 세계'와 충돌하게 됩니다. 왜냐하면 우리가 이 세계에서 지각하고 이해하는 것은 삼라만상 중극히 작은 일부분이며, 겨우 우리들의 감각과 정신으로 볼 수 있는 것에 지나지 않습니다. 그 나머지를 이루고 있는 대부분은 무한한 광막 속에 숨어 있습니다.

아주 가까운 우리들의 주변에도 수없이 많은 사물들이 숨어 있습니다. 우리들은 그것들을 모두 알아차릴 수 있도록 만들어지지 않았습니다.

(구젤이 빅토르 위고의 시 중에서 '우리는 사물의 일면을 볼 뿐이다'의 한 구절을 낭독했다.)

위고의 시는 그러한 이치를 나보다 더 정확하게 말하고 있습니다.

인간의 지혜와 성실로 표현된 최고의 표징이라 할 아름다운 작품은, 인간과 세계에 대해 표현할 수 있는 것은 다 표현하는 동시에 그 밖에 존재하는, 우리가 알지 못하는 것들을 이해시켜 줍니다.

모든 걸작은 신비스러운 성격을 지니고 있습니다. 그리고 거기에는 항상 다소의 불확정성이 있습니다. 레오나르도 다빈치의 모든 그림 위에 떠도는 의문점을 생각해보세요. 아니, 이 위대한 신비가를 예로 드는 것은 적절한 것 같지 않군요.

다빈치의 경우에는 내 생각이 너무 쉽게 증명됩니다. 차라리 조르조네*의 저 숭고한 '전원의 합주'를 예로 들어보기로 하지요.

이 작품은 흡사 감미로운 삶의 열락 그 자체입니다. 그런데 그 열락 속에 일종의 우울한 격정이 눈에 뜨입니다. 인간의 열락이란 무엇인가? 어디에서 오는 것인가? 어디로 가는 것인가? 생존의 수수께끼인 거죠.

혹은 밀레의 '이삭 줍기'를 예로 들어봅시다. 뜨거운 태양 아래 노동을 하고 있는 여자들, 그중 한 사람은 몸을 일으켜 지평선을 바라보고 있습니다. 우리는 그 그림을 보면서, 소박한 의문 한 가지가 머리에 스치는 것을 느낍니다. 바로 '무엇 때문에?'라는 것입니다.

이러한 신비야말로 모든 예술 작품에 드러나는 신비입니다. 인간을 괴롭히는 생존의 법칙은 무엇 때문에 존재하는가? 인간으로 하여금 생명에 대한 애착과 함께 참담한 고뇌를 겪게 하는 이 영원한 기만은 무엇 때문인가? 진실로 가슴을 저리게 하는 문제입니다!

* Giorgione ; 1478~1510, 이탈리아 르네상스 시대의 화가.

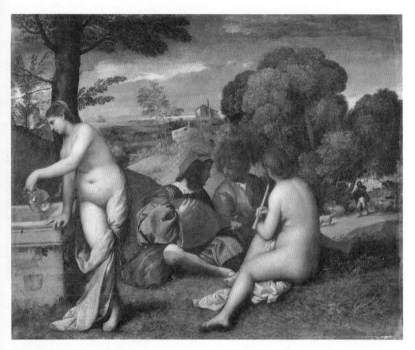

전원의 합주_ 조르조네 1508~09
캔버스에 유채, 파리 루브르 미술관.

이삭줍기_ 밀레 1857
캔버스에 유채, 파리 오르세 미술관.

이처럼 신비로운 인상은 비단 그리스도교 문명의 걸작들 외에 고대 예술에서도 찾아볼 수 있습니다.

이를테면 파르테논 신전의 '세 여신'*의 경우가 그렇습니다. 어떤 학자의 주장에 의하면 그 조각은 원래 다른 여신을 표현한 것이라고도 하지만 그런 건 아무래도 상관없습니다. 어찌됐든 거기에는 세 여자가 앉아 있을 뿐이지만, 그들의 자세가 너무나 맑고 고귀하며, 뭔지 눈에 보이지 않는 절대적 존재에 관여하고 있는 듯한 느낌을 받습니다. 그들 위에서 어떤 커다란 신비가 통치를 하고 있음을 알 수 있는 거죠. 그것을 다시 말하자면 아무런 형체를 띠고 있지 않는 영원한 이치입니다. 그 이치에 '자연' 전체가 복종하고 있습니다. 세 여신은 그 천상계의 시녀들인 것입니다.

이처럼 예술의 대가들은 인간으로서는 감히 들어설 수 없는 불가사의한 영역으로 들어가고자 합니다. 어떤 사람은 그 과정에서 상처를 입기도 합니다. 혹은 상상력이 아주 왕성한 사람은 울타리 너머로 그 비밀의 정원에 사는 미묘한 새들의 노랫소리를 들었다고 생각하기도 합니다.

(구젤이 로댕의 작품에도 그러한 신비의 그림자가 있는데, 왜 자신의 작품에 대해서는 언급하지 않느냐고 물었다.)

구젤 씨, 내가 내 작품에 어떤 정서를 표현했다 할지라도 그것을 말로 나타낸다는 것은 부질없는 짓입니다. 나는 시인이 아닙니다.

* 그리스 아크로폴리스 언덕 위의 파르테논 신전의 조각. 현재는 대영박물관 소장.

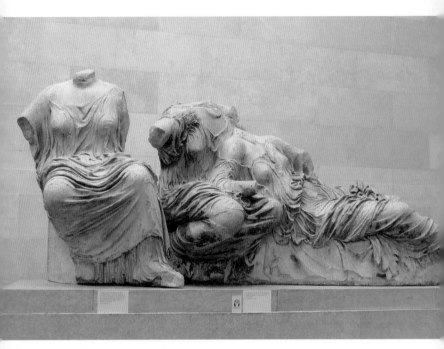

세 여신_ BC 438~432, 런던 대영박물관.

조각가입니다. 내가 만든 조각에서 정서를 읽을 수 없다면, 내가 그 정서를 체험하지 못했다는 것이 됩니다.

(구젤은 로댕의 여러 가지 작품, '세례 요한'이나 '칼레의 시민', '생각하는 사람', '키스', '발자크' 그리고 기타의 흉상 등에 관하여 자신의 눈에 보이는 신비적 경향을 지적했다. 그리고 로댕의 흉상을 보면 렘브란트의 초상화가 연상된다고 했다.)

나를 렘브란트와 비교하는 건 크나큰 모독입니다! 렘브란트에 대한 모독이지요! 렘브란트는 예술의 거장입니다. 렘브란트 앞에서는 그저 머리를 숙여야만 합니다! 어떤 사람도 그와 비교될 수 없습니다.

그러나 당신이 내 작품에서 경계 없는 자유와 진실의 왕국 – 어쩌면 환각일지도 모르는 그 왕국 – 을 향한 감동을 관찰해낸 것은 정확하다고 하겠습니다. 정말이지, 나를 움직이는 신비는 거기에 있습니다.

어떻습니까, 당신은 이제 예술이 일종의 종교라는 것을 이해하시겠습니까?

그러나 한 가지 다짐해두어야 할 것이 있습니다. 종교를 제대로 표현하기 전에 먼저 하나의 팔, 하나의 동체, 하나의 넓적다리를 제대로 다룰 수 있는 솜씨를 터득해야 한다는 것입니다.

그것을 명심해야만 합니다.

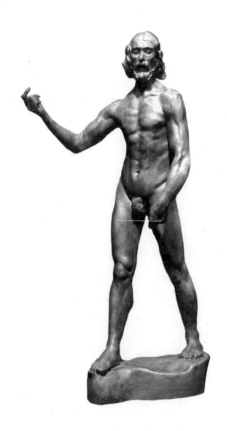

세례 요한_ 로댕, 1878. 브론즈.

1880년 살롱에 '청동시대'와 함께 출품하여 '세례 요한'이 삼등상을 받음으로써 프랑스 미술계의 주목을 받기 시작했다. 세례 요한은 인간적이고 거칠게 다듬어진 나체를 하고 있으나 생명과 활력에 넘치는 성인의 모습을 구현한 것이었다. 원래 어깨에 십자가를 메 도록 구상하였으나 전체적인 동작이 깨지게 되어 로댕은 그것을 없앴다.

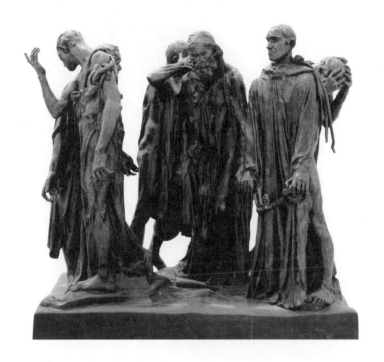

칼레의 시민 _ 로댕, 1884-1895. 브론즈.

북프랑스 칼레시의 광장에 놓여있는 기념상이다. 14세기 중엽 영국과 프랑스가 싸운 백년전쟁 때 전시민을 위해 희생의 제물이 되어 프랑스 칼레시를 구한 영웅적 시민 6명의 기념상으로 로댕의 걸작 중 하나이다. 1884년 프랑스 북서부의 항구도시인 칼레시의 의뢰를 받아 제작되었다. 영국과 프랑스가 싸운 백년전쟁(1337~1453) 중, 영국왕 에드워드 3세의 요구에 의해 칼레시의 유지 여섯 명이 목에 밧줄을 두르고 맨발과 속옷차림으로 성의 열쇠를 들고 나와 항복하는 모습을 묘사하고 있다.

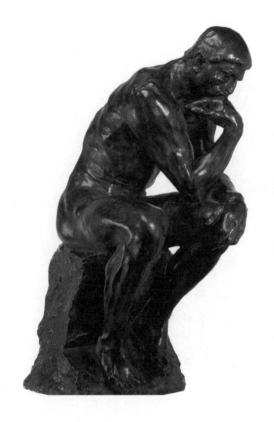

생각하는 사람_ 로댕, 1889. 브론즈.

세계적으로 유명한 작품으로 '지옥의 문' 상단 중앙에 있다. 단테의 신곡 지옥편 제 1 장
에서 영감을 받아 '지옥의 문' 전체를 지배할 인물로 구상된 것으로 보인다. 지옥으로 떨
어지는 사람들을 보며 고뇌하는 인간의 모습을 표현하고 있다.

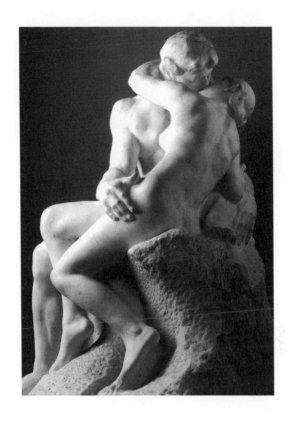

키스 _ 로댕, 1888-1898, 대리석.

한 쌍의 젊은이들이 나누는 포옹의 기쁨을 엿보게 하는 이 작품은 원래 단테의 『신곡』에 나오는 파울로와 프란체스카(육욕의 이야기)로 '지옥의 문'을 위해 제작했으나 나중에 별도로 살롱전에 출품한 작품이다. 포옹하는 남녀가 만들어내는 격정의 순간을 매끄럽게 윤이 나는 대리석을 활용하여 충분한 효과를 자아내고 있다. 실물처럼 생생한 빼어난 인체와 근육 묘사가 아름답고 우아하다.

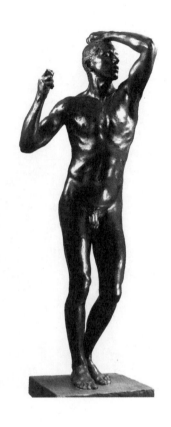

청동시대_ 로댕, 1876. 브론즈,

브론즈상이 주는 차갑고 이지적인 질감으로 인해 느낌이 매우 독특하다. 매끈한 표면과 잘 다듬어진 근육, 유연한 신체 곡선 등이 아름답다. 1870년 살롱전에 출품했을 때 너무 완벽하게 인체를 표현해 내고 있어서 살아 있는 인체를 그대로 형을 떠낸 작품일지도 모른다는 비난을 받았다. 로댕은 여러 가지 증거를 제시하며 항의했으나 결국 살롱전에서는 낙선되었다.

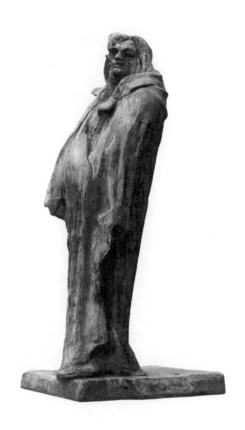

발자크 상 _ 로댕, 1897. 석고.

로댕은 프랑스 문인협회로부터 의뢰를 받은 발자크 기념상을 1893년 5월까지 파리 팔
레루아얄 극장에 약 300cm 높이로 세워놓겠다고 약속을 했다. 그러나 약속 기일을 지키
지 못하고 1898년 5월 살롱전에 공개된 작품이다. 문인협회는 비난과 함께 로댕의 작품
을 발자크상으로 인정하지 않겠다는 결정을 내렸다. 얼굴에 음영 효과를 뚜렷이 하기 위
해 주름이 덜 패여 있었다고 한다.

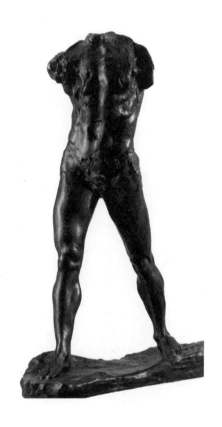

걸어가는 남자 _ 로댕, 1877. 브론즈.

'세례 요한'을 만들기 전의 석고 습작을 확대하여 브론즈상으로 만든 것이다. 평론가들이 이 작품에 '걸어가는 남자'라는 명칭을 붙였다.

동세를 표현하는 예술

(구젤이 '청동시대'와 '세례 요한'은 로댕의 다른 작품보다도 유달리 동세 [動勢]*가 뚜렷해 보인다고 말했다.)

그것은 내 작품들 중에서도 몸짓을 가장 뚜렷이 강조한 작품들입니다. 하지만 그 외에도 그것들 못지않게 힘이 들어 있는 작품들이 있어요. 이를테면, '칼레의 시민'이나 '발자크', '걸어가는 남자' 같은 작품들이 그렇지요. 그리고 비교적 동작이 미약한 작품의 몸짓 속에서도 나는 항상 어떤 자세의 표징이 나타나도록 노력했습니다. 움직임이 전혀 없는 것을 만들었던 경우는 별로 없어요. 나는 항상 근육의 움직임에 의해 내면의 상태를 나타내려 했습니다.

흉상 같은 고정된 형체에서도 그 면모의 의미를 강조하기 위해 어떤 움직임이나 경사, 어떤 표현적 방향을 잡아 끄집어내어 나타내지 않았던 것은 없습니다.

예술은 살아 있어야 합니다. 조각가가 기쁨이나 슬픔, 그외의 모든 열정을 표현할 때, 생동하는 느낌을 주지 못하면 우리들을 감동

* 미술용어로서의 동세(le mouvement)는 운동 자체를 의미하는 것이 아니고 동체의 각 부분을 연결하는 방향으로서, 조용히 서 있는 자세에도 전체를 일관하는 흐름이 있으며, 이 흐름에 따라 각 부분을 통일하는 중요한 조형적 요소를 말한다.

시키지 못합니다. 그렇지 않겠습니까 - 생동하지 않는다면……

한갓 돌덩어리만의 기쁨이나 슬픔이라면 그것이 우리들의 마음에 어떤 호소를 할 수 없습니다. 즉 생명의 느낌은 우리들의 예술에 있어 교묘한 조소와 동세에 의해 얻어집니다. 이 두 가지 특질은 모든 아름다운 작품에 있어 혈액과 호흡 같은 것입니다.

(구젤은 로댕을 마술사라 부르며 동세에 대해 좀 더 설명해 달라고 부탁했다.)

만약 당신이 나를 마술사라고 부른다면, 나는 먼저 나의 명성에 경의를 표해야겠군요. 그러기 위해 나로서는 동상을 움직이게 하는 일보다 더 어려운 일을 설명해야합니다.

동세는 이행의 과정

우선, 동세란 하나의 태도에서 다른 태도로 이행하는 것이라는 사실을 기억해야 합니다. 뻔한 사실 같지만 이것이 바로 신비의 열쇠입니다.

당신은 아마 오비디우스*의 이야기를 통해 어떻게 해서 다프네가 월계수로 변하고, 또 프로크네가 제비로 변했는지를 알고 있겠지요. 그 재능 있는 작가는 한 여인의 신체가 나무 껍질과 잎으로 덮여가는 과정을 보여주고, 또 한 여인의 팔이 날개로 변해가는 과정

* Publius Ovidius Naso ; BC 43~AD 17, 로마의 시인, 연애시 '사랑의 기술'과 그리스 로마 신화를 다룬 '변신 이야기'가 있다.

을 보여주고 있는데, 그 두 가지 경우가 다 서서히 여자의 모습이 흐려져가는 과정과 서서히 나무와 새의 모습이 갖추어지는 과정이 동시에 나타나도록 묘사하고 있습니다.

당신은 또 단테의 『신곡』 '지옥편'에서 지옥에 떨어진 사람의 몸에 뱀 한 마리가 달라붙어 어떻게 해서 인간으로 변하고, 또 그 사람이 파충류로 변했는지 알고 있을 것입니다. 대시인은 참으로 교묘하게 그 장면을 묘사하고 있는데, 서로 침투하여 서로를 보충해가는 두 생물체의 격투를 낱낱이 볼 수 있습니다.

화가나 조각가들이 움직이는 인물을 만들어낼 때 쓰는 방법은 바로 그러한 메타모르포세이스(metermorphose; 변신 – 이행)입니다. 하나의 자세에서 다른 자세로 옮겨가는 경과를 나타내는 것이지요.

알아차리지 못하는 사이에, 어떻게 하여 제1의 것이 제2의 것으로 옮겨가는지를 설계하는 것입니다. 결과적으로 나중에 그 작품을 보는 사람은 이미 지나간 부분을 보는 동시에 앞으로 나타날 부분까지도 보게 되는 것이라 할 수 있습니다.

뤼드*의 '네이 장군'상을 기억하십니까?

그것은 영웅이 칼을 들고 목청을 돋우어 그가 거느린 군대를 향해 "앞으로!"라고 호령하는 장면입니다.

언제 다시 그 동상 앞을 지나가게 된다면 더 자세히 살펴보십

* Francois Rude ; 1784~1855, 프랑스의 조각가, 파리 개선문의 부조나 '네이 장군' 동상으로 유명하다.

시오.

이런 사실들을 알게 될 것입니다. 즉 장군의 양쪽 발과 칼집을 들고 있는 손은 그가 칼을 뽑을 때의 태도를 그대로 유지하고 있습니다. 다시 말하면, 오른손으로 칼을 뽑기 쉽도록 왼쪽 발을 약간 뒤로 끌고 있습니다. 그리고 왼손은 약간은 허공 중에 떠서 칼집을 내밀고 있는 것 같은 모양을 하고 있습니다.

다음에는 그 동체를 보십시오. 지금 말한 자세를 취했을 때는 동체가 약간 왼쪽으로 기울어져 있을 터인데, 동상은 이미 몸을 반듯하게 일으키고 있습니다. 그리고 오른팔은 높이 쳐들어 칼을 휘두르고 있습니다.

아마도 당신은 내가 말한 사실들을 바로 이 동상이 증명하고 있다는 것을 알게 될 것입니다. 상(像)의 동세는 최초의 태도 - 장군이 칼을 뽑을 때의 태도에서 다음 태도 - 에서 칼을 휘두르며 적군속에 돌입하는 태도로 옮겨가는 장면입니다.

예술이 표현하는 자세의 비밀이 거기에 다 있습니다. 조각가는 보는 사람으로 하여금 하나의 행동이 그 인물을 통해 부각되도록 합니다. '네이 장군'의 동상으로 예를 들면, 보는 이의 시선은 필연적으로 다리에서부터 시작하여 높이 치켜든 팔을 따라 올라갑니다. 그리하여 그 과정 속에서 연속된 순간을 나타내는 상(像)의 각 부분을 차례로 보면, 실제 움직임을 본 듯한 환영을 느끼게 되는 것입니다.

(구젤은 로댕의 설명을 들으면서 '청동시대'와 '세례 요한'을 연상한다.)

네이 장군_ 뤼드 1852-53
브론즈, 파리.

혹시 걸어가는 사람을 촬영한 고속 사진을 자세하게 살펴본 적이 있습니까?

(구젤이 본 적이 있다고 대답했다.)

어떤 점을 발견했습니까?

(전혀 걷고 있지 않는 것처럼 보였다고 대답했다.)

그렇습니다! 보십시오. 이를테면 내가 만든 '세례 요한'은 양쪽 발이 모두 지면에 닿아 있지만, 같은 움직임을 취하고 있는 모델을 고속 사진으로 찍는다면, 뒷발을 쳐들어 앞발 쪽으로 오고 있겠지요. 혹은 반대로 뒷다리가 사진에서 내 조상과 같은 위치로 되어 있다면 앞발은 아직 땅에 닿아 있지 않았겠지요.

그렇기 때문에 모델을 찍은 사진은 갑자기 마비를 일으켜 그 자세로 화석이 된 것처럼 기묘한 모습을 하고 있습니다. 흡사 그 사람이 「잠자는 숲속의 미녀」의 하인들이 모두 일을 하다가 도중에 갑자기 움직이지 못하게 되었다는 - 페로*의 신기한 동화 속에 들어간 것처럼 말이에요.

그리고 이것은 예술에 있어서의 동세에 관하여 내가 지금 설명한 것을 확인해줍니다. 실제로 고속 사진이라는 것은 움직임을 아무리 빨리 찍더라도 인물이 갑자기 공기 속에서 얼어붙은 것처럼

* Charles Perrault ; 1628~1703, 프랑스의 작가.

보입니다. 그것은 곧 그 신체의 각 부분이 정확하게 1초의 20분의
1, 혹은 40분의 1로 나타나기 때문에 예술작품에서처럼, 같은 자세
가 서서히 움직여가는 느낌을 보여줄 수 없는 것입니다.

(구젤은 로댕의 설명에 모순이 있다고 생각하며)

(예술가는 자연을 모사해야 한다고 말씀하시지 않았습니까?)

물론입니다. 나는 그렇게 생각합니다.

(그렇다면 사진하고 전혀 다르게 된다면 그것은 예술가가 진실을 변조했다
는 증거가 되지 않을까요?)

아닙니다. 이 경우에 예술가는 진실이고, 사진이 거짓입니다. 현
실에 있어 시간은 결코 정지하지 않기 때문입니다. 그렇기 때문에
예술가가 아주 짧은 순간에 일어나는 자세의 인상을 표현하는 데
성공했다면, 그의 작품은 시간을 갑자기 정지시킨 과학적 영상보
다 훨씬 더 자연스러운 것입니다.

달리는 말을 묘사하는 데 있어 고속 사진에 나타난 자세를 그리
는 근대 화가들을 비평하는 것도 같은 이치입니다.

그들은 루브르 박물관에 있는 '엡섬의 더비 경마'를 보고서 제리
코*를 비난합니다. 사람들은 흔히 제리코가 '배를 땅에 대고' 달리
는 말, 그러니까 발을 앞뒤로 동시에 내뻗으면서 달리는 말을 그렸
다고 말합니다. 그들에 의하면 달리는 말의 사진에서는 절대로 그

* Théodore Géricault ; 1791~1824, 19세기 프랑스 낭만파의 대표적인 화가.

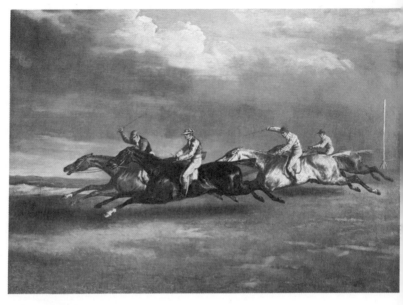

엡섬의 더비 경마_ 제리코 1821
캔버스에 유채, 파리 루브르 미술관.

렇게 될 수 없다고 합니다.

　사실 고속 사진에서는 말의 앞다리가 앞으로 나와 있을 때 뒷다리는 전신을 앞으로 내밀고서 다시 땅을 딛기 위해 이미 배 밑에 와 있는 순간이 있습니다. 네 개의 다리가 공중에서 거의 한 곳에 모여 있는 것이지요. 그래서 동물이 그 자리에서 껑충 뛰어오른 채 그대로 굳어진 듯한 모습을 하고 있습니다.

　그러나 내가 믿는 바에 의하면 제리코가 옳고, 사진이 틀렸습니다. 그렇지 않습니까 - 제리코의 말은 실제 달리고 있는 것처럼 보이니까요. 그렇게 보이는 이유가 있습니다. 사람들은 그림을 뒤에서부터 보기 시작해서 앞쪽으로 향합니다. 뒷다리가 땅을 걷어차고 뛰어나가는 노력을 행한 순간을 본 다음, 몸 전체가 뻗어나가는 것을 보고, 마지막에 앞다리가 앞에 있는 땅을 딛으려 하는 순간을 봅니다.

　전체적으로 봐서는 여러 가지 움직임이 한꺼번에 일어나고 있다는 것이 모순이라고 생각되지만, 각 부분을 순차적으로 따라가면서 보면 그것이 진실입니다. 이 진실만이 우리에게 느껴지는 것입니다. 우리가 보려고 하는 것이 바로 그것이고, 우리에게 감명을 주는 것도 바로 그것이니까요.

　그리고 화가나 조각가가 하나의 상에서 여러 가지 행동의 형상을 나타내는 데 성공했을 경우, 그것은 결코 이론적이거나 인공적으로 그렇게 만든 것이 아니라는 점을 알아야 합니다. 그들은 자기가 느낀 것을 사실대로 솔직하게 표현할 따름입니다. 마음과 손이

대상이 취하고 있는 자세에 따라 끌려가는 것과 같습니다. 그렇게 해서 본능적으로 그 모습을 전개시키는 것입니다.

여기에서는, 예술세계에서는 모든 문제가 다 그렇습니다만, 성실만이 오직 하나의 정칙(定則)입니다.

회화에는 줄거리가 있다

(구젤이 하나의 작품에 여러 가지 이야기를 담는 점에 있어서는 유형 미술이 희곡과 같은 문학 작품과 경쟁하기 어려울 것이라는 자신의 의견을 말했다.)

그러나 우리들이 불리하다는 것이 결코 당신이 생각하는 정도는 아닙니다. 그림이나 조각도 문학 작품에서처럼 인물들을 움직여 이야기를 만들어낼 수 있습니다.

실제로 사람들은 가끔 하나의 그림이나 하나의 군상 조각 속에서 계속해서 일어나는 몇 가지 장면을 나타내어 연극 예술과 같은 효과를 꾀하려는 시도를 하고 있습니다.

(구젤은 다시 루브르 박물관에 있는 어떤 오래된 명화를 그러한 예로 들었다.)

그것은 대단히 원시적인 방법입니다만 어떤 대가가 채용했던 방법인 것만은 사실입니다. 베니스 시청에 똑같은 에우로페 신화*를

* 그리스 신화. 에우로페는 암소로 변한 제우스에게 납치된다.

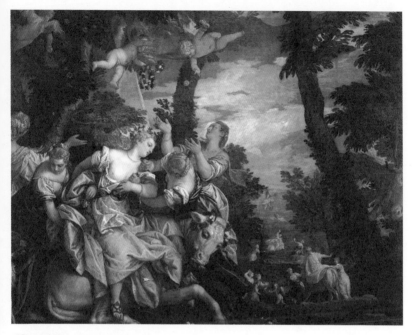

에우로페의 납치_ 파울로 베로네세 1580
캔버스에 유채. 베네치아 두칼레 궁전.

베로네세*가 같은 방법으로 그리고 있습니다.

하지만 그러한 결점이 있음에도 불구하고 베로네세의 그림은 찬탄할 만합니다. 그러나 내가 말하려 하는 것은 이런 유치한 방법에 관해서가 아닙니다. 아마 그것은 당신도 잘 알 수 있을 것입니다.

내 견해를 설명하려면, 우선 당신에게 질문을 해야겠습니다.

와토**의 '키테라 섬으로의 항해'가 생각나십니까?

(네, 눈앞에 보이는 것 같습니다.)

그렇다면 설명하기 어렵지 않겠군요. 그 걸작에서는 '동작'이 – 유심히 살펴보면 – 오른편 전경에서 시작하여 왼편에서 끝나고 있습니다.

그리고 앞에서 제일 먼저 눈에 띄는 것은 시원한 나무 그늘 아래의 장미꽃으로 장식된 시프리스(Cypris)***의 흉상 옆에 무리를 이루고 있는 젊은 여자와 그 찬미자들입니다. 남자는 반외투를 입고 있는데, 그 위에 '관통된 심장'을 수놓은 무늬가 있습니다. 그가 떠나려는 여행(사랑)을 나타내는 귀여운 휘장이지요.

그는 무릎을 꿇고 미인의 승낙을 기다리고 있습니다. 그러나 여자는, 아마 겉으로만 그런 시늉을 하는 것이겠지만, 손에 든 부채 장식을 보면서 딴전을 부리고 있습니다.

그 옆에는 조그만 사랑의 신이 있습니다. 자신의 화살통 위에 엉

* Paolo Veronese ; 1528~1588, 이탈리아의 화가.
** Jean Antoine Watteau ; 1684~1721, 프랑스의 화가.
*** 미의 여신 비너스의 다른 명칭.

키테라 섬으로의 항해_ 와토 1717~1719

캔버스에 유채, 파리 루브르 미술관.

덩이를 대고 앉아 있어요. 그리고 젊은 여자가 너무 머뭇거리는 것을 보고, 좀 더 마음이 움직이도록 그녀의 치마를 잡아당기고 있습니다. 하지만 여행자의 지팡이와 사랑의 책은 아직 땅바닥에 떨어져 있습니다.

이것이 제1경(第一景)입니다.

제2경은 다음과 같습니다.

지금 이야기한 장면 왼쪽에 또 한 쌍의 남녀가 있는데, 여자는 지금 막 일어나려 하면서 남자가 내민 손을 잡고 있습니다.

그 다음 제3경은 남자가 사랑하는 자기 여자의 허리에 손을 대고서 데려가려 하고 있습니다. 이 여자는 자기 친구 쪽을 돌아다보면서, 친구가 늦게 오고 있기 때문에 조금 부끄러운 듯한 태도를 보이고 있습니다. 그녀는 수동적인 승낙을 하고선 이끄는 대로 따라가고 있습니다.

다음은 사랑하는 남녀가 바닷가에 내려가 서 있습니다. 대단히 사이좋게 웃으며 배가 있는 쪽으로 가고 있습니다. 남자는 이제 애원을 할 필요가 없으며, 오히려 여자가 남자에게 의지하고 있습니다.

마지막으로 여행자들은 기묘한 조각과 꽃이 달린 밧줄, 빨간 비단을 물에 띄운 조그만 배 안에 그들의 반려를 태우고 있습니다. 사공은 노를 잡고 당장 떠날 준비를 하고 있습니다. 그러자 벌써 산들바람을 타고 나는 조그만 사랑의 신들이 저 멀리 수평선에 떠 있는 파란 섬을 향해 여행자들을 안내합니다.

(아주 세밀한 부분까지 기억하고 계신 것을 보니 선생님께서는 그 그림을

아주 좋아하시는 것 같군요.)

잊지 않는다는 것은 큰 기쁨입니다. 이 무언극의 흐름을 잘 검토해보았습니까? 이것은 과연 연극일까요, 그림일까요? 어느 쪽이라고 단정지어 말할 수 없을 것입니다. 즉 예술가는 순간적인 자세뿐만 아니라, 연극 예술에서 쓰는 말로 한다면, 길고 긴 이야기의 '줄거리'를 표현할 수도 있다는 것을 우리에게 보여줍니다.

그렇게 하기 위해 인물의 배치를 그림을 보는 사람이 맨처음에 그 줄거리의 시작을 보고, 다음에 그 과정을 보고, 마지막에 그 결과를 보도록 구성합니다.

조각도 희곡처럼 이야기한다

조각에서의 예도 보여드리지요.

(사진을 한 장 꺼내어 보여주면서 로댕은 말을 계속한다.)

이것은 아까 이야기했던, 뤼드가 개선문 벽 기둥에 새긴 '라 마르세예즈'의 장면입니다. "무기를 들어라, 시민들이여!"하고 외치며, 구리 갑옷을 걸친 채, 날개를 펼친 '자유'가 힘껏 외치고 있습니다. 여신은 왼팔을 허공에 높이 치켜들어 용사들을 소집하고, 오른손으로는 칼을 들어 적을 향해 내밀고 있습니다.

사람들의 시선이 제일 먼저 가는 곳은 말할 것도 없이 바로 이 여신입니다. 이것이 작품 전체를 지배하고 있으니까요. 여신은 달려

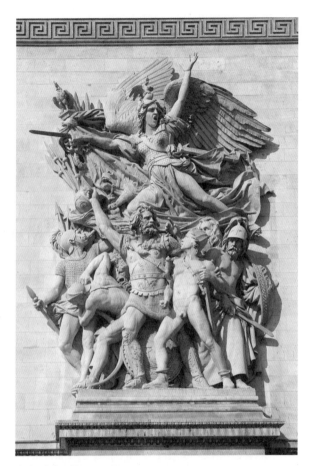

라 마르세예즈_ 뤼드 1833-36

개선문의 각부를 장식하고 있다.

가는 듯 두 다리를 벌려 격렬한 ∧형으로 서서 이 비장한 전투의 시(詩)를 통솔하고 있습니다.

그 소리가 들리는 것 같습니다. 정말이지, 이 대리석 조각은 고막이 터질 듯 절규를 하고 있습니다.

그리고 여신이 소집을 명령하자마자 전사들이 달려오고 있습니다. 이것이 제2단계의 줄거리입니다. 사자의 갈기처럼 머리를 나부끼는 어떤 갈리아 인이 여신에게 인사를 하는 듯 투구를 흔들고 있어요. 그러자 그의 아들도 함께 가고 싶어하고 있습니다.

"나도 훌륭히 싸울 수 있는 남자예요. 가고 싶어요!" 칼 손잡이를 쥐고서 소년이 이렇게 말하는 것 같군요.

"따라 오너라!" 아버지는 자랑스러움에 싸여 자애로운 목소리로 이렇게 말하고 있습니다.

제3단계는 휴가병이 무장의 무게를 견디며 다시 전장에 나가려 노력하고 있습니다. 조금이라도 힘이 있는 사람들은 모두 진군을 해야 하니까요. 한 노인은 고령으로 쇠약해져 있지만 병사들의 뒤를 따르는 그 손의 움직임은 경험에서 얻은 자신의 의견을 말해주고 있는 것처럼 보입니다.

제4단계에서는, 사수들이 활을 당기기 위해 등을 힘차게 구부리고 있고 나팔수는 씩씩하게 대열을 향해 군악을 연주하고 있습니다. 군기는 바람에 휘날리고, 창은 모두 앞을 향해 뻗어 나가고 있습니다. 이제 신호가 떨어지기만 하면 곧 전투가 시작될 것입니다.

이처럼 이 그림에도 역시 우리들의 눈앞에서 연출되고 있는 듯

한 희곡적인 구도가 있습니다. '키테라 섬으로의 항해'가 마리보*의 미묘한 희극을 구성하고 있다면, '라 마르세예즈'는 코르네유**식 비극입니다. 이 두 작품에 대해 어느 쪽이 더 좋다고 말할 수는 없습니다. 두 작가 다 천재성을 발휘하고 있으니까요.

자, 이제 당신도 조각이나 그림이 희곡과 경쟁할 힘이 없다고 하지는 않겠지요.

(구젤은 로댕의 의견에 찬성하며 더 나아가 로댕의 작품 '칼레의 시민***'에 대한 자신의 의견을 얘기했다.)

내 작품에 대한 호의가 과장된 것이 아니라면 당신은 나의 의도를 완전히 파악했다고 할 수 있습니다.

특히 각 인물들이 지닌 용기의 정도에 따라 만들어낸 '시민'의 단계를 정확하게 지적했습니다. 나는 그 효과를 더 잘 나타내기 위해 ‒ 물론 이미 잘 알고 계시겠지만 ‒ 그 상을 칼레 시청 앞 포석에 세워 놓으려 했습니다. 고뇌와 희생의 살아 있는 표징이 되도록 말입니다.

그렇게 했다면 그 인물들은 모두, 칼레 시청에서 영국 에드워드 3세의 사령부로 가는 것처럼 보였겠지요. 현재의 칼레 시민들도 이 인물들과 무릎을 맞대고, 옛날 영웅들과 자신들을 연결하는 전통의 확실성을 더 잘 느끼게 되었겠지요. 그것은 분명 강한 인상을 주

* Marivaux ; 1688~1763, 프랑스의 극작가.

** Pierre Corneille ; 1606~1684, 프랑스 극작가, 비극의 아버지라 불리운다.

*** 1884년 칼레 시의 의뢰로 제작한 군상.

었을 것입니다.

그러나 내 계획은 거부되었고, 필요하지도 않고 그다지 기분이
좋지도 않은 대좌 위에 올라서게 되었지요.

영원한 예술가,
페이디아스와 미켈란젤로

페이디아스*와 미켈란젤로에 대해 이야기해봅시다. 이 두 사람을 각각 원칙에 따라 연구해보면 두 사람의 영감(靈感) 사이에 존재하는 근본적 차이를, 다시 말해 두 사람을 구별시켜주는 점을 완전히 파악할 수 있을 겁니다.

(로댕은 탁자 위의 점토를 주물러 인물상을 만들며 이야기를 계속했다.)

이 첫번째 인물상은 페이디아스의 방식을 본받아 만드는 것입니다.

내가 페이디아스라는 이름을 말할 때, 사실 그리스 조각 전체를 말하는 것이라 할 수 있습니다. 페이디아스는 그리스 조각의 천재라고 부를 수 있습니다.

(로댕이 만들던 인물상이 완성되었다. 한쪽 손목을 허리에 대고 한쪽 손을 밑으로 내리고, 고개를 약간 돌리고 있는 형상이다.)

이 조상(ébauche, 조각의 초벌작품)이 고대 조각처럼 아름답다는 것은 아닙니다만, 그래도 그 모습을 희미하게나마 엿볼 수는 있습니다.

* Pheidias ; BC 5세기경(그리스 조각의 완성기)의 아테네 최고의 조각가. 아테네의 아크로폴리스 건축을 주도했다.

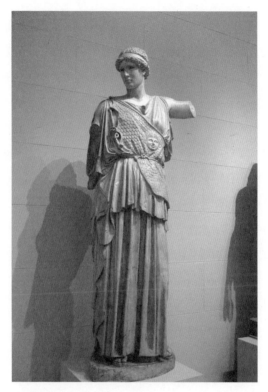

아테나 렘니아_ 페이디아스 BC 450년경
청동으로 제작된 여신 아테네의 모습으로, 페이디아스의 대표작.

그럼 왜, 이것이 고대 조각과 닮았는지 살펴보기로 하지요.

이 인물상은 머리에서 발까지 사이에 네 개의 면(面)이 있으며, 각 면들은 서로 좌우 반대 방향으로 기울어져 있습니다. 어깨와 가슴의 면은 왼쪽 어깨를 향해 있고 골반의 면은 왼편 무릎 쪽을 향해 있습니다 – 구부린 오른편 다리 무릎이 왼편 무릎보다 앞으로 나와 있기 때문입니다. 그리고 마지막으로 이 오른편 다리 발목은 왼편 발목보다 뒤쪽에 있습니다.

이와 같이 이 인물상에는 네 개의 방향이 있다는 것을 알 수 있으며 이것이 몸 전체에 매우 부드러운 파동을 형성하고 있습니다.

이 조용하고 매력적인 인상은 이 상이 꼿꼿이 서 있다는 점에서도 느낄 수 있습니다. 수직선이 목 중앙을 통과하여 신체의 전 중량을 받치고 있는 왼쪽 발 복사뼈 위에 떨어지고 있습니다.

오른쪽 다리는 이에 비해서 자유로운 상태에 있습니다. 발가락만으로 땅을 짚어 보조지점의 역할을 맡고 있을 뿐이며, 필요에 따라서는 몸 전체의 균형을 깨뜨리지 않으면서 그대로 쳐들 수도 있습니다. 단아함과 우아함으로 충만된 자세이지요.

또 다른 식으로 관찰해봅시다.

동체의 상부는 몸을 지탱하는 다리 쪽으로 기울어져 있습니다. 그래서 왼편 어깨가 오른편 어깨보다 낮은 수평에 있습니다. 그러나 반대로, 왼편 허리는 자세의 전 압력이 집중되어 돌출되고 있습

니다.

따라서 이쪽 측면에서는 어깨가 허리에 접근하고, 저쪽 측면에서는 치켜오른 오른편 어깨와 낮게 내려앉은 오른편 허리 사이가 멀리 떨어져 있습니다. 말하자면 한쪽은 수축하고 한쪽은 뻗어나간 아코디언 같은 동세입니다.

이러한 어깨와 허리가 보여주는 이중의 균형이 전체적으로 안정적이며 우아한 아름다움에 기여하고 있습니다.

다음은 이 인물을 옆에서 살펴봅시다.

이 인물의 경우, 등은 오목하고 가슴은 약간 앞으로 내밀고 있어, 뒤로 젖혀져 있는 형상입니다. 간단히 말하자면 C자처럼 구부러진 형태를 하고 있습니다.

이러한 자세가 잔뜩 빛을 받아, 그 빛이 동체와 손과 발에 부드럽게 분배됩니다. 이 역시 전체에서 보여주는 평안함을 증가시키는 효과를 내고 있는 것이지요.

그런데 이 조상에서 관찰할 수 있는 여러 가지 특성들은 거의 모든 고대 조각에서도 찾아볼 수 있습니다. 물론 여러 가지 변화가 있기는 합니다. 근본 원칙에 어긋나는 것도 간혹 있거든요. 그렇지만 대부분의 그리스 작품에서는 지금 내가 이야기한 것과 같은 대부분의 특징을 찾아볼 수 있을 것입니다.

이러한 기교의 법칙을 정신적인 언어로 표현해보자면, 고대 예술은 삶의 기쁨·고요·평온·우미·균형·합리 등을 내포하고 있다고 말할 수 있겠습니다.

이 인물상을 좀 더 완벽하게 완성시킬 수도 있습니다만, 굳이 그럴 필요는 없습니다. 이 상태에서도 나의 견해를 설명하기에는 충분하니까요. 이 상태에서 세부를 더 손질하는 것은 그다지 중요한 일이 아닙니다. 이것만으로도 중요한 진리는 파악이 된 것입니다.

인물상에 있어 면이 지혜롭고 명쾌하게 잘 구성되었을 때에는 이미 전체가 완성되었다고 말할 수 있습니다. 그 다음의 치밀한 작업은 관람자에게 기쁨을 주기는 하겠지만, 근본 원리에 비하면 피상적인 것에 불과합니다.

요컨대 면에 관한 지식이 지난날 그 모든 위대한 시대를 관통했던 공통된 요소입니다. 그런데 오늘날에는 그것을 거의 인식하지 못하고 있습니다.

인류의 고뇌를 표현한 미켈란젤로

(처음 만들었던 상을 옆으로 비켜놓고)

이번에는 미켈란젤로의 방식에 따라 다른 것을 만들어봅시다.

(로댕은 한쪽 손을 구부려 몸에 대고, 한쪽 손은 머리 뒤에 대고 있는 인물상을 만든다.)

자, 이제 설명을 해보도록 하지요. 이 상에는 면이 네 개가 있는 것이 아니라 두 개뿐입니다. 하나는 상부에, 하나는 이와 반대 방향인 하부에 있습니다. 이것이 이 자세에 격렬함과 엄격함을 동시에

부여해주고 있습니다. 그리고 여기에서 고대 조각과 비교했을 때, 고요하면서도 기괴한, 특이한 대칭이 나오고 있습니다.

양쪽 다리를 구부리고 있으므로 신체의 중량이 양쪽에 적절하게 할당되고 있으며 그 때문에 이 양쪽 하지에는 휴식이 아닌 힘이 존재하고 있습니다.

거기에다 중량을 비교적 적게 지탱하는 다리에 해당하는 쪽의 허리가 약간 내밀어져 있어 다른 쪽보다 조금 높습니다. 이것은 신체의 압력이 이 방향으로 나아가고 있음을 나타냅니다.

동체도 역시 활동적으로 보입니다. 고대 조각처럼 가장 돌출되어 있는 허리 위에 조용히 굴절하고 있는 대신, 같은 쪽 어깨를 치켜올려 허리의 동세를 유지하고 있습니다.

그리고 힘의 집중이 두 다리를 서로 밀어붙이고, 두 팔을 몸과 머리에 대고 있는 점도 유의하십시오. 그렇게 되어 있는 까닭에 팔다리와 동체 사이의 틈새가 전혀 없습니다. 이 틈새는 팔이나 다리가 자유롭게 놓여 있는 데에서 오는 것으로, 이것이 그리스 예술을 경쾌하게 만들고 있습니다.

미켈란젤로의 예술은 여러 인물을 하나의 통일 속에, 한덩어리로 만들기도 합니다. 그 자신도 이렇게 말하고 있어요. '산꼭대기에서 굴러떨어진다 해도 전혀 깨지지 않는 작품만이 좋은 작품이다.' 그의 견해에 따르면 그처럼 굴러떨어질 때 파괴되는 부분은 처음부터 있으나마나한 부분이라는 것입니다.

확실히 미켈란젤로의 조상(彫像)은 그러한 시험을 무난히 통과

할 수 있도록 만들어졌다고 생각합니다. 그러나 고대 조각 중에서는 그러한 시험에 견딜 수 있는 것은 하나도 없을 것입니다. 페이디아스·폴리클레이토스·스코파스·프락시텔레스·리시포스* 등이 만든 가장 아름다운 작품들도 모두 이 언덕 아래로 떨어지면 산산조각이 날 것입니다.

그러므로 어떤 하나의 유파에 있어 진실하고 심원한 말도, 다른 입장에 선 사람에게는 허망한 경우가 있을 수 있는 것입니다.

이 인물상이 지니고 있는 가장 중요한 마지막 특징은, 이것이 지주(支柱)의 형상을 하고 있다는 점입니다. 양 무릎이 하부의 돌기가 되고 가라앉은 가슴이 요면(凹面; 가운데가 오목하게 된 면)을 형성하며, 숙이고 있는 목이 지주 상부의 돌출이 되어 떠받치는 형상입니다. 그래서 동체가 전방을 향해 궁형으로 되어 있습니다.

고대 조각에서는 후면이 그렇게 되어 있습니다. 따라서 여기에서는 흉곽의 오목한 부분과 양쪽 다리 밑에 매우 짙은 그늘이 생깁니다.

요컨대 이 위대한 근대의 천재는 그늘을 칭송하는 시를 읊고 있지만, 고대인들은 빛을 칭송하고 있다고 말할 수 있습니다.

그리고 그리스의 기교에 대해 설명한 것처럼, 미켈란젤로의 기교를 통해 살펴볼 수 있는 정신적 의지를 해명한다면, 그의 조상은 존재의 처참한 굴곡, 힘의 불안정한 동요, 성공 가능성이 없는 행위

* 모두 기원전에 활동한 그리스의 조각가들이다.

를 수행하려는 의욕, 실현하기 어려운 희망을 품고 번민하는 인류의 고뇌 등을 표현한다고 하겠습니다.

당신도 알고 있듯이 라파엘로는 자신의 생애를 통해 미켈란젤로를 모방하려 시도했습니다. 하지만 끝내 그 경지에 다다르지는 못했습니다. 라파엘로는 그의 경쟁자인 미켈란젤로가 지니고 있던 응축된 공격성의 비밀을 발견하지 못했던 것이지요.

샹티이에 있는 저 신성한 '세 명의 미의 여신'(삼미신)에서 볼 수 있는 것처럼, 라파엘로는 그리스의 방식에 완전히 틀어박혀 있었으니까요. 그 그림도 실은 시에나의 훌륭한 고대 군상을 모사한 것입니다. 그는 무의식중에도 언제나 자신이 좋아하는 옛날 스승들의 원칙으로 돌아가고 있었던 것입니다. 가장 강건한 모습을 나타내려고 한 그의 인물상들에도 으레 그리스 조각의 그 우아한 리듬과 균형이 남아 있었습니다.

나 역시 이탈리아에 갔을 때, 루브르 박물관에서 연구했던 그리스의 모범양식이 머리에 잔뜩 들어 있었기 때문에 미켈란젤로 앞에서 무척 당황했습니다. 내가 이미 충분히 터득했다고 믿고 있었던 진리를 미켈란젤로는 부인하고 있었으니까요.

나는 줄곧 이런 의문을 떠올렸습니다. '이상하다, 이 동체가 구부러져 있는 것은 무슨 까닭일까? 이 허리가 높이 솟아오른 것은, 이 어깨가 밑으로 처져 있는 것은 무슨 까닭일까.'

나는 그 이치가 쉽게 풀리지 않아 많은 고민을 했습니다.

그렇다고 해서 미켈란젤로가 틀릴 리는 없다! 나는 그렇게 믿

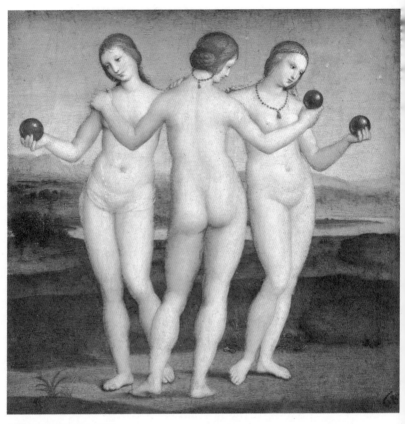

삼미신_ 라파엘로 1504-1505
캔버스에 유채, 샹티이 콩데 미술관.

었고 또 꾸준히 연구한 끝에 드디어 그 이치를 알아차리게 되었습니다.

사실을 말하자면, 미켈란젤로는 사람들이 흔히 주장하는 것처럼 예술의 어떤 유파에서 동떨어져 있던 사람은 아닙니다. 그의 작품도 역시 고딕 사상에서 출발하고 있습니다.

사람들은 일반적으로 르네상스 시대는 이교적 순리주의의 부활이며, 또한 중세의 신비주의에 대한 승리였다고 말합니다만 그것은 반은 옳고 반은 틀린 말입니다. 사실 그리스도교의 정신이 대부분의 르네상스 작가들을 줄곧 자극하고 있었습니다.

그런 사람들 중에는 도나텔로*, 미켈란젤로의 스승인 기를란다요** 그리고 또 미켈란젤로 자신도 포함됩니다.

미켈란젤로는 분명히 13, 14세기 조각사들의 상속자입니다. 거의 모든 중세의 조각에는 앞에서 내가 설명했던, 밑에서 떠받치는 지주의 형상을 볼 수 있습니다. 오목하게 들어간 가슴, 동체에 밀어붙인 사지, 힘을 긴장시킨 자세를 볼 수 있습니다. 특히 이승에 대해서는, 집착할 필요가 없는 일시적인 세상으로 생각하고 있는 듯한 우울한 마음을 표현하고 있는 것입니다.

* Donatello ; 1386~1466, 이탈리아 초기 르네상스의 조각가. '세례 요한' '수태고지'등의 작품이 있다.
** Dominico Ghirlandajo ; 1449~1494, 이탈리아의 화가.

루브르 박물관을 거닐다

밀로의 비너스

이 작품이야말로 불가사의 중의 불가사의입니다! 지금까지 본 열 가지 조각상의 리듬과 매우 닮은 듯한 미묘한 리듬을 들려주지만 그 외에 어떤 사색적인 요소가 더 있습니다. 그리고 이 여신의 동체에는 벌써 C형이 보이지 않고, 그 반대로 그리스도교적인 조상에서 볼 수 있는 것처럼 조금 앞으로 구부러져 있으며, 그러면서도 불안정이나 고민이 조금도 없습니다.

이 작품은 가장 아름다운 고대적 영감에 의해 만들어진 것입니다. 절도에 의해 조절된 육감의 충일이 있습니다. 다시 말해 이성과 보조를 맞추고 일상의 환희를 적당히 가감한 것입니다.

이러한 걸작은 내 정신에 특별한 효과를 주어 내 마음속에 그 작품만의 독특한 분위기와 정신적인 풍토가 절로 형성되는 것을 느낍니다.

밤색 머리에 제비꽃을 꽂은 옛날 그리스의 청년이나, 가벼운 치마를 휘날리는 처녀들이 신전에 희생을 바치는 모습이 보이는 듯합니다. 그 전설의 제신을 새겨둔 모습은 청순하고 위엄이 있으며, 그

밀로의 비너스_ BC 150-100년경
대리석, 파리 루브르 미술관.

대리석은 육체의 따사로운 투명성마저 지니고 있습니다.

철학자들이 거리를 누비며 걷다가 신이 이 지상에 남긴 흔적들을 연상케 하는 오랜 제단 옆에서 '아름다움'에 관하여 대화를 나누고 있는 장면을 상상합니다. 그때 커다란 플라타너스 나뭇가지와 월계수 수풀 속에서 새들이 노래를 부르고, 시냇물은 햇빛을 받아 잔물결이 반짝이고 있습니다. 이 쾌적하고 평화로운 자연을 품에 안고 있는 맑은 하늘 밑에서 말입니다.

사모트라케의 니케 상[*]

이 여신상을 감람나무 가지 사이로 하얀 섬과 바다가 멀리 보이는 아름다운 황금색 바닷가에 놓아두었다고 상상해보세요.

고대 조각은 한낮의 빛이 필요합니다. 오늘날의 미술관에는 너무 짙은 그늘 때문에 조각들은 무거워지고만 있습니다.

햇빛 아래 펼쳐진 대지와 멀리 내다보이는 지중해로부터 빛의 반사가 눈이 부실 만큼의 찬란함으로 그 후광을 형성하고 있었던 것입니다.

그들이 만든 승리의 여신상 '니케', 그것은 곧 그들의 자유였습니다. 우리들의 경우와 얼마나 다릅니까.

[*] BC 190년경에 사모트라케(Samothrace) 섬에 세워진 승리의 여신상, 루브르 박물관 소장.

니케_ 사모트라케
파리 루브르 미술관.

이 승리의 여신은 요새를 돌파하기 위해 자신의 옷을 쳐들지도 않습니다. 아주 가벼운 옷만을 걸쳤을 뿐, 두터운 나사(羅紗)는 입지 않았습니다. 불가사의할 만큼 아름다운 그 신체는 일상적인 생활을 위해 만들어진 것이 아니었으며, 그 동세는 아무리 강렬함을 나타내는 경우에도 항상 조화된 균형을 유지하고 있습니다.

그러나 그 여신은, 사실 모든 사람의 자유가 아니라 오로지 우수한 정신만의 자유를 의미하는 것이었습니다.

철학자들은 도취된 듯한 황홀한 눈으로 이 여신을 바라보았지만, 여신이 채찍으로 때려 정복한 노예들은 여신에게서 친애감을 느낄 수 없었습니다. 바로 여기에 그리스가 품었던 이상의 결점이 있었습니다.

그리스 사람이 생각하는 아름다움이란 예지에 의해 꿈꾸는 정서를 뜻하는 것이었습니다. 그리고 그것은 또한 아주 교양 있는 두뇌만을 대상으로 하고 있으며, 비천한 영혼에 대해서는 무관심했습니다. 그 아름다움이란 가엾은 사람들의 선함에 대해서는 아무런 연민도 품지 않았기 때문에 사람이라면 누구나 다 그 마음속에 천상의 빛을 지니고 있다는 사실을 전혀 모르고 있었습니다.

그들의 아름다움은 고상한 사상을 품지 못하는 사람들을 향해서는 전적으로 전제적이었습니다. 아리스토텔레스로 하여금 노예 제도를 옹호하게 할 정도였으니까요. 다시 말하자면 완전무결한 형태 외에는 허용하지 않았던 것이지요. 짓밟힌 사람의 표현에도 어떤 숭고한 모습이 있을 수 있다는 사실을 무시했습니다. 그래서 잔

인하게도 불구로 태어난 어린이들은 연못에 던지게 했습니다.

철학자들이 집중적으로 탐구했던 아름다움의 정서 그 자체도 지나칠 정도로 확연한 것이었습니다. 철학자들은 그 정서를 그들이 원하는 형태대로만 상상했으며 이 광대한 우주 속에 존재하는 사실 그대로의 것으로 인식하지는 않았습니다.

그들은 그것을 인체기하학에 따라 정리했습니다. 그들은 이 세계를 하나의 커다란 결정체에 한정되는 것으로 간주하고 있었습니다. 부정 상태를 두려워한 것입니다. 혹은 진보라는 것도 두려워했던 것이지요. 그들에 따르면 조화는 그것이 맨 처음 나타날 때가 가장 아름다웠던 것입니다. 그 원시적 균형을 방해하는 것이 아무것도 없었던 시대니까 그렇게도 생각할 수 있었겠지요.

그 후로 모든 것이 자꾸 나빠지기만 했습니다. 혼란이 매일매일 조금씩 우주의 법칙(정서)에 첨가되어 갔습니다. 오늘날 우리가 미래의 수평선에 두고 멀리 내다보는 황금시대를, 그들은 그 옛날 그들보다 훨씬 먼 과거에 존재했다고 생각했습니다.

그런 까닭에 그들이 품었던 아름다움의 정서에 대한 열정이 그들로 하여금 과오를 범하게 했던 것입니다. 정서는 물론 이 끝없는 대자연 속에 군림하고 있습니다. 하지만 그것은 인간이 자기 이성의 초보적인 노력으로 표시할 수 있는 것보다 훨씬 복잡합니다. 뿐만 아니라 그것은 영구히 움직임을 계속하고 있습니다.

그러나 조각은 이 협소한 정서에 고무될 때 가장 찬란하게 빛날 수 있었습니다. 고대 그리스의 조용한 아름다움이 투명한 대리석

으로 표현될 수 있었던 것도 그 때문입니다. 사상과 그 사상이 활용했던 재질과 완전한 조화를 이룰 수 있었던 것도 그 때문입니다. 근대 정신은 그와 반대로 자기 스스로를 변화시킴으로써 모든 형체를 흐트러버리고 파괴합니다.

결국 어떤 예술가도 페이디아스보다 더 훌륭해질 수는 없을 것입니다. 사회는 진보하지만 예술에는 진보라는 것이 없으니까요. 모든 인간의 꿈이 어느 전당의 합각머리에 표현되었던 시대*에 그 빛을 발휘한 이 조각가는 고금을 통해 비교할 수 없을 만큼 독보적인 최고의 존재일 것입니다.

미켈란젤로의 '노예'와 '피에타'

자, 보세요. 전체가 두 방향으로 크게 나뉘어 있습니다. 다리는 이쪽으로 그리고 동체는 저쪽으로. 이러한 것이 이 자세에 커다란 힘을 주고 있습니다. 수평의 균형은 전혀 없습니다. 오른편 허리가 치켜오르고, 또한 오른편 어깨가 가장 높은 수평에 있습니다. 그 때문에 동세가 더욱 강화되고 있습니다.

수직선을 관찰해보면, 머리에서 수직선이 발 위로 떨어지지 않고 양쪽 발 사이에 떨어지고 있습니다. 그래서 양쪽 다리가 동체를

* BC 5세기 중엽 페이디아스 지휘로 만들어진 아테네의 파르테논 신전 합각머리는 군상의 조각으로 장식되어 있었다. 그 일부는 현재 대영박물관에 소장.

피에타_ 미켈란젤로 1498–1499
대리석, 로마 산피에트르 대성당 입구.

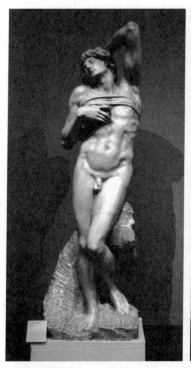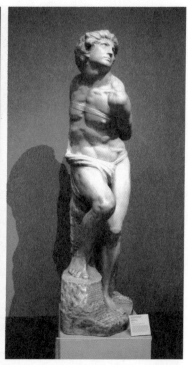

노예_ 미켈란젤로 1513-1516
대리석, 파리 루브르 미술관.

받치기 위해 동시에 노력하고 있는 것처럼 보입니다.

그리고 전체의 자태를 봅시다. 특히 떠받치고 있는 지주인 구부린 다리는 앞으로 돌기한 형상이고, 웅크린 가슴은 움푹 들어간 형입니다.

이것은 아틀리에에서 점토로 만든 조상(彫像)을 통해 당신에게 보여주었던 특징을 그대로 증명하고 있습니다.

떠받치고 있는 지주의 형상이 여기에서는 웅크린 가슴의 요형(凹形)뿐만이 아니라 위로 치켜든 팔꿈치를 앞으로 내밀고 있기 때문에 더욱 그렇게 보이도록 되어 있습니다.

이 독특한 윤곽은 전에도 말한 것처럼 중세기의 모든 조각에서 볼 수 있는 형상입니다.

몸을 기울이고 아기를 안고 있는 성모, 십자가에 못 박혀 다리를 구부리고 그의 고통을 통해 속죄하는 인간들에게 동체를 향하고 있는 그리스도, 아들의 시체 위에 몸을 구부리고 있는 '피에타'에서의 슬픔에 잠긴 성모 – 모두가 다 그것입니다.

미켈란젤로는, 다시 한번 말하지만, 고딕 예술의 최후이자 최고의 존재입니다. 마음의 반성과 고통, 혐오, 물질이라는 사슬에서 벗어나려는 노력, 이런 것이 그의 영감을 형성하는 요소입니다.

이 '노예'들은 쉽게 끊어질 듯이 보이는 약한 줄에 매달려 있습니다. 이것은 조각가가 그들의 감금이 정신적인 감금이라는 것을 특별하게 나타내고 싶었기 때문입니다. 미켈란젤로는 교황 율리우스 2세에 의해 정복된 지역을 이 상을 통해 나타내려 했지만 동시에 어

떤 상징적 가치를 나타내려고 의도했던 것입니다. 이 노예들은 모두 육체라는 외피를 벗어던지고 무한의 자유를 얻으려 하는 인간의 영혼입니다.

오른편 '노예'의 얼굴을 보세요. 베토벤의 얼굴을 연상시킵니다. 미켈란젤로는 위대한 음악가들 중에서 가장 비통한 사람의 용모를 미리 알고 있었던 것입니다.

미켈란젤로 자신이 그 가슴에 우수를 품고 있었던 것은 그의 생애가 입증하고 있습니다. 그는 자신의 아름다움을 단시(短詩)에서 말하고 있습니다.

'사람들은 왜 아직도 생명과 환락을 바라는가. 지상의 기쁨은 우리를 유혹하고 우리를 해친다.'

미켈란젤로가 만든 조각의 인물들은 모두 숨이 막힐 정도로 긴장하고 있으며, 스스로의 파멸을 원하고 있는 것처럼 보이기도 합니다. 모든 것이 다 절망 속에 살고 있으며, 너무 심한 절망의 압박 때문에 당장에 온몸을 내던질 것처럼 보입니다.

미켈란젤로는 만년에 실제로 조각들을 파기해버리기도 합니다. 예술이 그를 만족시키지 못했던 것입니다. 그가 바랐던 것은 무한이었기 때문입니다. 그는 이렇게 쓰고 있습니다.

"회화도, 조각도 이제는 우리를 받아들이기 위해 십자가 위에서 팔을 펼치고 있는, 신의 사랑을 갈망하는 그 마음을 끌지는 못한다."

이 말은 바로『그리스도를 본받아서』를 쓴 신비가*의 말과 일치합니다.

"지상의 지혜는 땅위의 나라를 가볍게 여기고 하늘나라로 가는 데 있다. 이다지도 덧없이 헤어져야 할 땅의 존재에 집착하여, 영원의 기쁨을 서둘러 구하지 않는 자의 가엾음이여."

(로댕은 잠시 지난날의 어떤 일에 대해 생각하는 듯했다.)

피렌체의 성당에서 미켈란젤로의 '피에타'를 보고 깊은 감동을 느꼈던 적이 있습니다. 이 걸작은 평상시에는 어두운 그늘 속에 있었는데 그때는 커다란 은촛대로부터 불빛을 받고 있었습니다. 그런데 합창단에 있던 한 소년이 자기 키만큼이나 높은 촛대로 다가가더니 바람을 훅 불어 불을 꺼버렸습니다.

그 순간 이 영묘한 조각은 사라져버렸습니다. 나에게는 그 소년이 생명을 지워 없애는 죽음의 신령처럼 보였습니다. 나는 그때 내 마음속에 새겨진 강력한 영상을 지금도 소중하게 지키고 있습니다.

나 자신에 대해 조금 이야기하자면, 나는 평생을 통해 이 두 조각가 ─ 페이디아스와 미켈란젤로의 방식 사이를 오락가락 하고 있었다고 할 수 있습니다.

처음에는 고대 조각에서 출발했지만 이탈리아에 가서는 피렌체의 대가에게 매혹되어 빠져들고 말았습니다. 내 작품은 확실히 미켈란젤로의 열정에서 큰 영향을 받고 있습니다.

* 기독교 수도사인 토마스 아 켐피스(1380~1471)를 가리킨다.

그 후 최근에 와서 나는 다시 고대 조각으로 돌아가고 있습니다.

미켈란젤로가 자주 선택하는 주제 – 심각한 인간 정신이나 노력과 고통의 신성 같은 것도 물론 엄연히 위대한 진실입니다. 하지만 나는 미켈란젤로가 인생 – 이 지상의 생활 – 을 모멸하는 태도에는 찬성할 수 없습니다.

지상의 모든 활동이 아무리 불완전할지라도 아름답고 선합니다. 우리가 노력해야 하는 곳이 어디까지나 이 지상뿐이라는 사실 하나만을 위해서라도 인생을 사랑하고 싶습니다.

나는 자연을 살펴보는 관찰을 끊임없이 계속하고 있습니다. 끊임없이 그리고 조용히 노력하고 있습니다. 우리들이 목표로 삼는 것은 맑고 깨끗한 상태입니다. 그렇지만 우리들의 마음속에서 신비에 대한 그리스도교적 우수가 모두 없어지는 일은 결코 없을 것입니다.

아름다운 여성 예찬

(여체 모델의 소묘를 폴 구젤에게 보여주면서)

아아! 이 어깨를 보세요. 정말 황홀합니다! 완벽한 미의 곡선입니다. 내가 그린 이 소묘는 좀 무거워요. 여러 번 해보았지만…… 도저히…… 여기에 같은 모델을 그린 것이 또 하나 있군요. 이것이 조금은 근접한 것 같군요. 어떻든…….

이 목을 보세요. 부드러우면서도 우아한 팽창을 보세요. 비현실적일 정도로 아름답습니다.

그리고 이 허리 – 얼마나 불가사의한 파동이 있습니까. 매끈매끈한 표피 속에 쌓여 있는 근육의 이 미묘한 파동을 보십시오.

(구젤이 아름다움이란 얼마나 오래 가는 것이냐고 물었다.)

아름다움은 쉽게 변하는 것입니다. 이렇게 말해도 될지 모르겠습니다만 '여자는 태양의 경사에 따라 시시각각으로 변하는 풍경과 같다'는 그 비유가 거의 정확할 것입니다.

젊음, 처녀 때나 결혼기의 젊음, 몸에 새로운 혈기가 충만하고 탄력 있는 열기 속에 둘러싸여 사랑을 두려워하면서 동시에 사랑을 도발하는 그 젊음 – 그런 시기는 겨우 몇 달밖에는 지속되지 않습니다.

처녀에서 어머니가 되면 상당한 변형이 일어납니다. 욕정의 피로와 정열의 격앙이 매우 빨리 조직을 이완시켜 선을 약하게 합니다. 물론 처녀가 성적 경험을 하게 되면 다른 종류의 아름다움이 나타나고 또 그것 역시 찬탄할 만한 것이기는 합니다만 순결성이 옅어집니다.

(구젤은 근대의 여성이 페이디아스의 모델이 되었던 여성들보다 훨씬 더 순결성이 떨어지는 것 같다고 말했다.)

전혀 그렇지 않습니다.

(하지만 그리스의 비너스의 완전함은 특별하지 않은가요?)

옛날 그리스의 예술가는 그것을 보는 눈을 가지고 있었습니다. 그런데 오늘날의 예술가들은 장님입니다. 여기에 모든 차이가 있습니다. 실제 그리스의 여성들이 아름다웠던 것은 사실입니다만 그 아름다움은 주로 그녀들을 재현한 조각가의 머릿속에 있었던 것입니다.

지금도 당시의 그녀들과 완전히 똑같은 여성이 있습니다. 주로 남유럽의 여성들은 - 이를테면 근대 이탈리아의 여성 - 페이디아스의 모델과 같은 지중해형입니다. 이 타입의 주요한 특징을 들자면 어깨와 골반의 넓이가 같다는 것입니다.

(야만인의 침략으로 인해 종족이 섞이면서 고대의 아름다움에 변화가 일어나지는 않았습니까?)

아닙니다. 가령 야만족이 지중해의 민족만큼 아름답지 못하고 균형이 잡혀 있지 않았다 하더라도, 종족이 섞이며 생긴 오점을 시

간이 깨끗이 정화해서 고대형의 조화를 다시 나타내는 역할을 했을 것입니다.

아름다움과 추함이 같이 어울려 있을 경우, 최후의 승리를 거두는 것은 항상 아름다움입니다. 자연은 그 고유의 법칙에 의해 항상 최상을 향해 나아갑니다.

지중해형 외에 또 북방형이 있습니다. 프랑스의 여성들 중에도 이런 타입이 많이 있습니다. 그리고 독일 인종이나 슬라브 인종의 여성들 중에도 많습니다.

이 타입은 골반이 특히 발달해 있으며 어깨가 좁습니다. 이러한 신체 구조는, 이를테면 장 구종*이 만든 님프나 와토의 '파리스의 심판'에 그려진 비너스나 우동**의 '디아나' 같은 작품들에서 볼 수 있습니다.

일반적으로 가슴을 약간 앞으로 웅크리고 있는데, 고대형이나 지중해형은 이와 반대로 흉곽이 벌어져 있습니다.

그러나 사실, 지상의 인류는 각 인종마다 각각 고유한 아름다움을 지니고 있습니다. 그것을 발견하기만 하면 됩니다.

최근에 나는 캄보디아의 왕과 함께 파리에 온 몸집이 작은 무희에게서 무한의 기쁨을 느껴 그녀를 묘사한 일이 있습니다. 그 가느다란 수족의 섬세한 자세는 특이한 아름다움을 지니고 있었습니다.

* Jean Goujon ; 1515~1566, 프랑스 르네상스 최대의 조각가, 건축가. 이탈리아의 고전조각을 연구하여 루브르 궁전의 장식 조각에 수완을 발휘했다.

** Jean Antoine Houdon ; 1741~1828, 18세기의 프랑스 대표적 조각가.

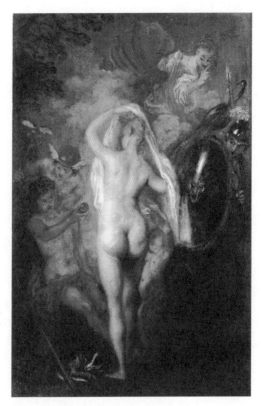

파리스의 심판_ 장 안트완느 와토 1720
캔버스에 유채, 파리 루브르 미술관.

디아나_ 우동

대리석, 파리 루브르 미술관.

그 여자는 지방이 전혀 없고 근육이 뚜렷이 드러나 있었습니다. 그 힘줄이 어찌나 강한지 거기에 붙은 관절의 크기가 사지의 관절과 같으며, 한쪽 다리를 직각으로 앞으로 쳐들어 한쪽 다리만으로 상당히 오래 서 있을 수 있었습니다. 흡사 나무가 땅에 뿌리를 박은 것처럼. 그러니까 유럽 사람들과는 전혀 다른 특성을 지니고 있으며, 그 기묘한 힘 속에 훌륭한 아름다움이 깃들어 있었습니다.

요컨대 아름다움은 어디에나 있습니다. 아름다움이 우리를 외면하는 것이 아니고 우리들의 눈이 아름다움을 알아보지 못하는 것입니다.

인체는 영혼의 거울

아름다움이란 성격과 표현입니다.

자연계를 통틀어 인체만큼 성격이 두드러지게 나타나는 존재는 없습니다. 인체는 그 힘과 우아함으로 가장 변화가 풍부한 도형을 보여줍니다. 동체의 굴곡은 줄기이며, 유방의 미소와 얼굴 그리고 현란한 머리카락이 화관에 해당합니다.

때로 인체는 부드러운 칡나무를 연상시키기도 합니다. 오디세우스는 나우시카*를 만났을 때 이렇게 말했습니다.

* '오디세이아'에 나오는 파이아케스 족의 공주. 트로이 전쟁 이후 귀향하던 오디세우스의 배가 난파되었을 때 그를 궁정으로 안내한다.

"당신을 보면, 저 델로스의 아폴로 신전 옆에서 하늘을 향해 씩씩하게 뻗은 종려나무를 보는 것 같군요."

또 뒤로 젖혀진 탄력성 있는 인체는, 에로스가 눈에 보이지 않는 화살을 걸어둔 활시위처럼 되기도 합니다.

그런가 하면 옹기의 형체가 되기도 합니다. 나는 간혹 모델에게 낮은 위치에서 등을 돌리고 다리와 팔을 앞으로 놓게 합니다. 이 자세를 취하면 배는 가늘고 허리가 굵은 등의 윤곽만이 보입니다. 그것은 곧 미묘하게 팽창한 항아리의 형체가 됩니다. 미래의 생명을 속에 담고 있는 질그릇 같은 모양이 되지요.

인체야말로 독특한 영혼의 거울입니다. 또한 그렇기 때문에 최고의 아름다움이 그곳에 있습니다.

여성의 육체는 불가사의한 항아리
거룩한 조화의 손으로 만들어진 진흙에
숭고한 정신이 스며들고
피부를 통해 영혼이 빛을 발하는 물체
성스러운 조공(彫工)의 손가락 자국에 새겨진 점토
입맞춤과 정념을 유혹하여 생동하는 진흙 덩어리
그 모습은 경건하고, 사랑이야말로 궁극의 승리자니
사람의 마음은 신비를 끌어안아
이 의혹이 한갓 상념에 불과한지 알지 못한다.
이윽고 오감의 불꽃이 피어오르면

아름다움을 포옹하는 자야말로 신을 포용하는 것이다!

그렇습니다. 빅토르 위고는 이 사실을 잘 알고 있었습니다. 우리가 인체에서 찬미하는 것은 단순히 그 아름다운 물질적 형체가 아니라, 그 이상의 것입니다. 내부로부터 빛을 발하는 듯이 보이는 내면의 불꽃입니다.

예술가와 대중에 대하여

(모클레르* 여사가 로댕의 데생을 바라보며 일본 사람의 그림이 생각난다고
말했다.)

그것은 서양의 수법으로 만든 일본 예술이라고 말할 수도 있습
니다. 일본인은 자연의 찬미자입니다. 그들은 매우 독특한 방법으
로 그것을 연구하고 터득했습니다. 원래 예술이라는 것은 자연을
연구하는 일입니다. 고대 예술이나 고딕 예술을 위대하게 만든 것
은 다름 아닌 자연에 대한 연구였습니다. 자연입니다. 모든 것이 그
안에 있습니다.

예술은 천천히 나아갈 것을 요구한다

우리는 아무것도 발명하지 않습니다. 아무것도 창조하지 않습니
다. …… 문학이라는 예술에 대해 세밀한 부분까지는 모르지만 근

* Camille Maucliar ; 로댕 주변에는 로댕을 숭배하던 여인과 제자들이 많았다. 정확하게는
 알 수 없으나, 그중 한 사람이었거나 비서였을 것으로 짐작되며, 로댕에 관한 글을 썼다.
 - Camille Maucliar, "L'Art de M. Auguste Rodin", Revue des revues(June 15, 1898)

본적인 원칙은 글을 쓰는 사람이나 조각을 하는 사람도 마찬가지라고 믿습니다.

…… 옛날 그리스 사람들은 눈에 보이는 대로의 형체를, 약간의 과장을 가해 모사했을 뿐입니다. 어디까지나 성실하게, 어디까지나 자연을 신앙하는 마음으로. 그렇구말구요. 성실해야 합니다. 전 생애 동안 내내 성실해야 합니다.

자기가 만든 조각에 잘못된 부분이 있는 것을 스스로 알고 있으면서도 '설마 일반 대중들은 모를 테지, 이번은 그대로 두고 다음에나 잘하자, 그런 식으로 생각해서는 안됩니다. 일반 대중이 그것을 알아차리지 못하는 경우에도 자신은 그것을 인정해야 합니다. 대충 속이고 넘어가는 것이 습관이 되고 그때그때 적당하게 처리하여 만족하게 되면 나중에는 아주 타락하여 나쁜 조각이 되고 맙니다.

예술가는 자기 양심과 적당히 타협해서는 안됩니다. 대수롭지 않은 사소한 일을 대할 때에도 진실해야 합니다. 사소한 문제가 나중에는 모든 것이 되기 때문입니다.

…… 예술은 천천히 나아갈 것을 요구합니다. 사람들이 생각하는 것 이상으로 말입니다. 특히 젊은 시절에는 미처 생각하지 못할 만큼의 참을성을 요구합니다. 이것을 터득하기까지는 상당히 어려운 일입니다.

요즈음은 모두 너무 빨리 나아가려고 합니다. 자신을 돌아볼 시간도 없어요. 젊은이들은 그것이 어떤 가치가 있는 일인지 생각해 볼 겨를도 없이, 그저 바로 눈앞에 나타나는 최초의 창작자에게 달

려들어 그것을 모방합니다.

계산에 의한 창작, 창작이라기보다는 제멋대로 기분에 따르는 짓 – 그런 것은 진실이 아닙니다. 만약 계산을 하기 시작한다면 그것은 다른 것과 마찬가지로 '관습화된 형식'이 됩니다.

따라서 먼저 자연에 기초를 두고, 그런 다음 나중에 자신의 자질에 맡깁니다. 그러면 자신의 자질을 예술로 끌어들일 수 있습니다.

자질이라는 것은, 만약 그것이 참으로 견고한 것이라면 오래 보존이 되기도 하고, 또 반드시 그 모습을 나타내게 됩니다.

이를테면 산길을 가는 말과 같습니다. 영특한 말은 자기가 나아가는 독특한 길을 발견합니다. 하지만 참다운 자기 발견에 다다르기 위해서는 오랜 시간의 연구가 있어야 합니다. 연구도 하지 않고 처음부터 어떤 효과만을 노리는, 계산을 통해 작품을 만들면 그 조각은 타락합니다. 문학에도 타락한 문학이 있는 것처럼.

여러 군데의 미술관을 관람하며 다니던 젊은 예술가가 있습니다. 그는 자신이 미술관에서 나오자마자 달라진 것처럼 생각합니다.

'나는 이제 달라질 것이다. 지금은 전과 다른 '예술적 사고'를 하게 되었다. 일본 예술, 혹은 보티첼리의 예술을 습득했으니 이제 새로운 마음 – 양식으로 일을 시작하자.'

사실 그런 젊은이들이 전과는 다른, 새로운 예술적 사고를 갖게 되었을지도 모릅니다. 하지만 그것은 참다운 자기 발견이 아니며 어쩌다가 습득하게 된 것에 지나지 않습니다.

오늘날에는 일을 배우는 방식 – 참다운 배움의 방식이 끊어지고

말았습니다. 아나톨 프랑스가 오늘 아침에 이런 얘기를 하더군요.

"옛날에는 대가의 제자가 되려면 스승의 집에서 아틀리에 청소도 하고, 화구의 물을 갈기도 하고, 모델 노릇도 하면서 정작 자신의 그림을 그리기까지 2년여의 시간을 보냈다."

정말 그랬습니다. 지금은 모든 수단이 너무나 용이하기 때문에 그러한 시간들을 필요로 하지 않습니다. 아무도 그런 시간을 가지려고도 하지 않습니다.

그러나 스승 밑에서 배우는 시간들, 바로 그것에 비결이 있습니다. 저항, 다시 말해 극복해야 할 장애물이 힘을 길러주고 성격을 형성합니다.

고대인들은 필요 이상의 정열이 필요하지 않았습니다. 그들은 오직 아름다움만을 찬탄하고 그것을 모방하면 그만이었습니다. 어느 정도 강하게 혹은 약하게 모방을 했을 뿐입니다.

예술이란 있는 그대로의 모방과는 다릅니다. 이 점에 관해서는 나중에 자세히 설명하기로 하지요.

예술은 대중에 의해 지지된다

고딕 시대의 사람들은 선천적으로 풍부한 감성을 지닌 훌륭한 사실주의자였습니다. 나는 다만 그들이 지녔던 예술의 힘을 몸소 느꼈을 뿐이고, 그것이 내 몸 깊숙한 곳에 배어 있음에도 불구하고

아직은 나 스스로도 그들의 수단을 설명할 수가 없지만…….

르네상스 시대의 조각가는 그리스 사람과 같은 정열을, 그와 같은 애정을 가지고 있었습니다. 거기다가 약간의 기교를 – 재기발랄함 또는 교묘하게 조립하는 솜씨를 부렸다고 할 수 있습니다.

그러한 옛날의 예술가들은 모두 일반 대중이 예술을 사랑하던 시대에 살고 있었습니다. 다시 말하자면 일반 사회의 취미가 예술가를 지지해주고 있었습니다.

그런데 지금 우리 시대에 일반사람들은 예술세계의 바깥에서 살고 있습니다. 예술은 이미 군중들을 위해 존재하지 않습니다.

고대인의 주변 환경에는 위대한 예술을 위한 분위기가 있었습니다. 오늘날에는 이미 일반 대중에게 위대성이 없어졌습니다. 대중의 수준이 떨어진 것이지요. 그것이 결점입니다. 우리는 결코 대중에 의해 지탱되지 못하고 있습니다.

(그러나 어느 시대에도 위대한 예술가는 몰이해와 고난을 겪었던 것이 아닐까요?)

절대로 그렇지 않습니다. 예술가에 대한 박해가 있었던 때는 퇴폐시대 외에는 없었습니다. …… 예술가의 자질은 일시적으로 상실되기도 하는, 그런 능력입니다. 일단 밑으로 잠겼다가 멀리서 다시 표면에 떠오르는 흐름처럼 언젠가는 반드시 다시 나타나지요. 그렇기 때문에 대가들의 작품을 관찰하고 찬미하는 것이 방해받지 않도록 해야 합니다.

그것을 찬미하는 까닭은 그 자체가 훌륭하기 때문이지 우리가

그것을 모방하기 위해서는 아닙니다. 모방은 반드시 자연으로부터 직접 얻어와야 합니다.

가령 고대 예술을 모방하는 경우에는 어떻게 될까요. 루이 필리프 시대*의 조각이 바로 그것입니다. 그야말로 추악합니다.

내 작품이 고대 그리스 사람을 닮았다는 말을 가끔 합니다. 어쩌면 정말 그럴지도 모릅니다. 하지만 모방을 해서 그런 것은 아닙니다. 단순한 모방이라면 마찬가지로 루이 필리프처럼 되고 말겠지요.

루브르 박물관을 구경하고 나오면서 내가 "나도 고대 예술을 만들어보자!"라고 외치면서, 보고 온 것을 복제하기 위해 내 아틀리에로 돌아온다고 상상하는 사람들이 있는 모양입니다. 그렇지는 않습니다.

루브르 박물관을 방문하는 것은 나로서는 좋은 음악을 한 시간 듣고 있는 것과 같다고 할 수 있습니다. 그것이 나를 격려해줍니다. 그것이 내 나름대로의 독창성을 가져야 한다는 갈망을 느끼게 합니다.

내가 본 옛사람의 작품은 충분히 나를 도취하게 만들지만, 완전히 빠져들어서는 안됩니다. 나는 나대로 조용히, 그리고 천천히 생각을 해야 하니까요…….

* Louis Philippe ; 1773~1850, 프랑스 혁명 이후 1830년 의회 선출에 의해 왕위에 오른 프랑스 부르봉 왕조 최후의 왕. 당시의 예술은 아카데믹한 퇴폐주의의 경향에 치우쳐 있었다.

위대한 예술의 조건

디드로*는 재주가 많은 사람이었지만 조금은 세속적이었습니다. 그리고 루소만큼 성실하지 못했어요. 말하자면 디드로가 그리스 사람의 기질을 충분히 받아들여 이해하기에는 시대가 너무 멀리 떨어져 있었던 것입니다.

인체라는 건축의 번역자

옛날 그리스 사람들은 이 세상에서 가장 위대한 조각가였습니다. 그들은 자연을 성실하게 묘사했으며 그것을 수정하지 않았습니다!

모델을 수정한다 – 모델 자체가 이미 훌륭한데 왜 수정을 합니까! 이 점이 중요합니다. 여기에 대중이나 일부 예술가들의 터무니없는 착각이 있습니다. 우리가 무엇을 수정할 수 있다고 착각하는 것이지요. …… 가령 그럴 수 있다고 하면 나 역시 어리석고 부족한

* Denis Diderot ; 1713~1784, 프랑스 계몽기의 철학자, 예술비평가.

머리로 이 영묘한 존재인 자연을 변형하려 들겠지요. 옛 사람의 작품에 대해서도 제대로 터득하지 못한 주제에 마구 뜯어고치려 하겠지요. 그것을 꾸미겠다는 구실을 내세워서 말입니다!

그러나 그래서는 안됩니다. 사실 우리는 아무것도 모르고 있기 때문입니다. 이 우주를 아직 잘 모르니까요. 우리들은 결코 그런 생각을 해서는 안됩니다. 자연보다 내가 더 강하다, 혹은 더 현명하다고 생각하는 사람들은 자연을 수정한답시고 오히려 예술을 악의 길로 끌고 가는 것입니다.

사실 자연이 불완전한 것이 아니라 그들의 마음이 왜곡되어 있는 겁니다…… 자연을 변경시키는 것은 그것을 파괴하는 일입니다. 수정이나 수식이 가능하다든가 그렇게 해도 괜찮다고 생각하는 편견에서 나타나는 것이 바로 '이상주의'입니다.

나를 이상주의자라고 말하는 사람들이 있습니다. 그들이 보기에는 내가 뭔지 이상스럽고, 몽환적이며, 일종의 문학적인 조각 – 다시 말해 어떤 이념을 추구하고 있다는 것입니다. 하지만 사실 그것은 오히려 그 사람들의 상상 속에만 존재하는 것에 지나지 않습니다. 나는 그들이 어떤 말을 하든 상관하지 않았습니다. 논쟁에 시간을 낭비하고 싶지는 않으니까요.

오히려 나는 고대인들과 같은 사실주의자입니다. 나는 수정을 시도하기보다는 인체라는 훌륭한 건축을 번역하는 일에 힘을 쏟았습니다. 그래서 처음에는 아주 엄격하고 정확한 모사를 통해 '청동 시대'를 만들었던 것입니다. 하지만 나는 그것으로 만족할 수 없었

습니다. 내 조각에서 느껴지는 차가움 때문이었습니다.

사람들은 '청동시대'도 훌륭한 걸작이라고 말하지만 나는 '로쉬 폴 흉상'이나 '빅토르 위고 흉상'이 더 좋습니다. 조소감이 더 크게 표현되어 있거든요.

그런데 이 제2의 작풍에 다다르기 위해 그처럼 엄밀한 제1의 작풍을 거쳐 가야만 했습니다. 말하자면 살아 움직이는 생체에서 해부적 지식을 얻은 것이지요. 보통 사람들이 이해하고 있는 해부는 잘못된 것입니다. 그것은 이미 죽어 있는 시체이며 살아 움직이는 자연이 아닙니다. 여기에는 큰 차이가 있습니다.

대중은 완성을, 예술가는 영원을 추구한다

……그 이후에 나는 예술에는 어떤 위대성 – 일종의 과장이 필요하다는 것을 깨달았습니다. 앞에서 그 부분을 지적한 일이 있었지요. 오늘은 그것을 설명하겠습니다.

플로베르였다고 생각합니다만 그는 "과장을 하지 않고서는 위대성을 표현할 수 없다"라는 말을 했는데 그의 말은 진리를 제대로 포착해낸 것이라고 생각합니다.

조각에서는 근육의 융기에 억양을 가하기도 하고, 생략하기도 하고, 깎아내기도 합니다. 그렇게 함으로써 힘과 풍부함을 부여합니다. 즉 조각은 기복 – 높고 낮음을 표현하는 예술입니다. 조소감

이 없는 매끈하고 부드러운 인체는 조각이 아닙니다.

그런데 이해가 부족한 사람들은 면을 정확하게 표현하고, 조각상 전체를 긴장시켜 놓은 기법을 보고서, '이 작품은 아직 완성이 되지 않았다'고 말합니다. 사실은 그 정반대입니다.

극단으로 수행된 표현에 의해, 인체는 비로소 전체적으로 견실함과 활기를 얻게 되는 것입니다. 조소감, 이것이 곧 생명의 표현입니다. 생명 그 자체입니다. 만물이 다 그것을 지니고 있습니다.

그런데 일반 대중들은 이것을 이해하지 못합니다. 예술과 매끈하게 표현된 아름다움을 혼동하고 있습니다. 대중은 매끄럽게 다듬어진 인체의 조각에 익숙해져 있습니다. 단순한, 널빤지를 깎아 놓은 것 같은 밋밋한 것들에 익숙해져 있는 것이지요.

좋지 않은 작품을 많이 남긴 네오 그리스 양식이 대표적인 예입니다.* 게다가 더 좋지 않은 것은 대중들이 거기에서 한 발자국도 더 나아가지를 못한다는 것입니다.

대중이 다다르지 못하는 예술의 단계가 있습니다. 그것은 대중의 사상과는 다른 영역입니다. 엄청난 재능을 지녔던 조각가 프레오**가 이런 말을 했습니다.

"일반 대중은 완성(즉 유한)을 원하지만, 나는 미완성(즉 영원)을

* 어느 특정한 시기를 가리키는 게 아니고 로마시대 이후에 고전 그리스 시대의 완벽한 자태와 기교를 모방했던 아카데믹한 조각을 말함.

** Antoine-Auguste Préault ; 1809~1879. 로댕 이전의 로마네스크 중세 조각에 영향받은 작품들을 만들었다.

원한다."

자연을 모방하는 것이 예술의 목적은 아닙니다. 좁은 의미에서는, 가령 자연으로부터 직접 찍어낸 석고형은 가장 정확한 모사품이 될 수는 있습니다. 그러나 그것에는 생명이 없습니다. 움직임도 없고, 무엇인가를 말하려는 무언의 힘도 없습니다.

다시 말해 정말 필요한 것은 '과장'입니다. 지금 우리가 본 조각상에는 '증폭'(amplication)이 있습니다.

어느 한 면에 가해진 과장이, 반사적으로 다른 부분에는 섬세함과 우아함을 제공하는 효과를 가져옵니다. 물론 그 예술가가 의도한 곳으로 정확하게 도달했을 때의 경우이겠지요.

조각은 면과 조소에 달려 있다

그러나 조각에서는 모든 효과가 면에 선을 추구하면서 조소를 나타내는 방법에 달려 있습니다. 오목한 부분과 부풀어오른 부분 사이에 그 둘을 연결하는 단계적 변화에 조심하면서, 그늘진 면과 밝은 면과의 조화로운 변화의 기복을 만드는 방법에 달려 있습니다.

조소를 부각시킴으로써 힘이 느껴지며, 아름다움과 부드러움을 얻게 됩니다. 그러나 하나의 신체에서 어떤 부분만 억양을 주고 다른 부분을 전혀 무시해서는 안됩니다. 각 부분이 비례를 유지하면서 작가가 생각하는 억양을 전체적으로 강화해나가야 합니다. 그

리고 이 증폭의 비율은 작가에 따라 다릅니다. 작가의 의도에 의해 그의 기질이 조각에 나타나기 때문입니다.

고대 조각에서 힘이 있어 보이는 것은 구조와 조소에 의해서입니다. 고대 조각은 면에 대한 인식을 가지고 있습니다. 세부를 따로 따로 만드는 것은 중대한 착오이며 – 그야 물론 각 부분도 잘 만들어야 합니다만 – 반드시 전체와 연관시켜야 합니다.

흉상을 만들 경우 세부를 하나하나, 즉 볼, 코, 입, 눈을 따로따로 만들어서는 안됩니다. 전체를 가장 먼저 구축해야 합니다. 이를테면 머리를 형체가 독특한 하나의 달걀로 보는 것입니다. 독특한 구체라고도 할 수 있지요. 이 구체는 보는 각도에 따라 프로필 – 윤곽이 다릅니다. 따라서 그것을 표현하기 위해서는 주위를 몇 번이나 돌면서, 하나하나의 프로필을, 구체적인 한계 내에서 묘사해야만 합니다.

프로필을 다각도로 연구하면 속지름, 즉 입체적인 깊이를 파악하게 되고 그렇게 함으로써 구조가 견고해집니다. 그렇지 않고 평면에서만 살펴보면 평편한 것밖에는 나오지 않습니다. 어느 한 측면에서만 본 것 같은 작품, 시계에 붙어 있는 장식인형 같은 작품 외에는 만들어지지 않습니다.

나는 머리, 또는 인체를 전체로서, 바람에 흔들리는 하나의 유동체로 바라봅니다. 세부는 거품이 일듯이, 전체의 동세에 따라 우연하게 차츰차츰 표면에 나타납니다. 그리하여 각각 그 위치에서 면전체의 구성에 복종하게 됩니다.

만약 이 원칙이 지켜지지 않을 경우 그 조각은 힘이 느껴지지 않고, 단단하지도 못하며, 면은 허물어지고 조소는 녹아버려 전체가 유약해지는 오류에 빠져버립니다.

…… 예술은 자연의 방법을 발견하는 것을 통해 근본에 입각한, 참으로 훌륭한 예술이 될 수 있습니다. 그러므로 이 원칙이야말로 그것이 근본이라는 뜻에서 물질적인 것이고 원시적인 것임을 알 수 있겠지요.

면과 조소 – 이것이 토대입니다. 여기에 사람들이 말하는 이상주의는 아직 없습니다. 손의 기교 외에는 없습니다. 손으로 대상을 더듬어 찾아내는 것이 전부입니다.

그런데 사람들은 이 이치를 솔직하게 인정하지 않습니다. 사람들은 현실을 사실 그대로 인정하기보다 뭔가 이상스러운 것, 초인간적인 것을 좋아하는 경향이 있습니다.

하지만 우리가 지금 보고 있는 작품을 만들었던 옛날 그리스의 조각가들은 현실에 충실한 현인에 지나지 않으며 그 예술은 일종의 기하학입니다.

천천히 생각하면서 하는 일, 손으로 더듬어서 대상을 찾아내는 일, 그것은 어쩌면 인스피레이션(inspiration;靈感)에 비하면 아름답지 못한 것처럼 보입니다. 얼른 눈길을 끄는 신기한 맛이 없으니까요. 하지만 이것이 예술의 근원입니다.

예술의 본질과 천재

(어느 날 저녁, 로댕의 아틀리에에서 모클레르 여사가 '지옥의 문' 상부의 조각을 보면서, "저녁 무렵에는 더욱 아름답게 보이는군요"라고 말했다.)

사실 그렇습니다. 또 당연히 그래야 합니다. 나는 이 인체를 만들 때 주로 그늘 아래에서 작업을 했으니까요. '진실'은 작품 속에서 연속성을 유지하고 있습니다. 결코 중단되지 않습니다.

이 조각의 원리, 모든 요소를 회전시키는 주축은 '균형'입니다. 다시 말해 정확하게 만들어진 양의 분배입니다. 움직이지 않는 고정된 양이 아니고 동세의 이동에 따라 움직이는 양입니다.

어쩌면 이 '양의 분배'가 움직임을 형성한다고도 말할 수 있습니다. 각각의 부분이 균형을 이루어, 양이 선으로 표현되어 아름다운 신체를 보여줍니다. 그것이 눈앞에 있는 사실, 물질적인 사실입니다. 그리고 이것이 예술의 본질입니다.

감정은 어디에서 나오는가

삼라만상은 자연의 본질적인 대법칙에 의해 운행됩니다. 예술에

있어서도, 남녀간의 연애에 있어서도 마찬가지입니다. 연애는 많은 사람에게 꿈이 되기도 하고 또는 마음의 갈등을 일으키는 요인이 되기도 합니다. 또는 궁전, 향수, 장식품, 혹은 예쁜 여성과 즐기는 만찬이기도 합니다. 하지만 원래는 전혀 다릅니다.

연애의 본질은 '두 사람이 합치는 일'입니다. 다른 요소들은 모두 곁가지에 지나지 않습니다.

같은 이치로 예술에 있어서도 본질이 필요합니다. 면이 필요합니다. 면이란 무엇입니까. 볼륨 – 양입니다 – 높이·길이·두께입니다. 모든 측면에서 관찰하여, 정확하게 묘사된 양입니다.

다시 말하자면 움직임은 양의 이동에 따라 새로운 균형을 형성합니다. 사람의 신체를 걸어다니는 전당(殿堂)이라고 보았을 때 전당에 중심이 있는 것처럼, 신체도 그 중심점을 가지고 있습니다. 중심을 둘러싸고 각 부분의 양이 어떤 위치를 점유하기도 하고, 혹은 확대되기도 하는 것입니다.

…… 이 원칙을 터득하면 모든 이치를 다 알게 됩니다. 간단하고 뻔한 이치이기 때문입니다. 그러나 이런 이치들을 터득하기 위해서는 관찰을 많이 해야만 합니다.

내 조각의 특질은 바로 여기에 있습니다. 그런데 세상 사람들은 이러한 특질을 찾아내지 못하고 나를 가리켜 시인이라고 부르고 싶어 합니다.

나를 시인이라고 부르는 것은 세상 사람들이 인습에 의해 만들어진 예술과 진실에서 우러나온 예술과의 차이를 느끼고 있다는 것

을 의미합니다.

하지만 사람들은 그 차이가 어디에 있는지 모릅니다. 옛날에는 그것을 인스피레이션이라고 했습니다만 지금은 시인이라고 합니다.

천재를 광인 - 정신이상자에게 인접시키는 이론이 나오게 된 것은 인스피레이션을 믿었기 때문입니다. 그러나 그것은 어리석은 짓입니다. 천재를 지닌 사람이란, 다름 아닌 본질을 인식하여 그것을 완전한 경지에 이른 손재주로 만들어내는 사람을 가리킵니다. 간단하게 말해서 본질적인 사람 - 정직한 사람입니다.

롬브로소*의 의견은 전적으로 틀린 생각입니다. 천재는 곧 질서입니다. 그리고 절도·균형의 능력이 집중된 상태입니다.

세상에서는 흔히 내 작품을 가리켜 광신자의 작품이라고 말합니다만, 나는 광신자가 아닙니다. 오히려 그 정반대의 사람이라고 할 수 있습니다. 나는 온화하고 독실한 기질을 가지고 있거든요.

나는 몽상하는 사람이 아닙니다. 차라리 수학자입니다. 내 조각이 훌륭하다고 느껴지는 것은 그것들이 기하학적이기 때문입니다. 내 작품에 어떤 격앙 상태 - 형체나 감정에 격앙된 느낌이 있다는 것은 부인하지 않겠습니다. 하지만 그것은 진실에서 우러나오는 것입니다. 그 '격앙'은 내 마음속에서 나온 것이 아니라 자연의 움직임 속에 존재하고 있던 것입니다. 진실한 작품은 자연에 대해 감동합니다.

* Cesare Lombroso ; 1835~1909, 이탈리아의 정신생리학자. 저서 『천재와 광기』에서 천재와 정신이상자의 관계를 연구했다.

아아! 자연, 자연!

자연! 나는 이제야 자연을 예찬할 수 있습니다. 자연은 완전무결합니다. 가령 친절한 하느님이 나를 불러, 자연에 수정할 점이 있느냐고 물으신다면 "아닙니다. 모든 게 잘 되어 있습니다. 어느 부분도 다시 손을 댈 필요가 없습니다"라고 대답할 것입니다.

땅에 닿으면 다시 되살아난다는 안타이오스*는 자연 속에 몸을 묻음으로써 힘을 회복하는 인간의 상징입니다.

시골 집**에 있을 때에는 아이들이 잔디 위를 뒹굴며 뛰어노는 모습이나 개가 뛰어다니는 것을 봅니다. 아, 어린이들의 모습! 건강하고 쾌활하고 자유로운 도약, 그것이야말로 '아름다움'입니다.

나는 이제 그것을 느낍니다. 나는 이제 그것을 절실하게 느끼는 나이가 되었습니다. 나는 정적 속으로, 청징함 속으로 - 커다란 입구를 통해 자연으로 들어갔습니다.

지금 나는 차분한 마음으로 자연을 예찬합니다. 젊은 시절에는 그렇게 하는 것이 쉽지 않았습니다. 청춘 시절에는 열정이 있고 항상 동요하기 때문에 어떤 대상이거나 자연을 차분하게 바라볼 시간이 없었습니다. 하기야 그 시절에는 당신들 - 바로 여성들이 가장 찬란하게 아름다운 시기입니다만…….

* 그리스 신화에 나오는 거인. 바다의 신 포세이돈과 땅의 여신 가이아 사이에서 태어난 아들. 발이 땅에 닿으면 힘이 세어지므로 헤라클레스는 그를 땅에서 들어올려 죽인다.

** 로댕은 파리 시내의 오텔 비롱(Hotel Biron ; 지금의 로댕 미술관) 외에, 파리 외곽 센 강변 언덕 위에 빌라 데 브리앙이라 부르는 저택을 가지고 있었다.

조각의 성지 뫼동*

예술에 있어 부도덕이란 것은 있을 수 없습니다. 예
술은 항상 신성합니다. 가장 심한 음란을 주제로 삼
을 때에도 성실한 관찰 외에는 생각하지 않기 때문
에 결코 저속해지지 않습니다. 참다운 걸작은 언제
나 고귀합니다. 수성(獸性)의 격동을 표현할 때에
도 그렇습니다. 왜냐하면 예술가가 작품을 만들 때
에는 그가 느낀 인상을 최대한 양심적으로 표현하
는 것 외에는 다른 아무런 의도가 없으니까요. 무릇
아름다운 작품이라는 것은 그 작가가 그 일의 어려
움을 극복한 승리의 기록입니다.

* 로댕은 생전에 20여 군데의 작업실을 옮겨다니며 작업했다. 그중에서 뫼동의 작
 업실은 1900년에 빌라 데 브리앙의 정원을 개조하여 회고전을 연 다음 자신의
 작업실로 사용했던 곳이다. 로댕은 자신을 찾아온 사람들에게 작품들을 설명하
 면서 예술 및 인생에 대한 전반적인 이야기를 나누며 교류의 폭을 넓혔다고 한
 다. 여기의 글들은 뫼동에서 나눈 대화들이다.

대가의 화풍은 변하지 않는다

(폴 구젤이, 로댕의 '걸어가는 사람'과 퓌브 드 샤반느*의 대리석 흉상을 보며 렘브란트의 마지막 화풍이 연상된다고 말하자 로댕이 웃으며 대답했다.)

구젤 씨, 렘브란트를 끌어들이는 것은 말도 안돼요. 그는 나 같은 사람과는 비교할 수도 없는 사람입니다!

아니, 도저히 비교가 안되는 사람입니다. 그러나 당신이 흔히들 '네덜란드 대가의 마지막 화풍'이라 부르는 특징을 언급했으니 그 문제에 대하여 이야기해봅시다.

대가들은 나이가 들수록 훌륭해진다

'마지막 화풍'이라는 말은 그다지 적절한 표현이 아닙니다.

도대체 대가들의 작풍이 시간이 흐르면서 달라진다든지, 또는 색다른 기교를 쓴다는 것이 과연 가능할까요. 그렇다면 이상한 일이지요. 나는 전혀 그렇게 생각하지 않습니다.

권위 있다는 어떤 인명사전에 라파엘로에 대해 다음과 같은 재

* Puvis de Chavannes ; 1824~1898, 19세기 프랑스 상징주의를 대표하는 화가. 로댕이 그의 흉상을 제작했다.

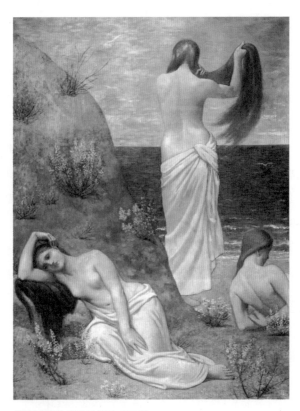

해변의 처녀들_ 퓌비 드 샤반느 1879년
캔버스에 유채, 파리 오르세 미술관.

미있는 글이 있었습니다.

'그는 세 가지 화풍을 가지고 있었다. 초기 화풍에 있어서는 스승 페르지노와 어깨를 나란히 했다. 제2기에서는 페르지노를 넘어섰다. 그리고 제3기에서는 자기 자신을 넘어섰다'라고.

(구젤이 웃었다.)

우습지요. 정말 우스운 말입니다. 이런 얼토당토 않은 말이 라파엘로의 예술사상을 혼란스럽게 만듭니다. 사실은 그렇지 않습니다. 대가들의 생애에 있어서 갑작스러운 단절이란 있을 수 없어요. 뱀이 껍질을 벗는 듯한 급격한 탈피는 일어나지 않아요.

그들의 영혼은 확대되고 향상하지만 영혼 자체는 변하지 않습니다. 그들은 상승합니다. 끊임없는 상승을 합니다. 그러나 근본적인 사실은 화풍을 바꾸지 않는다는 것입니다. 그들은 차츰차츰 완전에 가까운 경지로 접근해 갈 뿐입니다.

그리고 대단히 기묘한 일은, 노년이 그들의 진보를 저지하기는커녕 오히려 그들에게 도움이 되었다는 생각이 들기도 합니다. 다만 그러한 관점이 라파엘로에게는 해당이 안됩니다. 그는 37세로 죽었으니까요.

하지만 대가들의 경우 나이가 들수록 더욱더 훌륭해졌다는 것은 널리 알려진 사실입니다. 지금 예로 든 렘브란트 외에 미켈란젤로, 티치아노, 푸생, 그리고 아주 최근의 사람으로는 퓌브 드 샤반느도 그렇습니다.

그리고 일본 화가 호쿠사이*가 후지산(富士山) 백경(百景)을 모은 화첩의 서두에 써둔 말을 기억하고 있습니까?

"내가 70세 이전에 그린 작품에는 평가할 만한 것이 없다. 73세가 되어 비로소 초목, 바다생물, 조수(鳥獸)의 구조를 어느 정도 알게 되었다. 그러므로 80세에 가서 더욱 숙달될 것이 분명하다. 90세에 가서는 자연의 모습이 거의 숨김없이 눈에 보이게 될 것이며, 100세에 이르러 훌륭한 화가가 될 수 있을 것이다. 더 나아가 110세에 이르면 내 붓끝에서는 점 하나, 선 하나가 모두 생동하지 않는 것이 없을 것이다. 나와 함께 오래 사는 사람은 나의 말이 진실임을 확인하게 되리라."

그는 이렇게 말하고서는, '화광노인(畵狂老人)'이라고 서명을 했습니다.

미친 척하며 내던진 이 농담에는 오히려 어떤 지혜가 엿보입니다. 이 노화가는, 우수한 두뇌는 생존의 최종지점까지 자기를 육성하고 자기를 풍부하게 하여 꾸준히 진보할 수 있다는 것을 긍정한 것입니다.

정말이지 나는 그의 말이 옳다고 봅니다.

* 北齊 ; 1760~1849. 19세기에 프랑스에서 유행한 일본 목판화인 우키요에 화가. '부악(富嶽) 36경'이 대표작.

그러나 이와 같은 불가사의한 현상을 어떻게 설명할 수 있을까요? 나로서는 어떻게 이야기해야 할지 모르겠습니다. 가령, 인간의 지혜가 – 사람들이 보통 그렇게 생각하는 것처럼 – 우리 육체와 밀접하게 연관된 것이라면, 어찌하여 생리적 활동의 노쇠를 따라 약화되지 않을까요? 가령 어떤 사람의 경우, 체력은 감소하고 있는데 정신이 더욱 민활해지는 것은 무슨 까닭일까요? 마치 특수한 물질로 되어 있어서 또한 그에게는 마지막이라는 것이 없다는 것처럼 말입니다.

거기에는 어떤 신비가 있습니다. 아무리 회의적인 사람도 이 사실은 인정하겠지요?

(구젤이, 그렇게 만년까지도 꾸준히 진보하는 대가들의 경우는 극히 드문 예이고, 대개의 경우 나이가 들면서 정신력이 차츰 혼미한 상태에 빠져 소멸하는 것이 보통이라고 대답했다.)

그럴지도 모르지요! 그것이 사실일지도 모릅니다. 하지만 미켈란젤로나 티치아노나 렘브란트나 푸생 같은 사람들의 경우가 아주 다른 예외라고 하면, 그들에게서 나타난 기적에 대해서는 더욱더 감탄할 수밖에 없습니다.

특히 렘브란트의 노년은 범상함을 훨씬 뛰어넘고 있습니다!

루브르 미술관에 있는 자화상을 보십시오. 더러운 손수건을 두건처럼 머리에 뒤집어 쓴 모습을 스스로 그렸어요. 누더기를 몸에

렘브란트 자화상_ 렘브란트 1668
캔버스에 유채, 파리 루브르 미술관.

걸치고 있어 아주 불결해 보입니다. 수염은 여드레 정도는 깎지 않은 듯한 모습입니다. 그는 가난했습니다. 영락하고 있었습니다. 그가 가지고 있던 소장품 – 과거 오랜 시간에 걸쳐 열심히 수집한 금실 은실로 수놓은 직물이나 상감(象嵌)한 무기 따위는 경매에 넘어가 산산히 흩어지고 말았으며, 그 자신도 큰 저택에서 쫓겨나 구중중한 오두막집으로 숨어버렸습니다.

더 이상 그를 찾아오는 호사가는 단 한 명도 없었습니다. 사랑하는 헨드리케와 같이 살고 있었는데, 그는 그녀를 고생시키는 것에 대해 퍽 안타깝게 생각하고 있었습니다.

그러나 그는 이젤 앞에 서기만 하면 다른 것은 다 잊어버리고 그림에 열중했습니다. 그의 얼굴에는 금방 생기가 돌고 눈에는 기쁨이 반짝이고 있습니다!

바로 그 순간 천재는 인간 이상의 존재가 됩니다.

기운이 왕성하던 젊은 시절에는 렘브란트도 그의 교묘한 솜씨를 자랑했습니다. 부드럽고 윤택한 비단이나 빌로드, 금은보석의 찬란한 광채에 현혹되고 있었습니다. 그 광명과 음영으로 요술을 부리는 것처럼 눈부신 그림을 그렸거든요. 그것은 찬탄할 만한 기교임에는 틀림이 없으나, 다소 마술사 같은 면이 있었습니다.

그런데 여기의 그림에서는 날카로운 솜씨란 조금도 보이지 않습니다. 아니 그 훌륭한 기술은 숨어 있습니다. 교묘하게 – 표면적으로는 서툰 것처럼 숨어 있습니다. 또 아름다운 색, 아름다운 빛은 없고, 오직 비참한 자기 자신을 말하고 있을 뿐입니다.

그는 예술에 대한 자신의 비장한 고질병을 노출하고 있습니다. 예술에 대한 자신의 정열 말입니다. 이 얼마나 아름다운 그림입니까? 이 위대한 거렁뱅이를 이해하지 못한 까닭에, 눈물을 흘리면서 포옹해주지 못하는 것이 원통하다는 생각이 들 정도입니다.

이것을 가리켜 세상 사람들이 그렇게 부르고 싶다면 렘브란트의 마지막 화풍이라고 부르라고 하지요.

나는 차라리 당시의 렘브란트는 전혀 화풍이라는 것을 갖고 있지 않았다고 말하고 싶습니다. 그의 심정이 흘러가는 대로 붓이 따라 움직여 드디어는 예술의 최고 경지에 다다른 것이라고 말하고 싶습니다.

렘브란트가 최고의 경지에 올라섰을 때 세상은 그를 저버릴 만큼 어리석었습니다.

사실 그것은 어쩔 수 없는 일입니다. 보통의 사람들이 따라가지 못할 만큼 그는 멀리 가고 있었으니까요!

(구젤이 그러면 오늘날의 우리들은 그의 천재성을 이해하고 있으니까 뒤따라갈 수 있다고 말할 수도 있겠다고 했다.)

아아, 구젤 씨, 그렇지는 않습니다. 사람들이 마치 렘브란트를 이해하고 있는 것처럼 생각하고 있습니다만, 오늘날 세상 사람들이 렘브란트의 그림 앞에서 합장하고 예배를 하다시피 하는 것은 그 작품이 미술관에서 명예로운 자리를 차지하고 있으며 가장 유명한 비평가들이 요란하게 찬사를 바치고 있기 때문입니다.

그러나 만약 서명이 없는 렘브란트 – 틀림없는 렘브란트의 걸작

이지만, 다만 서명 없는 작품이 어느 다락방에서 불쑥 나온다면 사람들은 어떻게 반응할까요? 분명 "뭐 이런 작품이 있나" 하고 비웃을 것입니다.

최근에 렘브란트의 그림이 하나 나타났습니다. 그것은 사울 왕*의 정신착란을 다비드**가 하프를 이용해 진정시키려 하는 장면을 그린 작품입니다. 왕위에 앉아 있는 이 가엾은 광인은 그 몸을 둘러싼 막을 조용히 펼치고, 선율이 높아짐에 따라 그의 의식을 덮어누르고 있던 어둠이 사라져가고 있습니다. 너무나 감동적인 그림입니다.

그런데! 비교할 바 없는 이 명화가 아주 헐값으로 유럽의 몇몇 미술관에 제공되었으나, 그들은 모두 거절했습니다.

그러다가 네덜란드의 어느 감정가가 이 작품을 보고서 깜짝 놀라, 일반의 멸시에 대해 열심히 변호했습니다. 그 사람의 확신은 마침내 사람들을 설복시켰습니다. 이 그림이 지금은 헤이그 미술관의 자랑거리가 되어 있습니다.

이렇게 천재를 알아보고, 사랑하고, 또 그렇게 말하려면 그의 천재성을 인정하기 위해, 천재라는 것을 증명하려고 합니다.

그런데 그렇지 않습니다. 보십시오. 렘브란트 같은 대가의 경우에도 그 생애의 마지막 단계에서 만든 작품은 일반 대중에게 기쁨

* 이스라엘 최초의 왕.

** 다윗. 사울 왕 사후에 유대의 왕이 되고, 후에 이스라엘을 통일한다.

사울과 다비드_ 렘브란트 1655-1660
캔버스에 유채, 마우리츠호이스 미술관.

을 주지 않습니다. 너무 단순합니다. 그러나 그 작품은 너무 아름답습니다.

그만한 대가가 되면, 진실에 홀렸다고 할지, 진실을 표현하는 데 있어서 본질적이 아닌 것에는 전혀 구애받지 않는 것입니다.

사려 깊은 이마를 비추는 광선으로 영혼의 깊이를 표현할 때, 머리카락을 한 가닥 한 가닥 그리는 것을 재미로 여길 겨를이 있겠습니까? 허리를 조아리는 자세로 신에 의지하는 성스러운 마음을 표현할 때, 몸에 걸친 옷은 어느 정도 거칠게 그려도 그만이었던 것입니다.

하지만 일반 대중은 유치한 일화나 미세한 부분 묘사를 좋아하기 때문에 그림이 그렇게 된 것을 보고는 이 대예술가가 이제는 그 훌륭한 솜씨에 변화가 일어났다고 판단합니다. 그 때문에 렘브란트는 세상의 멸시를 받으며 늙어갔습니다. 당연하다면 당연한 일입니다.

뫼동의 조각들

구젤 씨, 오늘은 당신에게 내가 수집한 고미술*을 보여 드리지요. 같이 구경합시다. 내가 퍽 자랑으로 여기는 보물입니다.

이집트의 고양이 조각상을 살펴보면서

이것은 훌륭한 조각입니다. 다만 녹이 생기는 것을 막기가 어려워요. 동물의 영혼이 지닌 불가해한 수수께끼를 이보다 더 잘 표현했던 민족이 있었을까요. 정말 아름답습니다. 동물에 대해 상당한 관심을 기울인 옛날 이집트 사람만이 이러한 예술적 고귀함을 동물에게 부여할 수 있었던 것입니다.

왜냐하면 이것을 만든 이집트 예술가에게 있어 이 고양이는, 중세기의 유럽화가나 조각가들에 있어서의 성모와 거의 동격이었으니까요!

* 뫼동에 있는 로댕의 작업실에는 많은 고대 조각들이 수집되어 있었다.

어떻습니까? 이처럼 독특한 생체의 표현을 추구하는 동시에 이와 같이 훌륭한 단순성에 다다른다는 것은 참으로 놀라운 일입니다. 이 새의 형체를 보십시오. 이것은 매라는 조류의 전체적이고 영원한 특성을 나타내고 있습니다.

한 마리의 매가 아니고, 매의 성질 – 맹금의 성질을 표현하고 있습니다. 양쪽 날개와 두 발에 붙어 있는 사나운 발톱을 보십시오.

여기에서 이 조각의 특징을 정확하게 인식해야 합니다. 이 특징은 초기 제정시대 이후 우리나라 아카데미파가 추구하고 있는 공허한 단순화 – 허위의 이상화하고는 전혀 다릅니다.

아카데미가 자랑하는 양식은 윤곽을 생략한 결과, 현실을 압축하는 대신, 빈약해지거나 훼손을 초래하고 있습니다. 따라서 그들의 조각은 내용이 공허하고 죽어 있습니다.

이를테면 저 앵발리드*의 나폴레옹 1세 묘의 주상(柱像)을 보십시오. 그것은 매우 과장되어 있으면서도 빈약합니다. 진짜 근육이 아닙니다. 그리고 나는 이미 그 대단한 조각의 작가가 누구였는지 기억하지 못합니다. 그래도 당시에는 대단히 고명한 작가 중 한 사람이었음에 틀림없습니다. 오늘날의 유명한 사람들 중에서 그보다 더 시간을 초월해 기억될 사람이 몇이나 되겠습니까?

* 루이 14세가 설립한 군사박물관. 나폴레옹 1세의 유해가 안장되어 있다.

그러한 거짓 이상주의하고는 달리, 옛날 이집트의 예술은 자연에 대한 진지한 관찰의 누적에 의해 이와 같은 지상의 단순성에 다다랐던 것입니다. 명확한 선 위에 지금도 생동하고 있는 현실이 느껴집니다. 그것이 전체의 단순하고도 씩씩한 포물선 속에 들어 있습니다.

한마디로 이 예술은 위대한 동시에 살아 있습니다.

(살아 있는 새를 붙잡은 것처럼 그 목조를 손에 들고……)

보세요! 이 매가 살아 있다고 생각되지 않습니까? 지금 막 날아오르려고 날개에 바람을 품고 있는 것 같아요! 아무리 보아도 지금 막 하늘을 가로질러 가려고 하는 것처럼 보이는군요!

(이렇게 말하면서 몸을 빙 돌려 새가 나는 시늉을 한다.)

헤라클레스 상 앞에서

그리스 예술의 특징이 이집트 예술보다 더 아름답다는 것은 아니고, 다만 그 위대성이 그처럼 준엄하지 않고 미소를 짓고 있다는 것입니다. 그러한 외포감(畏佈感)을 주는 위압이 아니라…… 드높은 형체에 대한 예배도 아닌…… 친밀감이 있습니다.

지상의 생활에 대한 애정이 있습니다. 이성이 지상의 운명에 살포하는 미묘한 조화를 불러일으키고 있습니다. 육체의 환희인 동시에 영혼의 쾌락입니다.

의심할 여지없이 인체 조각에 있어 그리스를 능가하는 것은 없습니다. 그리스 예술은 물질 번역에 가장 적합한 예술이기 때문입니다. 아름다운 대리석의 투명 속에 떨고 있는 그 육체적 자족감 그리고 그 훌륭한 균형은 조각의 선이 표현할 수 있는 한계를 넘어가지는 않았어요.

내 수집품 중에서도 내가 자랑거리로 삼고 있는 것 중의 하나인 이 헤라클레스 상을 보십시오. 적어도 나로서는 저 나무 기둥에 걸쳐 있는 사자 가죽과 화살통을 가진, 훌륭한 반신인의 모습으로 보입니다. 그러나 이것은 저 거대한 파르네스의 헤라클레스는 아닙니다. 근육이 울퉁불퉁한, 격투를 벌이고 있는 사람이 아닙니다.

이것은 리시포스 이전의 그리스 사람이 생각하던 헤라클레스 - 신체의 비례가 잘 조화될수록 힘도 더 강해 보이는 젊은이의 모습입니다. 날씬하면서 강한 힘의 모델입니다. 극도의 강함과 간결함이 있는 근육미입니다.

내가 이것을 구했을 때 상자 속에 들어 있었어요. 판자가 한두 장 떨어진 틈새로 등의 일부분이 보였습니다. 나는 그것을 슬쩍 보자마자 "이건 내 거야, 내가 사겠소. 당장 돈을 주겠소!" 하고 상인에게 말했습니다.

이 걸작이 상자 속에서 다 풀려 나올 때까지 기다렸더라면, 내가 낙찰받기 무척 어려웠을지도 몰라요. 자칫하면 놓쳐버렸을지도 모르지요. 어쩌면 국립미술관에서 나온 사람들과 경쟁하게 됐을지도 모르니까요.

이 씩씩한 다리를 보십시오, 이것이야말로 황동의 다리를 가진, 사슴을 추격했던 영웅의 다리입니다. 리시포스의 헤라클레스는 그런 일을 할 수 없습니다…….

자세에는 의식적인 곳이 전혀 없어요. 이렇게 의젓한 자세를 취하고 있으면서도 일부러 뽐내는 것처럼 보이지 않습니다. 아무도 안 볼 때 포착된 자세이기 때문입니다. 전신의 근육이 힘을 발휘하려고 긴장하고 있습니다. 그러면서도 어떤 상찬을 받기 위해 고의적으로 꾸미고 있는 부분은 하나도 없습니다.

이 점에서도 고대 예술은 상찬을 바라는 아카데미의 예술하고는 근본적으로 다릅니다.

우리나라의 가짜 고전 예술은 아름다움을 제조하고 있습니다. 뽐내고 있습니다. 보는 사람의 시선을 의식하여 뻣뻣하게 굳어 있습니다.

그렇게 하여 만들어진 인물은 어떻습니까? '당신들은 나를 어떻게 생각하시오?'하고 묻고 있는 듯한 태도입니다. 그리하여 고상한 자세를 취하고 있음에도 불구하고, 너무 의식적이기 때문에 결국은 신파극 같은 과장에 빠져 오히려 추악해지고 맙니다.

그러나 고대 조각의 경우 자신이 아름답다는 것은 염두에도 없습니다. 그것은 오로지 단순함과 진실에서 오는 특징입니다.

결국 이 반신인(半神人)은 보는 바와 같이 이처럼 찬란한 아름다움을 지니고 있으면서 뛰어난 사실가인 렘브란트가 그린 인물들에 비할 만큼 사실적입니다. 저 네덜란드의 마술사가 교묘하게 그린

주름살투성이의 늙은 직공의 어느 하나도 이 제우스의 아들 이상으로 성실하게 관찰되지는 않았다고 확실히 말할 수 있습니다.

그렇기 때문에 성실이야말로 예술을 예술답게 하는 원칙입니다!

가슴을 수건으로 가린 '님프'의 고대 조각 앞에서

수건으로 가슴을 감싼 것은 거의 완벽에 가까운 이 작품에서 그곳만이 성공을 얻어내지 못한 부분이기 때문입니다.

이 조각은 육체의 정감이 왕성하게 나타나 있다는 점에서 르네상스 부흥기의 어떤 조상과 매우 닮았습니다.

일반적으로 예술의 황금시대에는 으레 현세의 사랑을 간직하고 있습니다. 이 감정이 예술의 토대가 되고 있습니다. 그리스 조각의 걸작은 물론이고, 13세기·르네상스·18세기의 걸작들은 모두 그들 상호간에 명백한 동질성을 가지고 있습니다.

그들은 인간 내부에 간직되어 있는 모든 생활력을 이끌어내는 작용을 하기 때문에 보는 사람에게 기쁨을 줍니다. 예술의 황금시대란 예술이 인간으로 하여금 그 생존을 스스로 사랑하게 하는 시대입니다. 물론 각 시대에 무엇을 이상으로 삼느냐에 있어서는 상당한 차이가 있습니다. 이것보다 저것을 혹은 저것보다는 이것을 더 좋아한다는 식의 경향은 얼마든지 있겠지요.

이를테면 고대는 청량해 보이고, 중세는 온화해 보이며, 르네상

스 시대는 보다 고아해 보이고, 18세기는 보다 쾌활해 보입니다 ─
그런 경향의 차이는 있습니다. 그러나 그러한 시기는 모두 다 찬탄
할 만합니다. 생동하고 있으니까요.

'생각하는 사람'에 대하여

(비둘기가 하얀 반점으로 이 조각을 마구 더럽히고 있었다.)

이 청동상은 미국으로 건 갈 예정입니다. 나는 일부러 이것을 비
바람에 씻기도록 하고 있습니다. 그 이유는 찬란한 태양 광선 밑에,
혹은 희미하고 신비로운 여명 속에서 이 작품이 나타내는 효과를
보고 싶어서입니다. 공간의 작용은 조각에 있어 소중한 효과를 나
타냅니다. 빗물은 볼록하게 나온 부분을 씻고 산화시켜 뚜렷하게
만들고, 먼지나 때는 오목한 부분에 고여 음영을 짙게 함으로써 전
체의 효과가 얻어지도록 합니다.

또한 대기 중에 노출된 대리석이나 주동을 적절히 채색해주는
비둘기나 새의 친절만큼 효과적인 것도 없습니다.

(폴 구젤이 '생각하는 사람'을 보면 아까 본 고대 조각이 절로 연상된다고 했
다.)

고대 조각을 사랑하는 내 마음이 어떤 식으로든 내 작품에 나타
나지 않는다면 차라리 그것이 이상한 일이겠지요. 아까 지적했던
우상 숭배 예술이 간직하고 있는 열렬한 생활 숭배 ─ 그것을 나는

내 방식대로 실천하려 합니다.

　무엇보다도 나는 내가 만드는 인물이 열렬한 현실성을 지니게 되기를 바랍니다. 나는 모든 아카데미즘적인 방식을 배척하고 고대 예술가처럼 스스로 자연을 마주보려 노력합니다.

　또한 나는 어디까지나 진실에 대해 솔직하려고 마음을 쓰기 때문에 장난삼아 멋을 부리는 조각이나 소묘는 하지 않습니다.

　절대로 하지 않습니다!

'청동시대'에 대하여

　당신은 아마 내가 이 작품을 처음 전람회에 출품했을 때 사람들이 억지로 나에게 뒤집어씌운 비난을 기억하실 것입니다. 심사위원들은 이 작품을 받아들이는 것에 대해 오랫동안 주저했습니다. 심사위원들은 이것을 실물에서 찍어낸 석고형이라고 말했어요.

　나는 이 작품의 어떤 것이 그런 의견을 갖게 했는지 그 까닭을 모릅니다. 내가 표현하려고 생각한 육체의 전율, 인류의 각성을 나타내려고 한 독창적인 동세 – 이런 것이 그들의 고식적인 구습을 당황하게 만든 것인지…… 어떻든, 그런 비난의 구실이 될 만한 요소가 조금이라도 눈에 두드러지게 보입니까?

　(구젤은 그렇지 않은 것 같다고 했다. 그리고 이 조상은 실물에서 직접 찍은 석고형과는 달리 움직이고 있는 느낌을 준다고 했다.)

223

바로 그 점이 나를 비난했던 사람들이 알아야 할 점이었습니다. 예술의 근본적 의의가 되는 것 – 그것은 사념의 통일입니다.

자연은 항상 그 자체로 찬탄할 만합니다. 하지만 그 사상과 법칙이 하도 복잡하기 때문에 자연은 때로 혼란스럽게 보이기도 합니다. 그러므로 거기에서 가장 뚜렷한 – 가장 주된 사념을 찾아내어 그것을 자기 작품에 명징하게 나타내는 것이 예술가의 일입니다.

그리고 또 한 가지, 자연의 생명이란 어떤 물질적 방법에 의한 복제에 있어서는 숨어버립니다 – 그 참모습을 감추어버린다는 것을 지적하고 싶습니다. 석고형에서는 죽은 자연밖에는 얻을 수 없습니다. 그러므로 어떤 작품이 살아 있으려면 – 생동하고 있으려면 거기에는 반드시 예술의 요소가 첨가되어 있어야 한다는 것은 틀림없는 사실입니다. 특히 잘 만들어진 조각 작품의 중요한 특징이 동세를 잘 나타내는 것에 있다는 것만은 확실합니다.

(구젤이 격렬한 동작을 나타낸 조각, '스프리앙'으로 시선을 돌렸다.)

일반적으로, 움직이지 않는 물질을 이용해 여러 가지 움직이는 자세를 표현한다는 것 자체가 모순으로 보이기도 하고 불가능한 일로 여겨지기도 합니다. 하지만 바로 그것이 예술의 역할이며 예술이 누릴 수 있는 승리라고 생각합니다.

보는 사람의 눈에 근육이 움직이는 듯이 보이도록 하는 것이 예술가에게 가능한 까닭은, 다름이 아니라 인물의 전체적인 움직임을 동시에 나타내지 않기 때문입니다.

이를테면 지금 당신이 보고 있는 그 조상에서도 두 다리 · 골반 ·

동체·머리·두 팔 등이 하나의 같은 순간이 아니라, 시간의 연속 위에 형성되고 있습니다. 그것도 어떤 일정한 이론을 응용해서 그렇게 하는 것이 아니고, 동세를 그런 방식으로 표현하도록 시키는 것은 나의 본능입니다. 그러므로 사람의 시선이 이 조상의 한쪽 끝에서 다른 쪽 끝으로 이동함에 따라, 조상의 자세가 전개해나가는 것이 보이는 것입니다.

작품의 각 부분을 통하여 그 움직임의 발단으로부터 전체 과정의 완전한 성취까지 뒤따르게 되는 것입니다.

이러한 동세의 기법은 프랑스 유파에 있어서는 전통적인 것입니다. 어떠한 특질도 이보다 더 명쾌하게 프랑스 대가들의 특색을 보여주지는 못합니다. 고대 조각은 대체로 자세가 간명하고 소박합니다. 대개의 경우 균형이 잡힌 휴식을 표현하고 있습니다. 이것이 바로 노예를 통제하듯 그 재질을 통제하여 소화해내는 행복한 이유입니다.

프랑스의 예술은 그것에 비해 그다지 정적이지는 않습니다. 보다 살아 있거나 보다 더 생동하고 있는 것은 아니지만, 움직임이 많은 것만은 확실합니다.

프랑스의 조각은 그 인물의 정감을 동작으로 나타내기를 좋아합니다. 그것을 우리 앞에서 느끼게 하는 것만으로는 만족하지 않고, 그것을 작품에 나타냅니다.

밀롱 드 크로톤_ 퓌제

파리 루브르 미술관.

퓌제*의 '밀롱 드 크로톤'은 그를 사로잡은 방해물을 극복하려고
애쓰고 있습니다. 우동의 '디아나'는 야수를 쫓고 있습니다. 또 그가
만든 '볼테르'는 안락의자에 조금 앞으로 구부린 자세로 걸터앉아
뾰족한 코로 구제도의 악폐를 탐지하고 추구하는 것처럼 보입니다.

뤼드의 '전사'는 늠름하게 앞서 나아가고, 카르포**의 '무희'는 춤
에 열중하여 무대를 빙빙 돌고 있습니다. 이와 같이 프랑스의 전통
적 예술에서는 환희·고통·사상…… 모든 것이 '동작'으로 나타나
있습니다.

'추락한 천사' 앞에서

(구젤이 이 조각의 인상이 매우 강렬하다고 했다.)

예술에 있어서는 작가가 다루는 사상을 아무리 강렬하게 번역하
여 표현하더라도, 결코 지나치지 않다고 생각합니다. 사상은 그 작
품을 통해 한눈에 알아볼 수 있도록 뚜렷이 표현돼 있어야 합니다.
작품 전체에 사상이 군림해야 합니다.

형(形)의 궤적이나 선의 조정보다 사상이 더 상위입니다. 더 나아
가 사상이 형과 선을 구사하여 아름다움을 구성한다고도 할 수 있

* Pierre Puget ; 1620~1694, 프랑스의 조각가. '밀롱 드 크로톤'은 그의 대표작.

** Jean Baptiste Carpeaux ; 1827~1875, 프랑스의 조각가, 파리의 오페라 극장 정면의 장식조
각 '춤'은 그의 대표작 중 하나이다.

추락한 천사_로댕, 1895, 파리 루브르 미술관.

상반신은 바위에 닿은 채 허공에 들린 두 다리와 고통스럽게 휘어진 허리가 추락한 천사의 위태로움과 고통을 말해주는 듯하다. 천사의 팔을 잡은 채 바닥에 얼굴을 묻고 있는 사람의 상반된 포즈와 등의 곡선이 가슴을 노출한 천사와 대조를 이루고 있다.

습니다. 아름다움이란 궁극적으로 '참'에서 오는 것이며, 사상이란 그 작품에 표현된 '참'입니다. 만약 내가 땅에 떨어진 천사를 지면에 밀착시키기를 주저했다면 사상을 강조한다는 점에서 소극적인 결과를 낳았을 것입니다.

대리석 조각 '손'의 파편을 들고서

이것은 페이디아스의 작품입니다. 작가의 이름으로 작품에 등급을 정하는 것은 아닙니다만…… 그러나 이것은 페이디아스입니다. 나는 그렇게 추정합니다…… 확실합니다! 이 손이 얼마나 고귀하고, 강하게 응집되었는지를 보십시오. 티치아노가 만든 손만큼 훌륭합니다.

(로댕이 항상 조각과 회화를 뒤섞어 얘기한다는 것을 알아차린 구젤이 그것을 지적했다.)

모든 예술은 형제입니다. 그 밑바탕은 같은 것입니다. 인간 정신의 표현이라는 점에서는 하나이니까요. 방법만이 다를 뿐입니다. 문학가는 언어를 사용하고, 조각가는 요철을 사용하고, 화가는 선과 색채를 사용합니다. 하지만 그것은 사람들이 생각하는 것처럼 중대한 차이는 아닙니다. 방법이라는 것은 그것이 번역해서 나타내는 밑바닥 존재에 의해 비로소 가치가 빛나는 것이니까요.

229

여자의 동체를 들어 보이면서

이것은 정말 찬탄할 만한 걸작입니다. 아까 이야기했던 이집트 예술과 비슷한 방식에 속해 있습니다. 살아 움직이고 있는 동시에 의젓하고 단순합니다. 평광선(平光線)으로는 큼직한 선밖에 안보이지만, 횡광선(橫光線)을 대고 보면 희미한 고저가 있어 그것이 모든 세부를 진동시키고 있다는 것을 알 수 있습니다.

흔히 고대 조각의 동체에 손을 댔을 때, 진짜 육체처럼 체온이 느껴지지 않는 것이 이상하게 여겨지는 경우가 있습니다. 그렇습니다. 당신도 언제든 한번쯤 밤에 와서 보면 알게 됩니다. 그때 이 여신의 형체 위에 램프를 움직이며 보여드리지요. 그렇게 하면 당신은 조소(彫塑)의 미묘한 표현이 드러나는 것을 확연히 볼 수 있을 것입니다.

통일 속에 들어 있는 무한의 차별 - 이것이야말로 세계의 공식이기도 하고, 동시에 예술 걸작품의 공식이기도 합니다.

바쿠스 상 앞에서

이 얼마나 아름다운 종교입니까! 사람들은 오늘날 다시 그곳으로 돌아가고 있습니다.

(구젤이 타나그라의 출토품처럼 보인다고 하자, 조그만 조상을 보고 웃으면

서 로댕은 계속 말을 이어갔다.)

이것이 진짜 타나그라는 아닙니다. 하지만 당신이 일단 그렇게 생각했다는 것은 흥미로운 일이군요. 나도 처음에는 그렇게 착각했으니까요.

이것은 가짜입니다. 어떤 사람이 점토의 성질을 분석해서 증명해줬어요. 점토가 고대의 재질이 아니라는 거예요. 그리고 이것을 만든 사람이 상당한 기량을 지닌 어느 이탈리아 사람이라는 것까지 가르쳐주더군요.

하기는 상당히 우수한 기량이 아니면 이렇게 만들 수 없습니다. 그가 모방했던 고대의 예술가들과 거의 동등한 정도의 기량을 갖추고 있어야 가능합니다. 이렇게 훌륭하게 가짜를 만들 수 있다면, 그 자신도 역시 상당한 독창적인 예술가라 할 수 있습니다. 그는 모사를 하지는 않습니다. 그 자신이 자세를 잘 포착해서 훌륭하게 결합시키고 있기 때문에, 작품을 한번 보기만 하면 단번에 알아볼 자신이 있다고 생각하는 예술가도 자기 앞에 놓인 것이 가짜라는 사실을 전혀 모를 정도입니다.

이런 경우 그 재질을 검사해서 가짜임을 밝힐 수 있는 것은 고고학자뿐입니다. 그러나 고고학자가 취하는 방법은 예술의 입장에서는 좋지 않은 것입니다. 그러므로 나는 참다운 작품을 감정하는 문제에 있어 고고학자를 예술가보다 더 신용하지는 습니다.

예술가는 오로지 그 아름다움과 작품에 깃든 영혼에 의해서만 판단을 합니다. 예술가는 그 작품의 시대와 그것을 만든 작가의 정

신에 대해 말할 수 있습니다.

따라서 위작자가 훌륭한 솜씨를 가지고 있으며, 그가 모방하는 옛날의 작가와 시대의 정신과 잘 융합되어 스스로 모사라는 것을 느끼지 않는 작품을 창작하는 경지에까지 도달한 경우에는, 예술가마저도 속아 넘어가는 예도 있을 것입니다.

한편 고고학자는 전적으로 재질이 나타내는 징후에 따라 판단합니다. 그들은 재료의 품질과 복장, 조상을 대좌에 앉힌 방식 등을 조사합니다. 이렇게 조사한 후에 결점이 있을 경우 그 작품이 가짜라는 판단을 내립니다.

분명 그렇게 할 수는 있습니다. 그러나 그것도 정확하다고 말할 수는 없습니다. 왜냐하면 교묘한 위작자는 고고학자의 책을 읽은 후에 증거가 될 만한 재료를 이용하여 감식자의 눈에 틀림없는 진품처럼 보이도록 할 수 있으니까요.

이처럼 예술가가 틀릴 수도 있고 고고학자가 틀릴 수도 있습니다. 하지만 차이가 있다면 예술가는 자신의 감식이 틀리는 경우에도 작품이(위작이지만) 아름답다는 것을 증명하지만, 고고학자의 관점에서는 진짜가 아니면 아주 몹쓸 물건이 되고 만다는 것입니다.

조그만 비너스상을 바라보며

우상숭배 예술의 참다운 모습을 보기 위해서는 자연이라는 커다

란 액자에 넣고 보는 것이 제일 좋은 방법입니다. 작품이 영감을 얻게 되었던 본래의 환경 속에 놓이게 되는 것이니까요. 돌층계 옆에 서 있는 은백색 자작나무 앞에 있는 저 여신은 얼마나 아름답게 보입니까!

그리고 저 앞 풀밭으로 나가봅시다. 나는 그곳에 프락시텔레스*의 판(Pan) 신상을 새긴 고대 모각을 세워 놓았습니다.

(파란 잔디 분지 한가운데 대리석 대좌 위에 고대상이 서 있다.)

어떻습니까? 이 판은 전원의 한구석을 서성거리는 신령스러운 모습을 하고 있지요. 햇빛이 그 모습을 애무하고 있습니다. 옛날 예술가들이 위대했던 것은 이 지상에서 살아 있는 것들을 존중하여 삶의 기쁨을 열렬하게 표현했기 때문입니다.

'한때는 투구 제작자의 아리따운 아내였던 여인'에 대하여

사람들은 간혹 이 작품을 문제 삼는 경우가 있더군요. ─ 예술이 추한 것을 재현할 권리가 있느냐?

하지만 나는 이 경우에 문제를 제기하는 방식이 틀렸다고 생각합니다. 예술가에 있어서의 추악함은 현실에 있는 추악함과는 전혀 다릅니다.

* Praxiteles ; BC 4세기 고대 그리스 조각가. 페이디아스와 나란히 비교되는 거장. 대표작으로 '크니도스의 아프로디테'가 있다.

한때는 투구 제작자의 아리따운 아내였던 여인_ 로댕, 1884-1885
브론즈, 파리 로댕 미술관.

자연의 경우 불구의 존재는 모두가 다 추악합니다. 질병이거나 고통스러운 모든 것은 다 추합니다. 이를테면 곱사등이나 거지는 현실사회에서는 어쩔 수 없이 추악한 존재입니다.

그렇지만 곱사등이나 거지도, 그 불행에 감동하여 형제로서의 감정을 그들 위에 쏟을 수 있는 예술가에게 있어서는 추악하지 않습니다.

추악함이 그 모습을 바꾸게 되는 것이지요 – 그것은 일정한 진실 혹은 어떤 아름다움으로 변모합니다. 예술의 기법이 그들의 모습을 불구의 몸이나 누더기를 걸친 모습으로 묘사할 때, 그들의 자태나 그들의 눈에 담긴 표정, 그들을 비추는 광선이나 그들의 슬픈 운명을 포착하는 능력에 따라 어떤 특별한 진실 – 아름다움에 접근하게 됩니다.

예술가에게 있어 자연계를 통틀어 추악함은 존재하지 않습니다. 모든 것이 아름답습니다. 그는 다른 사람들에게는 추악하다 여겨지는 것마저도 아름다움으로 변모시킵니다.

왜냐하면 결국 예술에 있어 아름다움이란 강력하게 표현된 진실일 따름이니까요. 자연에 존재하는 어떤 사물일지라도 그것이 한 예술가에 의해 강력하고 진실하게 표현된다면 그 작품은 곧 아름다움입니다. 이렇게밖에는 달리 판단할 길이 없습니다.

그리고 그와 반대로 진실을 외면하는 자, 일부러 미화하는 자, 현실에 보이는 추악함에 가면을 씌워 그것에 포함된 슬픔을 호도하는 자 – 그런 사람들은 오히려 예술에 있어 추악함을 초래하게 됩니다.

여기에서 드러나는 추악함은 표현력의 부족을 의미합니다. 그의 머리나 손에 의해 교묘히 만들어진 것은 보는 사람에게 진실을 말해주지도 않고, 그 마음에 아무런 영향력을 끼치지 않기 때문에 결국은 무용(無用)과 추악에서 더 나아가지를 못하는 것입니다.

예술에 있어서의 부도덕

(구젤이 물었다. "선생님은 예술에 있어서의 부도덕이란 문제를 어떻게 생각하십니까?")

예술에 있어 부도덕이란 것은 있을 수 없습니다. 예술은 항상 신성합니다. 가장 심한 음란을 주제로 삼을 때에도 성실한 관찰 외에는 생각하지 않기 때문에 결코 저속해지지 않습니다.

참다운 걸작은 언제나 고귀합니다. 수성(獸性)의 격동을 표현할 때에도 그렇습니다. 예술가가 작품을 만들 때에는 그가 느낀 인상을 최대한 양심적으로 표현하는 것 외에는 다른 아무런 의도가 없으니까요. 무릇 아름다운 작품이라는 것은 그 작가가 그 일의 어려움을 극복한 승리의 기록입니다. 그것은 항상 탁월한 의지의 예증입니다. 그렇기 때문에 그것은 언제나 도덕적입니다.

그리고 원래 자연 전체가 예술가의 것입니다 – 모든 자연적 존재는 전부 다 예술의 주제입니다. 모든 생명의 표상에 있어서 예술가는 생명을 지배하는 영원한 법칙을 제시합니다. 설령 그것이 때

로는 개인을 추락시키는 예가 있을지라도 근본적으로 세계의 호위자라고도 할 그 영원한 법칙을 제시해야 한다는 것을 알고 있습니다.

그 무엇이 정욕보다 더 강할까요! 오체를 광란에 빠뜨리는 그 사나운 지배력에 대한 묘사를 어찌 예술가 스스로가 막을 수 있겠습니까. 예술가는 그런 경우에도 모든 인간 본성의 밑바닥을 이루고 있으며 영과 육의 갈등이라는 장엄한 격투를 보는 것입니다.

육욕에 의해 멸망에 이르고 또는 영원히 만족할 줄을 모르는 정열을 갈구하는 운명을 타고난 짐승 – 이보다 더 사람을 감동시키는 것은 없습니다!

로댕의 삶과 예술

Auguste Rodin

단테의 영혼,
보들레르의 시적 영감을 지닌 조각가

근대 조각에 있어 로댕은 그리스의 천재 조각가 페이디아스와 르네 상스 시대의 대가 미켈란젤로와 견줄 만큼의 위치를 차지하고 있다. 사실 고전주의의 전통은 로댕에 의해 재건되었으며, 로댕에서부터 부르델로 이어지는 조각의 시대는 조각을 근대 예술의 한 분야로서 확고하게 자리잡게 만든 동인이 되었다.

로댕(René - Francois Auguste Rodin)은 1840년 11월 12일 파리의 세느강 왼편, 중세의 분위기가 그대로 남아 있던 알바레트 가에서 태어났다. 아버지는 하급관리로서 예술과는 무관한 평범한 사람이었으며 어머니 또한 소박한 서민이었다.

어린 시절의 로댕은 사람들의 눈길을 끌만한 점이 전혀 없는 평범한 소년이었다. 일찍부터 그림 그리기를 좋아했지만 눈에 띌 정도의 재능을 나타내지는 못했다. 게다가 학교 성적은 보통에도 못미칠 정도였으며, 철자법도 완전히 익히지 못했던 것으로 알려졌다. 하지만 나중에 많은 문학작품들을 읽으며 미진했던 학교 교육을 극복했던 것으로 보인다.

미술과 관련해서 로댕은 "아주 어릴 때부터 그림을 그렸던 것 같다. 어머니가 자주 들르던 야채가게 주인이 화보나 판화집에서 뜯어낸 종이로 야채를 싸주곤 했는데, 나는 그 종이에 그려진 그림들을 베끼며 놀았다"고 말했다.

14살 때 자신의 진로를 결정해야 했던 로댕은 도서관에서 미켈란젤로의 판화집을 보게 되면서 그림에 관심을 갖기 시작했다.

아버지는 탐탁치 않아 했지만 로댕의 고집을 꺾지 못하고 그림과 조각을 가르치는 실습학교(프티트 에콜)에 입학시켰다. 그러나 위대한 예술가가 되기를 바란 것은 아니었으며 특별히 좋아하는 학과가 따로 없었기 때문에 직업 교육을 시켜야겠다는 생각에서였다.

프티트 에콜은 18세기에 세워진 유서 깊은 학교로, 18세기의 전통을 고수하고 있었다.

그는 이곳에서 보우 보드랭이라는 교사의 자유로운 지도 방식아래 소묘를 배우기 시작했다.

당시 로댕은 조각에 대해서는 아무것도 모르고 있었다. 학교에서는 1년 내내 데생만 했다. 그러던 어느 날 조소실 문을 열고 들어갔다가 학생들이 고대 조각의 모형을 본뜨고 있는 것을 보게 되었다. 자유자재로 변하는 점토의 형질을 보고 로댕은 충격과 함께 황홀함을 느껴 자신의 길을 조각으로 결정하게 된다.

이후 로댕은 자신에게 주어진 모든 시간을 조각을 연구하는 데쏟는다. 학교 수업으로 만족하지 못해 수업 이외에도 루브르 미술

관이나 왕립도서관의 판화실에서 미켈란젤로의 판화를 보거나, 조각 강습소, 고블랭 연구소 등을 찾아다니며 열심히 공부했다. 독서에 대한 열의도 이때부터 시작되어 유명 작가들의 문학 작품과 역사책을 읽어나갔다.

학교에서 만난 친구들에 비해 자신의 지식이 너무 부족하다고 생각했던 로댕의 이러한 학습은 17살까지 계속되었다.

그 무렵에는 조각에서의 재능도 어느 정도 인정을 받았기 때문에, 자신감을 갖게 된 로댕은 국립미술학교(에콜 데 보자르)에 응시하지만 연거푸 세 번이나 낙방하고 만다.

당시의 에콜 데 보자르를 지배하던 아카데미파는 18세기의 전통을 완전히 무시했기 때문에, 개성이 강한 로댕의 사실주의적 작품을 인정해주지 않았던 것이다. 이때부터 로댕은 아카데미에 대한 반발심을 갖게 되었으며 아카데미와 행보를 달리 하게 된다.

미술학교 입학시험에 떨어졌을 때 로댕은 이미 20세의 청년이었다. 가정형편도 어려워져 자신이 집안을 부양해야 했기 때문에 직업을 가릴 처지가 아니었다. 그래서 그는 실내장식, 주형공, 세공사와 같은 직업을 전전했다.

그것은 미술가가 아닌 직공의 생활이었다. 그러나 로댕은 이러한 다양한 작업을 했던 도제 시기가 자신의 조각가로서의 생애에 커다란 영향을 미쳤다고 말한다. 아카데미파 미술학교가 그의 입학을 거부함으로써 결과적으로는 더 훌륭하고 더 넓은 학교를 다닐

수 있었던 셈이다.

일을 하지 않을 때에는 자신이 하고 싶었던 점토 빚기를 계속했다. 그 당시의 로댕이 빚은 점토 습작은 돈이 없어 석고를 뜨지 못했기 때문에 현재 남아 있는 것은 아버지를 모델로 해서 만든 1860년의 '아버지의 흉상'뿐이다.

수녀가 되었던 누이 마리아가 자살을 한 후, 슬픔에 빠져 있던 로댕은 한때 수사의 길을 선택한다. 그러나 수도원의 한 신부가 로댕의 천부적인 재질을 알아보고 그에게 그림 공부를 계속할 것을 권했고 로댕도 얼마 후 수도원을 떠났다.

수도원을 나온 로댕은 대 조각가인 바리 밑에서 열심히 조각 공부를 했다. 당시에 그를 가르쳤던 선생들은 아카데미파의 예술가들과는 달리 자기 눈으로 자연을 관찰할 것을 주장하는, 개성을 지닌 예술가들이었다.

이러한 환경으로 인해 로댕은 일생을 통해 자연에 충실한 사실적 경향을 키우게 되었으며, 아카데미파와는 다른 새로운 미술 사조를 추구하게 된다.

1864년 로댕은 바리 밑에서 공부를 하면서 동시에 장식조각가로서 일했다. 고블랭 극장의 장식 일을 하던 로댕은 평생의 반려자 로즈 뵈레를 만난다.

그녀는 교양이나 지적 능력에게 있어 로댕에 현저히 미치지 못

했다. 그 때문에 그녀는 로댕에게 존중받지 못했고, 그 두 사람은 오랫동안 정식으로 혼인을 하지 않은 채 부부로 살았다. 로댕의 말년에 이르러 건강이 나빠졌을 때, 모사꾼들이 주변을 기웃거리자 불행한 일이 벌어질 것을 우려한 주변의 친구들이 결혼을 권했다. 그렇게 해서 그들의 결혼식은 로댕이 죽기 바로 직전에야 거행될 수 있었다.

로댕의 유별난 여성 편력에도 불구하고 로즈 뵈레는 53년 동안 로댕에게 무척이나 헌신적이었다. 또한 틈틈이 모델이 되어주기도 했다. 2년 여에 걸쳐 제작한 '주신 바쿠스의 여제관'은 그녀를 모델로 한 것이다.

로댕이 세상에 처음으로 작품을 발표했던 것은 1864년 '코가 일그러진 남자'를 전람회에 출품하면서였다. 그러나 첫번째 시도에서 그는 낙선을 한다.

이 작품과 관련된 일화가 있다.

어느 날 조각가 쥘 달루는 로댕의 작업실에 들렀다가 이 석고상을 보게 되었는데, 작품을 보고 크게 감동한 그는 잠시 빌려줄 것을 부탁했다. 로댕의 승낙을 받은 그는 흉상을 들고 에콜 데 보자르로 가서, 아주 빼어난 고대 조각인데 골동품 상점에서 샀노라고 친구들에게 자랑했다.

그 말을 들은 학생들은 작품을 보며 모두 감탄했고, 소문은 금방 전교에 퍼졌다. 구경하러 온 학생들은 점점 늘어났고, 모두 대단한

걸작이라고 평했다.

그제서야 쥘 달루는 사실대로 털어놓았다.

"이 작품은 로댕이라는 내 친구가 만든 거야. 그는 에콜에 응시했다가 세 번이나 낙방했고, 또 이것은 살롱전에서 거부당한 작품이야."

1870년 가을, 프랑스의 정세가 혼란해지자 로댕은 벨기에의 수도 브뤼셀로 건너가 카리에 벨뢰즈 밑에서 일하게 되었다. 그러나 그와 사사건건 부딪혔고 결국 벨뢰즈에게 해고되었다.

그 후 조각가 반 라스부르크와 함께 일을 하게 되었으며 브뤼셀의 미술계에 조각가로서 알려지게 되었다. 그 후 로댕은 브뤼셀에서 6년 동안 조각과 사색에 몰두했다. 시간이 나면 박물관을 돌아다니고, 끊임없이 책을 읽었다. 이때 로댕은 매일 밤마다 단테의 『신곡』을 읽었다고 한다.

피렌체가 낳은 위대한 시인의 언어 속에서 로댕은 수많은 형상들의 몸짓을 읽어낼 수 있었으며, 동시대의 시인인 보들레르의 상징으로 가득 찬 시들은 로댕의 영혼을 자극하기에 충분할 만큼 매력적이었다.

35세가 되도록 장식일만 하면서 자신의 독자적인 표현양식을 만들어내지 못한 로댕은 1876년에 평소에 꿈꾸어오던 이탈리아를 여행하게 되었다. 이 여행은 로댕의 작품활동에 막대한 영향을 끼친 결정적인 사건이 된다. 특히 그는 르네상스의 거장 미켈란젤로

의 작품을 보고난 후 완전히 압도당한다. 그 이후 미켈란젤로와 고대 예술은 로댕의 모든 작품에 있어 예술적 근간이 된다.

이탈리아에서 돌아온 로댕은 자신만의 독자적인 작품을 만들기 위해 본격적인 작업을 서둘렀다. 이때 파리 살롱전에 출품하기 위해 제작한 작품이 '청동시대'이다. 이 작품은 로댕의 사실주의의 출발점이 된 작품으로 평가받고 있다.

그러나 한 평론가가 이 작품에 대해 살아 있는 모델에게 석고를 씌워 만들었을 수도 있다는 평을 발표했고, 작품이 파리 살롱전 심사위원회에 도착했을 때에는 이미 그러한 이야기가 소문이 되어 널리 퍼져 있었다.

로댕을 아끼는 벨기에 화가들이 진정서를 보냈고 로댕은 심사위원들이 자기 작품과 비교할 수 있도록 모델의 사진과 모델에 직접 석고를 씌워서 만든 석고상을 보냈다. 그러나 심사위원회에서는 로댕이 보낸 석고상 궤짝은 물론 편지봉투조차 뜯어보지 않고 무시해버렸다.

이 사건으로 인해 살롱전 참가는 무산되었지만, 오랫동안 고립되어 있던 로댕의 예술 세계는 세인의 관심을 끌기 시작했다. 로댕의 사실주의는 1877년에 발표한 '세례 요한'에서 그 깊이를 더해 더욱 동적인 내면적 진실을 보여준다.

1880년 파리와 브뤼셀의 살롱전에서 '세례 요한'과 '청동시대'가 인정을 받게 되면서 로댕은 40세의 나이에 비로소 조각가로서

의 명성을 얻기 시작한다. 더불어 경제적으로도 안정을 얻게 된 로댕은 작품의 제작에만 몰두할 수 있게 됐다.

1880년에 국가로부터 '지옥의 문'을 의뢰받아 제작에 착수했다. 프랑스의 차관 에드몽 튀르케가 로댕의 재능을 인정하여 신축 예정인 장식미술박물관의 대규모 작업을 맡겼던 것이다.

로댕은 이 문의 주제를 평생 자신의 머리에서 떠난 적이 없던 단테의 『신곡』에서 가져올 거대한 구상을 하게 된다. 그리고 로댕은 이때부터 죽을 때까지 이 문의 중심에서 떠나지 않았다.

그리고 완성을 향한 길고 긴 과정 속에서 수많은 작품들이 탄생하게 된다. 일반인들에게 가장 널리 알려진 '생각하는 사람'을 비롯하여 '세 망령', '키스(파올로와 프란체스카)', '아담', '이브', '우골리노' 등 '지옥의 문'을 구성하고 있는 인물들은, 하나하나가 시인 단테에게서 그 영감을 빌려왔지만, 로댕은 그 바탕 위에 보들레르의 영향까지 가미하여 작품들을 완성해갔다.

'지옥의 문'은 1900년에 발표된 계획에 의하면, 높이 6.5m의 공간이 186개의 인체로 구성될 예정이었으나 로댕의 습작이 다 만들어진 것은 그가 죽기 직전이며, 그가 죽은 후에야 주조가 완성될 수 있었다.

결국 로댕은 '지옥의 문'을 위해 자신의 생애 30년을 바친 셈이다.

이무렵 로댕은 초상 제작에도 몰두했다. '빅토르 위고 상'도 이때 제작된 것이었다.

대문호 빅토르 위고는 다비드 당제르를 최고의 조각가라 여겼기 때문에 로댕이 자신의 상을 만들겠다는 것을 거절했다. 그러나 자신의 작업을 방해하지 않는다는 것을 조건으로 로댕이 그의 집에 오는 것을 허락했다.

로댕은 자신의 모델을 관찰할 때, 자신이 관찰할 수 있는 모든 것을 본 후에 그것을 스케치하고 자신의 기억을 토대로 하여 초상들을 만들어나갔다. 로댕은 그러한 관찰을 통해 조각가 달루, 평론가 옥타브 미르보의 흉상 등을 제작했다.

로댕에게는 일생 동안 조수이거나 숭배자로서 그에게 다가섰던 여러 명의 여인들이 있었다. 그들은 때로는 모델이 되기도 하면서 로댕의 삶과 예술에 있어 중요한 위치를 차지했다.

그중 카미유 클로델은 로댕이 가장 사랑했던 여인이었다. 그녀는 조각가 지망생으로 19세 때 43세의 로댕을 만났다. 그녀에게는 독창적인 재능과 조각가가 되겠다는 강한 의지가 있었으며 그러한 열망으로 로댕의 조수로 일할 수 있었다.

그녀를 만난 이후로 로댕의 작품에서는 여자가 중요한 비중을 차지하기 시작했다. 로댕은 사랑에 빠진 연인들을 표현하기 시작했다. 오랫동안 동거를 하던 로댕과 카미유 클로델은 1893년 헤어지게 된다. 카미유는 로댕과 결혼하고 싶어 했지만, 로댕은 로즈 뵈레를 저버릴 수 없었던 것이다.

카미유와 헤어진 후에도 로댕은 그녀를 많이 도와주었다. 그러나 로댕과 헤어진 카미유는 로댕의 제자라는 굴레를 참을 수 없어했다. 로댕의 제자라는 위치에서 벗어나려는 심한 강박관념으로 인해 그녀는 결국 정신착란 증세까지 보이게 되었으며 결국 30년 동안 정신병원에 수용되었다가 그곳에서 생을 마감하고 말았다.

카미유는 사실주의적이면서 전통을 중시한 작품들을 많이 남겼다. 비평가들 중에는 카미유 클로델의 작품이 로댕의 영향을 많이 받았다고 말하는 사람도 있다. 그러나 그녀의 작품들은 사실적이면서 전통을 중시하는 가운데 독창적인 면모를 지니고 있기 때문에 독자적인 예술가로서 카미유 클로델을 평가하려는 시도들도 활발히 이루어지고 있다.

1884년 로댕은 칼레 시의 시장으로부터 영웅적인 인물들의 동상 제작을 의뢰받는다. 14세기에 일어난 영국과의 전쟁에서 칼레를 구하기 위해 영국군에게 자진하여 포로가 되었던 6명의 시민이 그 모델이었다.

칼레 시에서는 한 명의 영웅상을 생각하고 있었으나 로댕은 군상을 제작하여 당시의 긴장된 장면을 연출하려 했다. 모형을 처음으로 본 위원회는 불만을 표시했다. 사지를 향해 용감하게 나아가는 영웅의 위용을 기대했기 때문이었다. 그러나 로댕은 과장된 영웅의 모습보다는 죽음을 눈앞에 둔 인간들의 깊은 고뇌와 갈등하는 심정을 극적으로 표현하고 싶어 했다.

시장의 지지로 작업은 계속 진행될 수 있었고 자금난을 겪고 있던 위원회는 해산되었으며 그로 인해 로댕은 오히려 자신이 원하는 방향으로 작품을 완성할 수 있었다. 이 작품은 1895년에 대중들에게 공개되었다.

로댕이 조각가로서 이름을 얻기 시작하면서 흉상 제작을 자주 의뢰받았는데 로댕이 제작한 인물 흉상 중에서도 가장 문제가 됐던 작품은 발자크 상이었다.

로댕이 '발자크 상'을 조각하게 된 것은 당시 문인협회 회장이었던 에밀 졸라의 의뢰를 받았기 때문이었다. 로댕은 문인협회의 창설자이자 당대의 유명 소설가인 발자크를 자신이 조각하게 된 것에 긍지를 갖고서 작업에 온갖 정성을 다 기울였다.

파리 도서관을 뒤져 조각에 필요한 사진, 초상화를 있는 대로 수집하고 발자크 측근들의 조언도 꼼꼼히 메모했다. 발자크의 작품들을 모두 읽기도 하고, 발자크의 단골 양복점을 찾아가 발자크의 치수대로 프록코트를 맞추는 정성도 보였다. 또 그를 닮은 모델을 찾기 위해 발자크의 고향을 찾아갔으며 그곳에서 발자크를 닮은 우체부 한 명을 발견해 스케치했다.

이렇게 발자크의 전체적인 골격을 파악하고 신체의 해부학적인 구조를 이해한 다음 누드 환조를 만들고, 머리, 가슴, 몸통을 빚은 다음, 수도복을 입은 발자크, 잠옷을 입은 발자크, 머리가 없는 발자크 등을 만들었다.

그러나 이렇게 정성을 다해 제작한 '발자크 상'은 실물과의 유사성보다는 유령 같은 의상과 다소 압박감을 주는 분위기 때문에 눈사람이라고 혹평한 편집자가 있는가 하면, 발자크 상을 의뢰했던 프랑스 문인협회는 작품에 항의하며 지불했던 1만 프랑을 돌려받기도 했다.

자신의 작품이 물의를 일으키는 대상이 되기를 원치 않았던 로댕은 '발자크 상'을 회수하고 어느 곳에도 전시하지 않겠다고 선언한 후, 자신의 뫼동 저택 정원에 두었다.

"만약 진실이 몰락할 수밖에 없는 운명을 타고 난 것이라면 후세인들에 의해 나의 '발자크 상'은 파괴될 것이다. 그러나 진실은 영원한 것이므로, 나는 나의 작품이 받아들여지리라 믿는다."

이러한 로댕의 믿음은 '발자크 상'이 1939년에 현재의 몽파르나스 광장에 세워짐으로써 입증되었다.

1900년 6월 1일 파리 알마에서 로댕의 전시회가 열렸다. 프랑스에서 열리는 그의 첫번째 회고전이었다.

전시회는 성공적이었으며 많은 사람들에게 강한 인상을 남겼다. 그 후 로댕의 작품은 세계 순회전을 가졌으며 그중에서도 프라하 전시회가 특히 성공적이었다. 전시회를 준비하면서 로댕은 틈틈이 조각과 예술 일반에 관한 이론적 토대를 갈고 닦아, 1914년『프랑스 대성당』을 발간했다. 로댕이 직접 저술한 것으로 유일한 것이며 호평을 받았다.

로댕은 '자연스러운 인간의 모습'을 조각하고 싶어 했다. 그래서 규격화된 포즈를 취하는 직업 모델들을 싫어했다. 그는 모델들에게 자유롭게 움직여줄 것을 요청했다. 모델이 돌아다니는 동안 로댕은 기민하게 그 움직임을 포착했다. 그리고 본질을 단순화된 형태로 나타냈다.

로댕이 추구했던 것은 진실 – 자연을 사랑하는 마음과 성실 – 이었다. 로댕은 자신의 유고에서도 "당신들의 선배를 마구 모방하지 않도록 경계해야 한다. 전통을 존중하는 동시에 전통 속에 들어 있는 영원한 진실을 식별할 줄 알아야 한다"고 강조했다.

로댕은 또 '영감'만을 믿는 예술 행위를 옳지 않다고 보았다. 예술은 결국 감정이라는 것은 인정하지만 "양과 비례 그리고 색채에 대한 지식 없이, 또한 손이 능숙하게 숙련되어 있지 않다면 지극히 날카로운 감정도 마비되고 만다"고 말하며, 꾸준한 연습을 특히 강조했다.

또한 겉으로 드러나는 기교가 아닌 내면적인 진실에 몰두할 것을 호소하기도 했다. 비록 기성의 관념에 어긋나도 철저히 자신의 느낌을 표현해야 한다고 했다. 그리고 본질을 중요시하는 만큼 선입견이 있어서도 안된다고 했다. 로댕은 조각가(장인)에 그치지 않고 조각이라는 예술의 형식을 통해 자연과 인생을 탐구한 진정한 구도자였던 것이다.

로댕이 만년에 보여준 작품은 사실주의를 추구하면서도 독특한

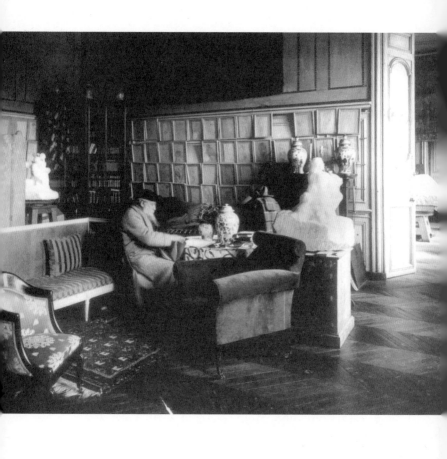

상징주의를 표현하는 것으로 나타났다. 그러나 당시의 많은 사람들은 이 대예술가를 찬미하면서도 그의 예술세계를 완전히 이해하지는 못했다.

로댕은 말년에 파리의 비롱관*을 자신의 아틀리에로 사용했다. 비롱관은 당시 릴케를 비롯한 많은 예술계, 문화계 인사들이 세들어 살고 있었다. 그러나 이 건물이 헐리게 되자, 로댕은 자신의 모든 소장품을 국가에 바쳐 비롱관에 전시하고, 로댕 박물관으로 명명하고 자신의 남은 여생을 비롱관에서 지낼 수 있게 해줄 것을 국가에 요청했다. 1912년 행정위원회는 로댕의 이와 같은 요청을 받아들였다. 그러나 이미 그때 로댕은 뇌졸중으로 쓰러져 건강이 악화된 상태였다.

1917년 11월 10일 로댕은 비롱관에서 눈을 감았다. 이제 비롱관은 로댕 미술관이 되어 그의 작품세계를 흠모하는 사람들이 즐겨 찾는 명소가 되었다.

* 오텔 비롱은 1728년 페이란 드 모라라는 부호가 의뢰하여 건축가 자크 가브리엘과 쟝 오벨이 설계한 저택으로, 파리에 있는 고건축물 중 가장 우수한 것 중 하나다. 그 후 교황 사절관, 러시아 대사관, 수녀원, 상류 사교장으로 주인이 바뀌다가 브리앙 수상이 매수하여 예술가들에게 대여, 많은 시인들과 화가들이 이곳을 이용했다. 로댕은 시인 릴케의 권유로 마당에 면한 1층의 넓은 방을 아틀리에로 쓰게 되었다. 로댕은 이 아름다운 집이 황폐화되는 것을 애석하게 여겨 자신의 전작품을 기부할 것을 조건으로 소유하기를 희망했다. 화가 모네, 작가 아나톨 프랑스, 작곡가 드뷔시 등 여러 지식인들과 함께 자신의 뜻을 청원함으로써 1916년 12월 드디어 비롱관은 로댕의 집이 되었다. 그러나 로댕이 세상을 떠난 것은 그러한 결정이 이루어진 불과 1년 후인 1917년 11월이었다.